조형은 골법骨法이다

조형은 골법骨法이다
동양 화론으로 풀어낸 서양 현대미술의 비밀

1판 1쇄 발행일 2016년 12월 5일

지은이 김영길
펴낸이 안병훈
펴낸곳 도서출판 기파랑
디자인 커뮤니케이션 울력
등록 2004년 12월 27일 제300-2004-204호
주소 서울특별시 종로구 대학로8길 56(동숭동 1-49) 동숭빌딩 301호
전화 02-763-8996(편집부) 02-3288-0077(영업마케팅부)
팩스 02-763-8936
이메일 info@guiparang.com

ISBN 978-89-6523-703-7 03620

조형은 골법骨法이다

동양 화론으로 풀어낸 서양 현대미술의 비밀

김영길 지음

기파랑

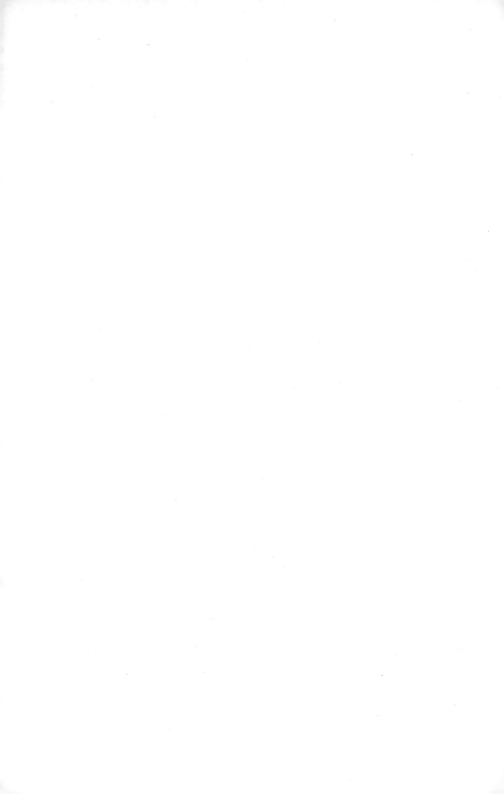

추천의 글

박 영 택

(경기대학교 교수, 미술평론가)

　김영길은 뉴욕에 체류하며 작품활동을 하고 있는 화가다. 그 세월이 무척 오래되었다. 그를 비롯해 김웅, 임충섭, 이일, 이상남, 강익중, 김수자 등 뉴욕에 거주하는 한국 현대미술의 대표적인 미술인들이 있다. 이들은 흥미롭게도 한국(동양)의 전통과 연관된 중요한 요소를 서구미술과 접목해 그들만의 독특한 회화를 조성하고 있다. 현대미술의 중심부에서, 서구미술의 막다른 지점에서 부대끼던 이들은 숨길 수 없는 동양인의 유전자를 통해 그들만의 미술 언어를 조탁하고 있는 것이다.

　특히나 김영길은 동양 산수화의 내음이 물씬거리는 심플하고 적조寂照한 회화를 통해 망막중심주의 회화와는 다른, 그러면서도 과도한 개념으로 치닫는 회화에서 빠져나와, 옛 산수화가 그랬던 것처럼 그려진 것도 안 그린 것도 아닌 상태에서 보는 이의 머릿속에 활력적인 상황을 안기는 그림의 의미에 주목한 이다. 그의 그림은 한국 산수화의 전통을 계승하면서도 동양의 그림이 어떤 것인지를 현대회화의 맥락 위에 멋지

게 구현해 놓았다.

　또한 그는 이론에 무척 해박해 이렇게 동양화의 화론 속에 오늘날 현대미술의 진수가 담겨 있음을 설득력 있게 풀어 놓은 글을 책으로 묶어 냈다. 1990년대부터 그의 그림과 논리, 삶과 글을 지켜본 나로서는 이번 책이 더없이 감동스럽다. 오랜 시간을 뉴욕의 화단에서 고독하게 버티면서 작업을 지속해 온 작가는 그 결과 서구 현대미술의 이론과 동양화론에 깊이 천착해 그만의 고유한 회화양식과 논리를 만들어 냈고, 그것이 이번 책으로 황홀하게 세상에 나왔다. 이땅에 서구미술이 수용된 이래 우리 정체성에 대한 모색과 고민의 흔적이 그간의 한국 현대미술사를 만들어 왔다면, 김영길의 이번 책은 바로 그에 대한 진지한 성찰이자 고뇌 어린 응답의 성격이 짙다.

추천의 글

이 진 오

(부산대학교 예술문화영상학과 교수)

이 책은 한마디로 동양의 미학 원리로 풀어 보는 서양 현대미술의 세계이다. 물론 그동안 동양의 미학적 원리와 서양의 예술현상을 연관시켜 논의해 온 저술들이 없었던 것은 아니지만, '골법용필骨法用筆'과 '기운생동氣韻生動'이라는 동양미학의 핵심 개념을 통해 서양 현대미술의 다양한 현상을 해명한 것은 자못 흥미로우면서도 새로운 관점을 제시해 준다.

골법용필의 원리는 간단한 듯하지만, 사실은 동양 회화론의 핵심을 담고 있는 원리이다. 동양 회화론을 한마디로 말하면 기운생동의 원리라고 하겠지만, 구체적으로 어떤 원리에 의해 기운생동을 이루는가를 해명하기는 대단히 어려운 문제이다. 저자는 골법용필에 대한 자신만의 독특하면서도 깊이 있는 이해를 바탕으로 서양 현대미술의 다양한 현상들을 하나하나 풀어헤치고 있어 동양의 미학이론에 낯선 사람에게 동양미학의 심오한 세계의 한 단면을 엿보는 지적 쾌감을 누림과 동시에 서양 현대미술의 원리와 의미까지 음미하게 하는 일석이조의 효과를 극

대화시키고 있다.

이 저술을 통해 동양과 서양을 회통하는 멋진 사유와 감성의 대향연에 많은 분들이 동참하기를 희망한다.

작가 생활은 무수한 질문들의 연속이다. 현대미술이 범람하는 뉴욕 한복판에 내동댕이쳐진 나 같은 작가가 작가로서 나름대로 생존하기 위한 본능적 도구이기도 하다. 그중에서도 가장 원초적인 질문을 꼽으라면 "좋은 작품은 왜 감동을 주는가?"라고 하겠다. 한갓 물질에 불과할지도 모르는 예술작품이 수많은 사람들의 마음을 움직이게 만든다는 것, 그것이 결코 우연만은 아닐 것이다. 그렇다고 모든 예술품이 다 감동을 주는 것은 아닌데—그렇다면 그 안에 뭔가 비밀이 숨어 있는 것은 아닐까? 나는 그 비밀을 골법骨法과 기운氣韻에서 찾았다고 감히 고백한다. 파고들면 들수록 드러나는 조형의 그 오묘한 비밀들 앞에서 나는 충격과 놀라움을 금치 못했다.

'1,500년 전 동양화의 조형 논리가 지금 뉴욕, 서양 현대미술의 흐름 한가운데 살아 있다니!'

평생 서양화만 파고든 한 작가가 전혀 의외의 곳에서 맞닥뜨린 그 비밀의 실체를 화두 삼아 붙들고 씨름한 흔적으로 이 책을 읽어 주시기 바란다.

작품으로 말해야 할 화가가 쓴 글이 책으로 엮여 나온다는 것은 말할 수 없는 행운이기 앞서, 두려움이다. 이 외도를 감행하도록 부추기고 격려하고 실행을 도와준, 또는 한없는 인내와 믿음으로 지켜봐 준, 고마운 분들이 많다. 그런 도움들을 받고서도 책에 어떤 흠이라도 있다면 그것은 오로지 필자인 내가 부족한 탓이다.

전시 등 기회가 있을 때마다 내 작품을 알리고 칭찬하는 일에 앞장서 주고, 이 글이 초고일 때부터 관심을 가져 준 박영택 평론가님께 우선 감사한다. 부산대 이진오 교수님은 내가 머뭇머뭇하는 탓으로 서랍 속에 잠자고 있던 원고를 아깝다며 출판하도록 용기를 주었다. 고마울 따름이다.

수십 년 전, 대가의 재능을 미처 꽃피우지 못하고 떠나 버린 고 김근태 형과 나도 모르게 얽힌 인연이 또 하나 있다. 그 숨겨진 인연의 무게를 실감하게 해 준 분이 문형렬 소설가이다. 그를 통해, 아무리 사소한 인간관계도 결코 함부로 할 수 없다는 인연법의 이치를 새삼 깨달았다. 이 책에 대한 그의 남다른 관심과, 출판을 주선해 성사시키기까지의 헌신적인 후원이 없었더라면 이 책은 여태도, 아니 영원

히 빛을 못 보았을지도 모른다.

생면부지의 화가를 믿고 출판을 기꺼이 허락해 주신 기파랑의 안병훈 사장님, 조양욱 전 주간님께도 깊이 감사드린다. 화론과 미학 용어는 물론 언급되는 작품들의 디테일한 정보까지 일일이 챙기며 원고의 때를 말끔히 벗겨 준 김세중 님, 그 밖의 기파랑 식구들, 아직 얼굴도 보지 못한 이분들께도 두루 은의를 입었다. 작품을 사용하도록 허락해 준 김수자, 김아타 작가님들께도 특별한 감사의 말씀을 드린다.

개인적으로 아끼지만 그동안 따로 속마음을 전할 기회가 없었던 가까운 분들이 있다. 뉴욕의 동료 작가들과 경주의 옛 지인들이다. 내게는 추억을 공유하고 평생을 함께할 소중한 이 분들이 있기에 나도 있다.

그리고 (서양 사람들은 이 문단을 'last but not least'라고 쓰던데, 우리나라에선 어떻게 하는지 모르겠다) 못난 화가 남편을 지난 30년 묵묵히 뒷바라지해 온 현숙에게 이 부족한 책을 바친다.

2016년 10월
뉴욕 브루클린의 작업실에서

차 례

인용 작품 목록

[20] Donald Judd, *Untitled* 1984, enamelled aluminium

[21] Cy Twombly, *Cold Mountain 5* 1989/91, oil on linen

[22] Brice Marden, *Letter with Red* 2009, oil on canvas

[23] Alberto Giacometti, *Three Men Walking II* 1949, bronze

[24] 동기창董其昌, 〈방고산수도仿古山水圖〉1623, 종이에 수묵

[25] 팔대산인八大山人, 〈수석팔가도樹石八哥圖〉, 〈어석도魚石圖〉이상 17세기, 종이에 수묵

(저자 작품)

Yeong Gill Kim, *#01224* 2012, acrylic on canvas, 274×144cm

Yeong Gill Kim, *#102* 2010, acrylic on canvas, 140×290cm

Yeong Gill Kim, *Untitled* 1992, mixed media on paper, 24×30cm

Yeong Gill Kim, *#16* 2006, oil on canvas, 40×51cm

들어가며

동과 서, 통하다

"왜 동양화는 시양미술에 비해서 역사적으로 활발한 움직임이 없었습니까?"

뉴욕 유학생 생활도 끝나고 화가로서 활동을 막 시작할 즈음이었다. 한 전시회 모임에서 미국인 평론가가 오래전에 한 질문 하나가 내내 잊혀지지 않고 머리에 맴돌았다. 그는 내가 동양인 화가여서 그런 질문을 했을 것이다.

서양 현대미술은 인상주의에서 시작해 다다이즘, 추상표현주의, 미니멀리즘, 최근 포스트모더니즘까지, 대략 큰 흐름만 잡아도 매우 다채롭게 변천해 왔음을 미술에 관심 있는 이라면 누구든 알고 있다. 반면에 동양미술에서는 왜 서양미술만큼 새로운 시각의 등장과 변화가 별로 없었는지 묻는 미국인 평론가는, 그 이유가 궁금하기도 했겠지만, 내심 서양 현대미술의 우월성을 은연중에 과시하고도 있는 것으로 내게는 들렸다.

그가 말하는 서양미술의 '활발한 움직임'이란 20세기 이후 일어난 서양 현대미술의 다양한 양식 변천을 말하는 것이었다. 얼핏 맞는 말 같기는 했다. 동양미술에 대한 그의 식견이 어느 정도인지 가늠하

기는 어려웠지만, 나 역시 그게 어느 정도 상식처럼 느껴졌다. 동양 미술보다 서양미술 교육을 어려서부터 더 많이 받아 온 나뿐만 아니라, 미술을 아는 대다수의 사람들도 당연히 그렇게 생각할 법하다.

20세기 이후 세계 미술의 판도를 서양의 현대미술이 주도하는 것은 엄연한 현실이다. 이에 비하면 오늘날 동양미술은 상대적으로 크게 위축돼 보인다. 그 미국인 평론가의 질문은 반드시 그가 아니더라도 미술평론가라면 한번은 꼭 짚어 보고 싶은 의문의 솔직한 표현이 아니었을까. 하지만 그의 질문은 서양미술에 비겨 동양미술의 초라한 위상을 지적한 것이기도 해서, 그리 편하게만 들리지는 않았다. 그도 애당초 나에게 어떤 확실한 답변을 기대한다기보다, 그냥 서양 현대미술의 우수성을 에둘러 표현한 것 같은 느낌도 동시에 받았다.

정작 그 후가 더 문제였다. 뉴욕에서 오랜 작품 활동을 하면서 그의 질문과는 아주 다른 뜻밖의 체험을 하게 되었다. 이곳에서 매일매일 피부로 접하는 현대미술Contemporary Art의 뿌리가, 파고들면 들수록 오히려 동양의 전통 예술관과 참 유사하다는 사실을 깨닫게 된 것이다. 더 구체적으로, 고대 중국의 사혁謝赫이라는 사람이 정리한 그림의 여섯 가지 법(화육법畵六法), 그중에서도 '기운생동氣韻生動'과 '골법용필骨法用筆'의 원리를 서양 현대미술 속에서 문득 맞닥뜨렸다.

화육법 등 동양의 화론이 직접 서양으로 유입돼서 그런 것은 아닐 것이다. 그래도 인상주의부터 시작된 서구 현대미술의 조형 발상이 거슬러 올라가 동양의 전통 화론과 닮아 간다는 점은 참으로 신

기했다.

설마 했지만, 시간이 흐를수록 닮은꼴은 더욱 확연히 눈에 들어왔다. 다른 곳도 아닌 현대미술의 최첨단 현장 뉴욕에서, 짧지 않게 창작 활동도 하고 당대의 화가들과 교류도 하는 가운데, 상상도 못 한 의외의 상황을 맞이한 것이다. 나는 동양인, 그것도 뉴욕에서 활동하는 한국인 화가로서, 동양 화론의 기초가 어떻게 서양미술사의 조형 논리의 핵심과 만나게 되는지, 그 구체적인 까닭을 깊이 찾아 나설 수밖에 없었다. 스스로의 창작 체험과 사색을 통해 서양미술사의 근본적인 조형 논리를 연구해 보고 싶은 욕구가 치밀어 올랐다. 단순히 서양미술의 작품 스타일이나 캔버스에 드러난 겉모습이 아니라, 사물을 해석하는 조형 원리나 창의적 발상, 예술을 대하는 사고방식의 중심에 동양 화론의 조형 논리가 진짜 있는 것인지 밝혀 내고 싶었다.

서구미술이 오랫동안 고수해 온 사실주의적 화풍에서 벗어나기 시작한 것은 알다시피 19세기 말 인상주의 때부터다. 그때부터 서양미술은 새로운 양식과 표현을 모색하면서 양상이 그전과 크게 달라져 왔다. 한마디로 '현대화 modernization'라고만 하기에는 너무 복잡한 변화와 발전 과정을 거치면서, 혹시 역으로 동양의 전통 화론과 조형 논리에 접근하게 된 것은 아닐까?

현대미술 하면 당연히 서양미술이고 동양의 전통미술과는 무관하거나 심지어 상반된다고 여기는 사람이 대다수인 것이 현실이다. 그러나 '현대 곧 서양'이라는 견해는 또 다른 예술적 편견 또는 근거 없

는 통념일 수 있다. 포스트모더니즘을 비롯한 오늘날 현대미술의 출발점은 실질적으로 고대 동양의 전통 예술관과 같은 고민에서 시작되었다고 해도 지나치지 않다. 이것이 그동안 드러나지 않았을 뿐이지 서양 현대미술사의 이면에 엄연히 깔려 있는 '또 하나의 숨겨진 미술사'가 아닐까 한다.

이는 동양의 화론 속에 오늘날 현대미술의 진수가 담겨 있다는 말이다. 따라서 동양의 화론으로 서양 현대미술의 조형 논리를 들여다보는 것이 가능하다.

이게 무슨 뜬금없는 주장이며 관점인가, 너무 일방적인 것 아닌가 하는 반응이 당연히 예상된다. 하지만 나는 오히려, 이런 중요한 관점이 지금까지 동·서양 미술계 모두에서 한 번도 공식적인 이슈가 되지 않은 것이 궁금했다. 창작 활동과 공부 경험을 통해, 이미 오래전부터 문학, 철학, 과학 등 서양문화의 전반적인 흐름이 '숨겨진 동양문화'와 은연중 호흡을 함께하고 있다는 느낌을 강하게 가져 왔다. 그런데 예술 쪽, 유독 미술계에서는 왜 한 번도 이 문제가 공식적으로 거론된 적이 없는가 말이다.

그 후로, 시간이 흐르면서 나 자신 창작과 사색에 적지 않은 파장을 겪었다. 이게 나만의 착각은 아닌지, 정말 동양미술의 조형 원리에는 현대 서양미술의 뼈대를 이루는 확실한 실체가 있는 것인지, 감춰진 또는 비밀의 미술사라고도 할 이 발견을 동양인의 한 사람으로

서, 또 창작의 최전선에 있는 화가의 입장에서 어떻게 받아들이고 이해해야 할지, 심각한 고민에서 오래 헤어나지 못했다.

알다시피 동양화는 한국을 비롯한 동양 고유의 예술이다. 현대화 과정에서 이 동양미술의 조형 원리는 현대미술에 눌려 거의 거론조차 못 되고 소외 당해 왔다. 나 역시 이른바 서양 현대미술로 분류되는 작업을 오랫동안 해 왔는데, 한 번도 생각해 보지 않은 동양예술의 정체성 문제가 이제서야 내면에서 새롭고 거세게 솟구쳐 올라오기 시작한 것 아닌가.

이 뉴욕 땅에서 이러한 혼란에 휩싸인 것 자체가 어쩌면 운명 같기도 하다. 아무튼 낯선 의문 앞에서, 동시에 화가로서 창작과 사색을 거듭하면서, '서양 현대미술에 숨겨진 동양 화론'이라는 화두는 미지의 다른 세계를 접하는 환희와 호기심, 그에 따른 작업에 대한 기대감까지 안겨 주었다. 그것도 세계 미술의 심장부 뉴욕에서라니!

이러한 생각을 씨앗으로 삼아 조형 인식의 근원을 찾아 나가는 과정에서 점차 조형의 저변인 사회와 문화까지 관심이 확산되면서, 일이 점점 더 커져 간다고 느꼈다. 출발은 순수한 조형론이었지만, 이 문제를 풀려면 동서양의 미술사는 물론이고 피상적으로나마 철학과 다른 사회과학까지 건드려야 했다. 기회 닿는 대로 문헌을 뒤지고, 수많은 갤러리에 걸린 작품들을 들여다보고, 뉴욕의 평론가들과 토론도 하며, 10년 넘는 시간이 훌쩍 지나갔다. 어느 순간 이것은 한 작

가의 개인적 관심이나 자각으로 그친 일이 아니라는 생각이 들었다. 부족한 논지나마 학술 심포지엄에 들고 나가 의욕적으로 발표도 해 보았지만, 발표 시간의 한계도 있고 말과 글로 남들을 납득시키는 훈련이 덜 된 탓도 있어 별다른 주목을 받지 못했다.

나는 화가다. 작품 아닌 글로써 나의 입장을 펼치는 데 심적 부담이 없을 수 없다. 그러나 스스로 그 한계를 의식하고 위축되기보다, 뭔가 실체가 보이는 것 같으면 나라도 반드시 밝히거나 알려야 한다는 열망이 크다. 알고자 하는 호기심과 알리고자 하는 열망은 예술이나 다른 분야나 근원적으로 다름이 없을 것이다. 다행히, 뉴욕 동료 화가들의 격려 섞인 반응이 이런저런 우려를 다소나마 덜어 주었다. 조형을 화가의 눈으로 보면 뭔가 색다른 이야기가 나올 수 있고, 새로운 해석을 위한 논의의 장이 열릴 수 있다는 얘기였다. 화가들뿐 아니라 이곳 뉴욕에서 음악과 미술 등 다양한 예술 분야에 종사하는 사람들, 놀랍게도 서양 예술가들도 나의 체험과 발견에 대해 새로운 해석이라며 공감과 흥미를 보여 주었다.

이런 생각을 차분히 풀어 나가는 데 가장 큰 걸림돌은 무엇보다, 논점 자체가 동양미술계와 서양미술계 모두에 너무나 생소하다는 것이다. 과문 탓이겠으나 이제까지 동양의 전통 화론으로 서구 현대미술을 바라본 선례는 거의 없는(물론 있으면 다행이지만) 것으로 알고 있다. 동양화나 화론의 현대적 의미를 규명하는 일도 마찬가지다. 그런

데, 동양화(론) 자체만 가지고 현대적 의미를 모색하는 데는 스스로 한계가 있다. 마치 노란색 창을 통해 노란색을 보면 그 노란색의 노란색다움이 별로 두드러지지 않는 것과 같다. 오히려 서구 현대미술에 나타난 동양적 특징(그런 것이 정말로 있다면)을 찾는 과정에서 자연스럽게 동양미학의 현대성을 드러나게 해 보면 어떨까? '현대 곧 서구'라는 선입견을 잠깐만 접어 두고 말이다.

이론적인 접근은 화가에겐 또 다른 영역이고 도전이다. 무엇을 어떻게 밝히고 증명할 것인가부터 익숙하지 않기 때문이다. 우선은 문제의식부터 분명히 하고 나서, 떠오르는 과제를 퍼즐 맞추듯 하나하나 풀어 가는 것밖에 방법이 없을 것 같다. 결과가 있으면 원인을 찾고, 원인을 알았으면 또 다른 결과를 찾아내고 하는 식으로 말이다. 조형의 실체는 실로 복잡 다양한 것 같아도, 경이롭게도 원인과 결과라는 단순한 법칙 위에서 거의 모든 것이 이루어지기 때문이다. 그리고 기존의 미술사 등 학문적 배경보다, 화가로서 조형 현장에서 직접 찾고 겪고 깨달은 것들을 토대 삼고자 한다. 그래서 이 책은 어디까지나 '조형론'이란 큰 틀을 벗어나지 않고, 모든 문제는 '그것이 과연 조형적으로 합당한가?'를 기준으로 풀어 보려 한다. 작가라는 본업, 동양 출신이라는 점, 뉴욕 현지에서 30년 가까이 활동하며 서구의 동시대 미술을 몸소 체험한 점 등이 좋은 방향으로 시너지를 발휘하기를 바라는 마음이다.

다행스럽게도 동양미학, 특히 내 논의의 핵심인 '골법용필'과 '기

운생동'에 관한 훌륭한 저서가 진작부터 번역판으로 나와 있어서 큰 도움을 받을 수 있었다. 일본 학자 킴바라 세이고(긴바라 세이고 金原省吾)가 쓴 『동양의 마음과 그림』(민병산 옮김, 새문사, 1978)이 그것이다. 이제까지 접한 동양 화론에 관한 글들은 대부분 미술사나 철학 쪽의 것이어서 실제 조형의 논리와는 동떨어진 감이 드는 것이 사실이다. 그런데 이 책의 저자는 무엇보다 그림을 보는 안목이 탁월해서, 그림쟁이인 나조차 여러 번 놀라지 않을 수 없었다. 문체가 상대적으로 오래고 일본식 한문·한자가 많아서 읽기 만만치 않은 점은 있다. 아무튼 동양의 전통미학을 이처럼 폭넓고 세밀하게 논리적으로 잘 분석한 책이 먼저 나와 주어 고맙게 생각한다.

01

The 'THIRD' Mind

화장실 변기 하나가 종래의 예술에 혁명적인 변화를 가져왔다. 사물을 보는 관점에 근본적인 변화가 생기고, 사물들의 의미 또한 이전과 완전히 달라졌다. 사물을 그대로 두고 관점을 바꾸는 것, 생각만 달리하는 것만으로도 고정관념이 깨지면서, 예전에 보지 못했던 또 다른 것을 발견하게 만들어 주었다.

─── 겉만 핥고 만 '미국 속 동양'

2009년 구겐하임 미술관에서 동양과 관련된 큰 전시가 하나 있었다. 서양 현대미술 속 동양문화의 흔적을 타진하는 대규모 전시로서 뉴욕에서 선보이는 것으로는 최초가 아니었나 한다. 동양이라는 단어가 등장한 것 자체가 우선 고향 사람 만난 듯 반가웠다. 물론 주최측이 세계적으로 유명한 구겐하임 미술관이라서 관심이 더 갔다.

전시 기획은 구겐하임 미술관 큐레이터인 알렉산드라 먼로Alexandra Munroe가 맡았다. 1860년에서 1989년 사이에 미국에서 활동한 작가들

의 작품이 주축이었다.

예상대로, 어떤 형태로든 동양문화와 관련성 있다고 여겨질 만한 작품들을 대거 선보였다. 유형별로도 초기 추상미술에서부터 최근의 설치미술이나 비디오 작업까지 거의 전 장르가 포함되었다. 동양적인 분위기로 이미 잘 알려진 마크 토비Mark Tobey, 데이비드 스미스David Smith, 브라이스 마든Brice Marden, 백남준, 존 케이지John Cage 같은 유명 작가들도 있었지만, 어디서 찾았는지 다소 생소한 작가들의 작품도 많았다.

전시 타이틀이 'The Third Mind'였다. 동양적 마인드라면서 굳이 'third'라…. 아마 긍정도 부정도 하지 않는, 그냥 '다른 하나의 세계'란 뉘앙스가 풍겼다. 인정하기는 선뜻 내키지 않지만 분명히 그런 게 있기는 있다는 어감이다. 기존의 '제3세계the Third World'의 이미지가 중첩된 것도 개운찮은 느낌을 더했을 것이다. 제3세계는 정치적으로 자본주의도 사회주의도 아닌 회색지대, 중심에서 벗어난 변방을 일컫는 말이기 때문이다. 어쨌든 'The Third Mind'라는 타이틀은 어딘지 강렬한 첫인상과 함께 미묘한 심리적 경계심이나 거리감을 느끼게 했다.

이런 나의 느낌을 예견이라도 한 듯 전시 기획자는 도록 서문에서 'The Third Mind'의 기획 의도를 이렇게 밝혔다.

"동양과 서양, 둘 사이의 변화무상無常한 신기루the shifting mirages 같은 세계를 어떻게 사고하고 다시 다듬어서, 다양한 현상들 가운데서 창

의적이고 역사적인 조화를 이끌어 낼까?"

　동양과 서양의 관계를 '변화무상한 신기루'에 비유한 것도 이채로웠다.

　전시는 예상대로 오랜 준비 기간과 방대한 자료를 토대로 시대별로 잘 꾸며져 있었다. 무엇보다 서양 현대미술과 동양의 전통문화를 나란히 두고 논의하는 전시 콘셉이 매력적이었다. 기획자도 이를 두고 "그동안 두 문화가 밟아 온 역사와 여타 사회과학적 흐름으로 보았을 때 좀 의외처럼 보이지만, 크게 놀랄 일은 아니다"라고 밝혔다.

　눈여겨봐야 할 대목은 여기다. 동양과 서양, 두 미술 사이에 형성되고 있는 모종의 상호관계를 서양미술계가 분명하게 인식하고 있다는 말이기 때문이다. '서양, 현대'의 미술이 '동양, 과거'의 문화와 만나고 소통하면서 새로운 예술을 꿈꾸고 실제로 만들었다는 것, 이는 동양문화의 '숨은 현대성', 나아가 동양사상의 현대적 의미를 서양미술계가 진작에 알아보고 자신들의 새로운 예술 논리로 수용하고 있었다는 말이다. 'The Third Mind'는 그것을 공중 앞에 널리 알리고 공식적으로 인정하는 매우 의미 있는 기획이었다.

　그런데 서양 현대미술이 왜 하필이면 동양, 그것도 과거(전통)와 소통하겠다는 것인가? 이것은 20세기에 피카소가 아프리카 미술에서 영향을 받았다든가, 더 일찍이 19세기에 반 고흐가 일본의 우키요에浮世畵에서 영감을 얻었다는 따위와는 차원이 다른 현상이다.

그전까지 예술적으로 무슨 영향을 받았다고들 하는 것은 대부분, 개인적인 취향이나 관심에 근거한 형식상의 영향을 가리키는 것이었다. 그래서 동양 하면 으레 들먹이는 요가나 참선, 서예 같은 것들의 영향이란 알고 보면 작가 개인의 지극히 사적이고 단편적인 관심 이상이 못 되었다. 예를 들어 칸딘스키의 추상 그림은 명상과 관련 있고, 바닥에 캔버스를 놓고 하는 잭슨 폴록 Jackson Pollock의 드리핑 dripping 작업은 동양화에서 착상을 얻었고, 브라이스 마든의 추상적인 선맛은 동양의 서체를 닮았다는 식이다.

물론 이것들 하나하나는 결코 틀린 해석은 아니다. 하지만 겉으로 드러난 팩트만 가지고 관련성을 따지는 식의 접근은 그게 '왜 좋은가?' 하는 근원적인 질문에 대답하지 못한다. 단 하나의 팩트만 놓고 보면 참이라도, 팩트가 점점 늘어서 한 시대의 흐름이나 유행이 되면 팩트들의 합보다 큰 에너지랄까, 보이지 않는 힘 같은 것이 작용하게 된다. 그러면 팩트 하나하나와 관련해서는 보이지 않던, '그 힘은 도대체 무엇인가?' 하는 질문이 새롭게 튀어나오게 마련이다. 서양 현대미술과 동양 전통문화의 관계를 규명하는 일 역시, 개별 사실관계도 물론 중요하지만 진짜 실체를 파악하려면 그 흐름의 이면에 깔린 현상, 그리고 그 현상을 만들어 내는 힘 또는 원리를 보는 근원적인 시각이 있어야 한다.

이 근원에 관한 개인적인 통찰은 작가가 의식하며 할 수도, 의식하지 못한 채 할 수도 있다. 의식했다 하더라도 개인적으로는 굳이 밝

힐 의무 없이 창작의 비밀로서 끝까지 숨길 수도 있다. 그러나 개인적 작업의 문제가 아니라 동양과 서양이라는 집단 대 집단, 문화 대 문화의 문제가 되면 상황이 다르다. 창작의 비밀이 집단화되었을 경우에는, 반드시 그 원리까지 함께 찾는 근원적인 질문까지 가야만 궁극적인 답을 찾는 여정에 들어설 수 있다. 단지 팩트만 끄집어내서는 더 큰 현상을 마주하여 전체를 이해하는 데 당연히 한계가 따르게 마련이다. 좋거나 싫다고 하는 취향도 마찬가지다. 한 개인의 사적인 선호를 넘어 많은 사람들 사이에 공통 선호가 생기면, 거기엔 반드시 서로 통하는 어떤 필연적인 공통분모와 이유가 있을 수밖에 없다.

'The Third Mind'는 서양 현대미술과 동양문화의 만남이라는 밑그림 자체가 매우 크고 방대한 전시였다. 자연히 '왜 서로 조형적으로 통하게 되었는가?' 하는 근원적인 질문이 나올 것은 당연지사. 그러나 기대감이 너무 컸을까, 막상 전시에서는 가장 중요한 이 '근원적인 질문'이 빠져 있었다. 19세기 후반 이후 미국 화단은 특유의 화끈하고 속시원함이 특징인데, 전시는 머리만 크고 몸통과 꼬리는 있으나 마나 한 것 같은 기형적 느낌을 주었다. 참여 작가 개개인은 모두가 직·간접적으로 동양문화, 특히 그 정신성에 크게 매료되었다고 하면서도, 정작 초점은 '왜?'라는 근원적 질문이 아니라 겉모습, 단편적인 팩트에 맞추어져 있었다.

이 정도 전시라면, 주된 관심은 조형적으로 동·서양 간에 어떤 유사성이나 관련성이 있는가, 그것을 어떻게 찾아내고 해석하느냐가

되어야 할 터였다. 이 경우 유사성(관련성)은 '받는' 서양미술의 입장에서는 새로운 창의성의 요인이 되고, '주는' 동양미술의 입장에서는 그냥 여전히 유사성일 뿐이다. 창의성과 유사성은 뜻부터 상반된다. 전시는 이 점을 분명히 했어야 한다. 또, 서양미술에 영향을 끼친 동양의 문화를 얘기하면서 정작 동양의 회화나 화론에 대한 직접적인 언급은 전시 도록 어디에도 없었다.

모처럼의 신선한 기획이었음에도, 전시는 원래의 취지에 수긍이 갈 만큼 속 깊이 파헤치지 못했다는 느낌이다. 동양문화에 대한 이 정도 접근은 기존의 상식 수준을 크게 벗어나지 못한 것이다.

이런 전시에서 핵심이라고 할 동양의 화론 논의가 없었던 것은 기획자가 애당초 깊은 이해가 부족해서였을 수도 있고, 어쩌면 동양문화 자체는 아예 관심의 대상이 아니어서였을지도 모른다. 분명한 것은, 아직까지 저들에게 동양문화에 대한 관심은 내면의 실체, 즉 미학이나 조형 사상으로서보다 그냥 겉으로 드러난 감수성이나 개인 취향의 수준에 머무르고 있다는 것이다. 관점이 자기네 중심이다 보니 동양의 거대한 문화를 그저 저 변방의 머나먼 곳 정도로밖에 이해하지 못한 탓이다. 전시 타이틀의 'third'가 주는 어정쩡한 느낌의 실체는 그것이었다.

── 서양 현대미술에 숨어 있는 동양적 조형 의식

그런데, 서구 현대미술에 동양문화가 끼친 영향은 과연 '제3의 위치' 정도에 그치는가? 서양인들의 안목으로는 보이지 않겠지만 나에게 너무나 뚜렷이 보인, '서구 현대미술 곳곳에 내재된 그 동양적 조형 의식'은 그렇다면 무엇인가? 결국은 균형 잡힌 시각, 즉 '동양 화론의 올바른 이해'가 바탕에 깔려 있어야 이 '근원적인 문제'를 똑바로 보고 그에 접근할 수 있다. 분명한 것은, 깊이 들어가면 갈수록 서양 현대미술과 동양 전통 화론의 상관성은 개인의 취향이나 양식적인 유사성에 머무르지 않고 훨씬 더 깊이, 조형의 원리와 본질까지 닿아 있다는 점이다.

동양미술과 서양미술은 뿌리를 달리하며 제각기 유구한 역사를 이어 온 별개의 예술로 여겨져 왔다. 양식, 즉 겉모습만 놓고 보면 과연 그렇다. 하지만 이는 미술을 오로지 형태와 형식으로만 놓고 비교한 결과이다.

한편 현대미술 하면 오로지 서양미술인 것처럼 여기는 사람들이 많다. 그런데 20세기 이후 서구 현대미술의 조형 원리는 알고 보면 오히려 동양사상과 닮아 가는 경향이 두드러진다. 일부 작가들의 직·간접적인 동양문화 체험도 부분적으로 영향을 끼쳤겠지만, 무엇보다 중요한 것은 현대미술의 근간을 이루는 조형 의식 자체가 동양의 전통 화론과 맥이 닿는다는 것이다.

그렇다면 이제껏 이해해 온 서구식 현대성, 모더니티Modernity의 개념부터 재정립해야 할지 모른다. 인상주의부터 출발한 현대성의 의미는 이후 다다이즘Dadaism, 추상표현주의Abstract Expressionism, 미니멀리즘Minimalism, 포스트모더니즘Postmodernism 등을 거치며 다양한 형태로 변모를 거듭했다. 그러나 다양한 겉모습과 달리, 아이디어나 조형 원리 자체는 서로 비슷하거나 심지어 하나라고도 할 수 있는 것이 현대미술이다. 즉, 한 작가나 작품이 예술(가)의 경지로 승화되기 위해 요구되는 방법적 원리는 동양의 과거와 서양의 현대가 비슷하다. 한 발 더 나아가, 최신 현대미술의 다양한 조형 양식들도 기존의 서구식 관점 대신 동양미학으로 더 잘 설명되는 지점이 또한 나온다.

예를 들어 서양 현대미술의 시초인 인상주의를 보자. 인상주의는 그전까지 객관적으로만 보려 하던 사물을 거꾸로 주관적인 눈으로 해석하기 시작한 사조이다. 즉, '무엇을 보는가?' 하는 대상 중심 시각에서 '어떻게 보는가?' 하는 주관 중심의 시각으로 바뀐 것이 인상주의이다. 그전까지의 사실주의적 전통이 객관적 외형을 눈에 보이는 대로 묘사하는 일에 치중한 반면, 인상주의와 그 이후의 사조들은 한 발 물러서서 본질세계, 즉 사물 자체에 대해 주관성을 가미한 지적知的인 해석을 시도했다. 바로 이 '지적인 해석'이 서양미술사에서 전통과 현대를 가르는 중요한 요소이다.

그런데 동양화는 일찍부터 단색인 먹 하나로 세상을 표현했다. 이는 외형이 아니라 사물의 본질세계 혹은 주관의 세계를 보여 주고자

한 것이라 할 수 있다. 이는 애초부터 그림에서 시각(바깥세상)이 아닌 지각, 본질, 주관으로 접근하는 '내면세계'를 더 우선시했기 때문이다. 이렇게 내면적 가치와 정신성을 근간으로 삼는 미술 논리는 동양에선 천 년도 더 된 것이지만, 서양에서는 19세기 말 인상주의부터 이런 조형 의식이 본격적으로 대두한 것이다.

마르셀 뒤샹

서구 현대미술에서도 분수령으로 손꼽히는 마르셀 뒤샹Marcel Duchamp, 1887-1968의 레디메이드 변기인 〈샘Fontaine〉그림 1에서 동양사상을 찾아보자.

대상만 놓고 보면 〈샘〉의 전부인 변기는 애초에 예술이 아니다. 뒤샹은 기존의 예술적 가치를 전복하는, 예술이 아닌 비非예술 내지 반反예술을 의도했다. 그래서 택한 것이 다른 것도 아닌 바로 화장실 변기다. 변기는 시각적인 아름다움을 추구해 온 기존의 예술관과 당연히 충돌하며 '예술이냐 아니냐'를 놓고 치열한 논란을 불러일으켰다. 세월이 꽤 흐른 뒤이지만 결국 '원래 예술 아닌 것'이 최고의 예술로 승인 받음으로써 예술과 비예술의 경계가 일순간에 무너지는 혁명적인 결과를 낳았다.

결과적으로 변기는 예술을 종래의 '보고 즐기는 대상'에서 '생각하고 의식하는 철학적이고 사회적인 대상'으로 변모시켰다. 그동안 예술세계의 절대적 가치로 군림해 온 감각적 아름다움 대신, 또는 그

에 더하여, 사유나 의식이 새로운 가치로 등장하면서 예술의 영역은 갑자기 커졌다.

뒤샹은 그 후에도 행위만 있고 흔적을 남기지 않는 반예술적인 기행奇行을 계속해 나갔다. 그의 돌출행동들은 나중에 서양 현대미술의 또 하나 큰 흐름인 개념예술conceptual art(완성된 작품 자체보다 개념이나 아이디어를 내세워 철학적 가치를 보여 주며, 작가의 물리적 기술이나 미적 감각을 본질로 하지 않는 예술)의 탄생에 중요한 발판이 되었다.

—— 서양 현대미술은 동양화의 뉴 버전인가

누군가 "무엇이 부처입니까?" 하고 물었더니 운문 선사雲門禪師가 "똥막대기"라고 대답했다는 일화가 있다. 분별하는 마음 자체를 과감하게 버림으로써 본래의 참모습에 다가갈 수 있다는 선禪 사상과, 인간의 배설물을 받는 변기를 예술작품이라고 들고 나온 뒤샹의 돌출행동은 모두, 닫힌 의식을 일깨워 원천적인 질문에 다다르기 위한 일탈이고 충격이고 역발상이다. 요는, 이러한 일탈은 단순히 부정을 위한 부정이 아니라는 점이다. 뒤샹의 행위에서는 선가禪家의 깨달음에 필적할 만한 고도의 정신성과 창의성이 원천 역할을 했다. 그는 "미술가의 역할은 물질을 교묘하게 치장하는 데 있지 않고 미의 고찰을 위한 선택에 있다"고 했다. 뒤샹도 당시 지식인들이 관심을 갖

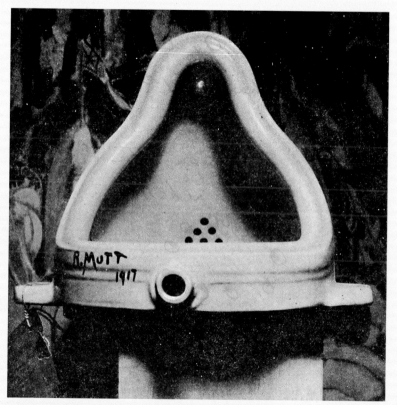

01 Marcel Duchamp, *Fontaine* (1917), 남성용 소변기(A. Stieglitz 사진)

던 선불교에 매료되어 있었다는 사실까지 감안하면 그의 발상에 더더욱 공감이 간다.

이처럼 조금만 자세히 들여다보면 현대예술에서 동양적인 조형 논리를 찾아내기 어렵지 않다.

맨 앞에서 소개한 미국인 미술평론가의 생각처럼 현대미술의 중심은 서구이고, 그에 비해 동양미술이 겉보기에 침체된 상태인 것은 분명하다. 그러나 현대미술의 조형 정신이 일찍이 아시아에서 먼저 꽃을 피우고 있었고, 오늘날 서구의 미술이 그 정신을 끌어들이고 그 가치를 새롭게 입증해 주고 있는 것이라면, '서양 현대미술은 동양화의 뉴 버전'이라고 해도 이상할 것 없지 않은가? 동양미술의 역사를 단순히 침체로만 봐서는 안 되는 이유도 여기 있다. 그리고 동양과 서양이 이제야 만나는 그 교차점에, 다음 장부터 살피려는 '골법'과 '기운생동'이 있다.

02

골법과 기운

생김새가 닮은 것으로 그림을 논한다면
어린아이의 식견과 다를 바 없다.
반드시 어떤 시를 따라 시를 지어야 한다면
보나마나 시를 아는 사람이 아니다.

— 소식(동파)

명나라 그림 속에 포스트모던 공간이

나는 서양화를 배우고 서양화가로 활동하면서 동양화에는 거의 관심을 두지 않았다. 더구나 동양화의 이론은 어릴 때 그림 공부를 처음 시작한 이래 제대로 접해 볼 기회조차 없었다.

나의 관심에 변화가 생긴 것은 20여 년 전 뉴욕에서 처음으로 포스트모더니즘을 눈앞에서 경험하면서였다. 당시만 해도 최첨단 경향이었던 포스트모더니즘의 조형 원리를 파고들다 보니, 거꾸로 동양화의 조형 논리가 눈에 보이는 기이한 일이 벌어지기 시작한 것이다.

발단은 우연히 찾은 메트로폴리탄 미술관에서였다. 마침 전시 중인 중국 명_明나라 때 화가 동기창_{董其昌, 1555-1636}의 작품^{그림 24}을 만났고, 그 속에서 또 하나의 작은 포스트모던 공간을 보면서, 뜻밖의 발견에 크나큰 충격을 받았다. 현대의 서양미술과 400년 전의 동양 그림 사이에 공통점이 있다는 생각은 꿈에도 해 본 적이 없던 터였다. 그런데 동기창의 그림은 명백히 포스트모던 공간을 구현하고 있었다. '시간과 공간, 미술 형식이 완전히 다른데 어떻게 둘 사이에 유사성이 있을 수 있는 것일까?' 하는 놀라움 속에 빠져들었다.

놀라움은 한 번으로 끝나지 않았다. 동기창과의 만남을 계기로, 그전에 작업하면서 가졌던 여러 가지 의문들이 고구마 줄기처럼 줄줄이 딸려 나오기 시작했다. 그동안 어디 숨어 있다 나왔는지, 예전에는 못 보던 것들이 신통하게 눈에 잡히기 시작했다. 시작은 동양의 전통회화에서 서양미술의 조형 원리가 보이는 것이었는데, 이제는 거꾸로 서양 현대미술에서 동양화의 논리가 또 눈에 들어왔다. 그것은 '골법용필'과 '기운생동'이었다. 서구 현대미술의 다양한 변화의 흐름 속에서 신기하게도 골법_{骨法}과 기운_{氣韻}이 새로움을 주도하는 원동력으로 작용하고 있었다. 현대미술, 즉 컨템퍼러리 아트_{Contemporary Art} 또는 모던 아트_{Modern Art}는 바로 이것, 우리가 그동안 오래 잊고 있던 동양적 미학의 또 다른 버전이라는 깨달음 앞에 나는 전율하고 있었다.

골법용필과 기운생동은 한국에서 미술을 하는 사람이라면 누구나

한번쯤은 들어 보았을, 그래서 식상하게 들리기도 할 전통 화론의 용어다. 그것이 서양에서 첨단을 걷는다는 미술들의 조형 원리로 작용하고 있다는 사실을 어떻게 받아들여야 할까? 새로움의 아이콘으로 군림해 온 서구적 현대성, 모더니티의 가치를 이제부터 어떻게 해석해야 하나? 그동안 서양의 현대미술을 수입하기에만 급급했던 아시아의 현대미술은 그러면 도대체 무엇을 한 것이며, 앞으로는 어떻게 되는 건가? 현대미술의 총본산 뉴욕에서 맞닥뜨린 전혀 뜻밖의 세상에 난데없는 정체성 혼란까지 겪게 되었다.

분명한 건, 내가 그동안 동양 화론을 몰라도 너무나 모르고 있었다는 사실이다. 좀 안다고 했던 것도 화론 용어였지, 실제로 화폭에 펼쳐지는 변화무상한 세계까지는 가 보지 못했다. 한국, 나아가 아시아화가 대부분도 나와 사정이 비슷하지 않을까 한다. 등잔 밑이 어둡다고, 서양인들이 빠져든 그 신기한 조형 세상을 막상 우리는 흘러간 과거로나 치부하고 있었으니, 우리는 그저 무심했을 뿐인가, 아니면 그림의 이면을 꿰뚫는 안목이 없었던 것일까?

그림의 원리를 말로 나타낸 것이 화론이고 용어이고 사조 이름이다. 그런데 어떤 원리들은 시류를 타고 생겨나 성장하다 사라지는가 하면, 어떤 원리는 예술 사조의 변화와 상관없이 영원한 생명력을 지니며 조형 이면에서 생생하게 작동한다. 어떤 양식, 어떤 장르에 속하느냐에 앞서 좋은 작품에는 반드시 있어야 하는 예술적 통찰이나 경지에 관한 것들이 그렇다. 이것들은 작가의 창의와 표현 역량에도

가장 근본이 되는 조형 원리이다. 나는 그것을 골법용필과 기운생동에서 찾았다.

이제 현대미술을 하는 서양화가의 눈으로 골법과 기운이 현대미술에서 살아 작용하는 모습들을 살펴보고자 한다.

── 사혁의 화육법

기운생동과 골법용필은 중국의 남조南朝 제齊나라 말인 서기 500년 무렵 화가이자 화론가인 사혁謝赫의 저서 『고화품록古畵品錄』에서 나왔다. 사혁은 그림의 여섯 가지 원리로 '화육법畵六法'을 제시했다. 육법은 차례대로 기운생동氣韻生動, 골법용필骨法用筆, 응물상형應物象形, 수류부채隨類賦彩, 경영위치經營位置, 전이모사傳移模寫이다.

두 번째, **골법용필**의 '골骨'은 기초, 뼈대라는 뜻이다. 골법은 애당초 인물의 골상骨相, 즉 얼굴 생김새에서 인간의 행·불행과 명운을 읽어 내는 법에서 유래한 것이 미술이론으로 들어와 더 크게 발전한 것이다. 조형적으로 보면 골은 공간을 차지하는 '형形'의 가장 근본이 되는 구성 원리이고, 그림뿐만 아니라 글씨의 서체書體에도 공간 구성 원리로 골법이 존재한다.

그러나 골법은 단순히 기초나 뼈대에 그치지 않는다. 골법은 형태

가 지닌 가장 순수한 형질, 시작을 이루는 발생체에 더 가깝다. 그래서 골법을 "스스로 변화하는 성질을 갖거나 상황을 전개하고 발전시키려는 양상이 왕성하다고 해서 오히려 역체力體라고 부른다"(킴바라 세이고, 『동양의 마음과 그림』). 역체란 어떠한 가능성과 무엇을 형성하려는 힘을 지닌 몸체이고, 형태상으로 아직 세분화되거나 완성되지 않은, 요즘 말로 줄기세포 같은 상태이다.

그렇다면 골법을 기초나 뼈대로만 보는 것과, 발생체나 역체의 의미로 이해하는 것 사이에는 어떤 차이가 있을까? 기초나 뼈대는 완성으로 가기 위한 하나의 과정, 즉 준비 단계이다. 기초는 완성을 향해 앞으로 작업이 더 이루어져야 한다는 것을 전제로 한다. 반면, 발생체나 역체로서 골법은 스스로 변화를 유도할 수 있는 에너지를 그 안에 담고 있다. 발생체, 역체라는 말은 단순히 근원이 아니라 인중유과因中有果, 즉 탄생과 성장을 거쳐 결과까지도 포함하는 공간의 확장성까지 아우르는 말이다. 발생체로서 골법은 앞으로 자라고 진행될 과정까지 품고 있어 유동적 성격이 매우 강하다.

미완의 골법이 장차 형태를 갖춰 나가기 위해 필요한 것이 세 번째 응물상형 이하, 구체적인 요소들을 조합하는 원리와 수련 방법이다.

응물상형은 그림을 그릴 때 자연에 있는 사물의 생김새나 형태를 파악하고 그 존재방식을 따르는 것이다. 예를 들어 풍경을 그리려면 마땅히 먼저 나무나 숲의 생김새를 잘 살피고 그 특징을 파악해야 한

다는 뜻이다. **수류부채**는 그중에서 특히 색채에 관한 것이다. 동양화의 주된 매체인 먹은 비록 단색소이지만, 먹의 짙고 옅음을 통하여 자연의 다양한 색깔이나 느낌까지 충분히 조형적으로 잘 구현해야 한다는 것이 수류부채이다. 응물상형과 수류부채는 그림의 가장 기본으로, 한마디로 기초적인 사실성寫實性을 강조한 것이다.

경영위치는 화면의 구성요소인 형상과 색채를 공간적으로 잘 조화를 이루도록 배치하는 일, 즉 구도構圖, composition이다. 응물상형과 수류부채를 통해 사생한 사물을 경영위치, 즉 조형적으로 공간에 배치할 때, 그 구성의 기본 원리는 골법과 기운과 밀접한 연관성을 가진다. 왜냐하면 구도의 바탕인 눈에 보이지 않는 골체骨體가 화면에 어떻게 분포하느냐에 따라 기운이 생동할 수도 있고 그렇지 못할 수도 있기 때문이다. 즉 경영위치는 반드시 골법 원리를 따라 이루어져야만 생명력 있는 그림이 나올 수 있다.

전이모사는 후인後人들이 이와 같은 골법과 그 이하의 법을 학습하고 본받아 자기 것으로 만드는 과정이다. 이 학습은 앞 사람들이 밝혀 놓은 것을 디딤돌 삼아 어느 정도 높이에서 배움을 시작하는 과학의 학습과 다르다. 전이모사의 학습은 오히려, 앞 사람들이 처음 출발했던 그 지점에서 나도 다시 시작하는 것이다. 골법은 주고받을 수 있는 정형화된 지식이 아니라, 수양하는 자세로 자기가 손수 갈고 닦아야 만날 수 있는 정신적인 깊이의 세계라는 뜻이다.

골법은 앎보다 깨달음의 세계에 가깝다. 골법 원리가 같다 하더라

도 작업하는 사람에 따라서 구현된 내용이 완전히 달라지기도 한다. 골법은 정형화된 지식이 아니라, 개인이 손수 체득한 독창적인 정신 세계를 기초로 하기 때문이다. 작가를 통해서만 나타나며 작가마다 다르게 드러나는 골법 세계는 하나하나가 작은 우주와도 같다.

이 모든 것들이 잘 이루어진 결과가 육법 중 맨 첫 번째, **기운생동** 이다. 기운생동이란, 골법으로 구성된 작품의 공간이 스스로 호흡하고 살아 있는 느낌을 갖는 상태이다. 화면을 이루는 색과 선, 형태 들이 단순한 나열에 그치지 않고 서로 어우러지는 기운생동의 그림은 마치 숨 쉬는 생물체와도 같다. 기운생동은 작품 제작의 맨 마지막 단계로, 이를 경험하는 것은 궁극적으로 작가보다도 감상자의 몫이다.

그림이 살아 있으려면 요소들이 화면 상에서 잘 조화를 이루어야 한다. 그러나 정적靜的인 조화만으로는 생동이 안 되고, 동적인 변화가 함께해야 비로소 그림이 생기를 띤다. 변화란, 공간 상에서 끊임없이 에너지의 이동이 일어나는 것을 뜻한다. 이러한 변화, 요컨대 에너지의 발생과 이동은 골법이라는 독특한 공간 구조를 통해서 가능해진다. 이처럼 골법이 공간의 변화를 주도하는 가운데 일어나는 동세動勢가 바로 기운생동이니, 골법용필은 기운생동의 토대가 된다.

결국 골법용필과 기운생동은 같은 현상의 다른 면을 가리키는 말이다. 골법은 그림 속에서 생명력을 만들어 내는 원인이고, 기운은 그에 따른 결과라고 할 수 있다. 골법이 그릇이라면 기운은 그 그릇

에 담긴 내용물이다. 그러므로 육법의 핵심은 골법용필이라 하겠다.

골법이 이것으로 끝난 것은 아니다. 가야 할 길이 아직 남았다. 응물상형, 수류부채, 경영위치, 전이모사의 4법이 다 갖추어졌다고 해서 기운생동이 자동으로 일어나는 것은 아니기 때문이다.

화폭에 기운생동을 이루어 내기 위해서는, 골법에서 가장 중요한 **묵계신회**默契神會의 단계를 거쳐야 한다. 묵계신회란 "스스로 모르는 가운데 이루어지는 어떤 새로운 변화의 세계"(『동양의 마음과 그림』)이다. 묵계신회는 작가(주관)와 세계(객관), 작가(창조자)와 작품(창조물)이 만나는 경계, 접점에서 일어나는 조화이다. 작가를 통해 이루어지는 제작 과정에서 작품 스스로가 또 다른 자기의 세계를 자율적으로 창조해 가는 출발점이다. 길이 미리 정해진 것이 아니라 새로운 길을 매 순간 스스로 만들어 나가는 진정한 자율성의 세계이다. 훌륭한 작품은 그 작품을 만든 작가의 의도까지 뛰어넘으며 더욱 빛을 발하기도 하는 것은 그 때문이다. 작가는 짧고 작품은 길다.

정리하면, 기운생동이란 부수적인 4법이 모두 갖추어져 있고 거기에 골법을 통한 '묵계신회', 신령한 조화가 펼쳐질 때 일어나는 생명의 현상이다. 기운생동의 작품은 갓 올라온 떡잎이나 갓 태어난 신생아처럼 스스로 독립성을 갖고 새록새록 나무나 사람으로 성장한다.

─── 에너지의 원천, 골법

전통 동양화에서 표현은 주로 필선筆線에 의존하므로 골법은 원래 용필用筆과 짝을 이루는 것이 맞다. 하지만 골법의 이치가 현대적으로 발현되는 모습들은 더 이상 붓(용필)에만 의존하지 않는다. 현대미술의 매체와 표현 수단이 거의 제한이 없을 정도까지 넓어졌기 때문이다. 그래서 이제부터는 '골법용필'을 그냥 '골법'으로 약칭하고자 한다. 화론의 언어란 이렇게 시대의 변천에 따라서 같이 변해 가는 것이다. 덧붙여, '공간' 역시 물리적 공간, 비어 있는 허공의 뜻이 아니라 조형이 이루어지는 개념적 장소나 수단이라는 의미로 주로 쓰겠다.

골법은 어떠한 구조적 성질을 가지기에 스스로 공간의 성질을 변화시키는가? 도대체 그 힘(에너지)의 정체는 무엇인가?

이것은 마치 배터리가 외부 충전 없이도 안에 내장한 화합물들의 상호작용으로 스스로 전기를 생산하는 것과 같은 이치이다. 즉, 개념적 공간 구조의 단순한 변형만으로 그림에서 에너지가 발생한다는 말이다. 바둑에서 고수들이 빈 것 같은 공간에서 숨은 맥점을 찾아내 수를 두면 그냥 바둑돌 하나 때문에 형세가 180도 달라지며 단숨에 세력을 살리기도 죽이기도 하는 것과도 같다. 바둑은 돌 하나가 한 집이 되는 단순한 공간놀음이 아니라, 포석과 포석 사이의 빈 공간에서 일어나는 변화막측의 힘을 겨루는 것이라고 알고 있다. 이

때 예상을 뛰어넘는 착수에 따라서 예측불허의 강력한 힘이 생기는 모습은 그림에서 골법의 역할과 유사하다고 할 수 있다. 바둑을 보는 사람이 두는 사람의 기풍棋風을 느끼고 압도되기도 하듯, 그림의 골법도 보는 이의 마음에 어떤 힘과 에너지를 불러일으켜 심리적 변화를 촉발한다. 골법은 이러한 변화의 에너지를 품고 있는 조형 공간의 근본이다.

골법에 으레 용필을 딸려 부르듯, 선線이 중심인 동양화에서 필력은 곧 그림의 전체 성격을 좌우하는 매우 중요한 요인이다. 그래서 "선이 없으면 그림이 아니다"라고까지 했다. 골법이 처음부터 붓 또는 선을 통해 성립한 이유도 여기 있다. 골법이 뼈대(골조)라면 용필의 선은 그 골조를 이루는 뼈 하나하나에 해당된다. 그래서 동양화에서는 선을 알면 곧 골법이 보인다고 할 정도로 골법과 용필은 떼려야 뗄 수 없는 상관성으로 얽혀 있었다.

다양한 도구를 사용하는 서양화에서, 붓은 없어도 선은 있다. 이 선이 골법과 관련 맺는 모습을 파악하기 위해서, 선이 어떻게 발생하는가를 살펴보자. 골법은 결과물인 선 자체가 아니라 선이 생성되는 그 과정과 관련이 있기 때문이다.

수학적으로 선은 점點의 연결이다. 선의 근원인 점은 공간을 차지하지 않으면서 위치만 갖는다. 그 점들이 방향성을 띠며 모여 있는 형태가 선이고, 만약 점이 방향성 없이 공간을 차지하며 모여 있으면 덩어리가 된다.

점은 시작이고, 발생을 알리는 몸체로서, 아직 운동 상태로 진입하기 전의 단계이다. 그 점이 선으로 모여 운동을 시작하는 것이 골법의 핵심인 **경향성**傾向性이다. 경향성이란 완성이 아니라 과정, 차라리 원인이다. 점이 운동을 시작해 선이 되지만 아직 구체적인 꼴에 도달하지 않고, 무한한 가능성을 품고 에너지를 최대한 발산하고 있는 상태가 경향성이다. 경향성은 아직 정체를 드러내지 않았을 뿐 어떤 목표를 향해 치열하게 달리는 운동의 바로 직전 상태이다.

경향성은 비단 그림의 골법 문제만도 아니다. 사물의 운동은 다 경향성의 실현으로 설명할 수 있다. 육상선수가 출발선에서 달리기를 막 시작하기 직전, 에너지는 응축되어 있지만 아직 운동량은 없다. 반대로, 목적지인 골인 지점에 이르면 에너지도 운동량도 다 소멸한 제로 상태가 된다. 출발선 상의 육상선수를 점, 골인 지점에 도달한 선수를 면이나 덩어리라고 하면, 선은 그 사이, 출발선을 박차고 골인 지점을 향해 전력질주하는 상태에 해당한다. 육상선수의 질주에서, 선의 어느 지점이냐에 따라 에너지의 발산과 운동량이 다르다. 골법에서 면이나 덩어리가 아니고 점과 선을 중시하는 것은 바로 이런 경향성 때문이다.

점 속에 내재한 운동이 선을 만들고, 선 안에 내재한 운동이 또 다른 변화를 유도하는 것이야말로 선과 점이 갖는 고유한 특성이다. 이 운동성을 골법에서는 특별히 경향성이라고 하는 것이며(『동양의 마음과 그림』), 골법이 처음에 용필, 즉 선의 운용과 관련해 등장한 까닭도

바로 선이 갖는 이 운동성과 경향성 때문이다.

운동성과 경향성은 다시 공간 상에 움직임, 즉 변화를 가져오고, 그 변화의 성질로 인해 시각적인 에너지가 발생하는 것이 곧 골법을 통한 기운생동의 일차적인 원리이다. 이렇게 공간이 기운생동으로 살아나는 것, 그 살아 있는 에너지가 자연이 아닌 그림이라는 가상의 공간에서 나오게 하는 방법이 바로 골법론이다.

하지만 면面이나 덩어리는 왜 골법이 될 수 없는가?

앞에서 선이 점에서 나온다고 했는데, 점에서는 선만 아니라 덩어리도 나온다. 덩어리가 넓어져 면이 되는 것도 하나의 운동이기는 하다. 하지만 이 운동이 골법이 되지 않는 것은, 운동의 성질이 다르기 때문이다.

선의 운동은 스스로 방향성을 갖고 있어서, 바야흐로 전개되려는 운동이 느껴진다. 이는 선이 어떤 구체화된 존재가 아니라 바야흐로 전개되는 형질, 지금 형성 중인 진행형이기 때문이다. 선으로 정의되는 골체는 완성이 아니라 최대한 미완 상태로 순수해야 하는 것이다.

반면에, 같은 운동처럼 보여도 덩어리에서는 선과 같은 전개 과정이 느껴지지 않는다. 덩어리가 갖는 완결적 성질 때문이다. 덩어리나 면은 완성된 성질로서, 공간 상에서 운동 상태로 있을 수 없고 운동의 결과로만 존재한다. 점이 모여 덩어리가 된다고 하지만, 덩어리를 이루며 모인 점들은 그저 여러 개의 작은 점일 뿐, 점이 움직여 덩어

리가 되는 과정이 느껴지지 않는다. 그래서 우리가 덩어리에서 보는 것은 형성 중인 과정이 아니라 언제나 형성과 전개가 완료된 존재형이다. 즉, 존재형인 면이나 덩어리가 골법이 되기 어려운 것은 그 안에 변화의 성질인 경향성이 이미 없기 때문이다.

─── 최소화와 경향성

골법과 선의 이와 같은 상관관계는 현대미술에 오면 상황이 크게 변한다. 왜냐하면 현대미술에서는 선뿐만 아니라 덩어리나 면, 색깔까지도 운동성과 경향성을 가질 수 있는 길이 많고 다양해지기 때문이다.

예를 들어 추상미술에서 색이나 선, 덩어리를 안정적인 조화나 상호 종속 관계가 아니라 대립이나 갈등하는 형태로 만들어 주면, 이 서로 다른 성질들의 충돌이나 긴장 때문에 공간에 운동성이 생긴다. 이것은 사실주의적 그림에서 색이나 선, 덩어리를 인물이나 풍경의 고유 이미지(사물의 형상)에 일치시켜 전체 공간을 하나의 스틸사진처럼 통일시키는 것과 매우 다르다. 추상미술에서는 오히려 색과 선, 덩어리가 독자적인 요소들로 분리되어 서로 상대적 관계를 맺는다. 사물 고유의 이미지에서 윤곽선이나 표면, 색채 같은 조형 요소들을 따로 떼어 낸다는 의미이다. 이렇게 분리된 선과 면은 사실주의적 그림 안

에 있을 때 같은 완결적 상태가 아니라 그 전 단계인 미완의 존재로 되돌아가, 안정성 대신 경향성을 띠게 된다.

현대음악에서도 이런 특징이 나타나는 것 같다. 어떤 현대음악은 각각의 소리를 전체 화성이나 선율 구조에서 떼어 낸 뒤 소리 자체를 부각시켜 듣도록 한다. 이때 소리는 화성(하모니)의 구성요소가 아니라 일종의 독자적 기호記號, sign가 되어, 하나하나가 독자적인 음색과 상징성을 갖게 된다. 전체의 일부가 아닌 이 독자적인 음들이 다시 다양하게 뒤섞이면서 거꾸로 전체적인 울림을 만들어 내는 것은 비유컨대 불협화음을 통해서 음의 존재감을 더 생생하게 드러내는 것과도 같다. 이런 현대음악 연주에서는 조직된 일관성보다 즉흥성이 강조되고, 소리 역시 조화보다 다양한 대비가 강조되어, 훨씬 자극적이고 생동감 넘치는 음악이 된다. 이런 현대음악이 나타날 수 있었던 것은 바로, 미술에서 뒤샹이 한 것과 같은 발상의 전환을 통해 음악의 개념이 달라졌기 때문이다. 19세기에 음악은 아름다운 소리를 조직한 것이었지만, 이제 현대음악에서는 불협화음을 포함한 모든 소리, 심지어 존 케이지의 〈4분 33초〉(1952)에서 보듯 소음까지도 음악이 되어, 음악의 영역이 엄청나게 확대되었다.

미술에서도 이렇게 모든 요소를 낱낱의 단위나 구성요소들로 전환 또는 시스템화시킨 후, 전체가 아닌 부분을 내세워 각자가 독자적으로 주인공 역할을 하도록 공간의 성격을 바꿔 주면, 선뿐만 아니라 색과 평면, 나아가 입체까지도 모두 운동성 혹은 경향성을 갖게 할

수 있다. 추상미술이나 미니멀리즘에서 흔히 보이는 이런 방법은 사실은, 일부 포스트모더니즘 미술은 물론 훨씬 앞선 인상주의에서도 드물지 않게 채용한 방법이다.

요컨대, 이미지에 종속되었던 선과 색을 분리 독립시켜 조화와 통일성을 어느 수준까지 깨뜨리면, 그때부터 공간이 오히려 더 확장되면서 변화가 생기고 활기를 띠게 된다. 다중 촬영된 사진이나 프리즘을 통과한 빛의 스펙트럼처럼 사물의 색 경계를 살짝 흐트러뜨린 영상을 떠올리면 알기 쉽다.

이런 식의 공간 변용을 '요소 A'와 '요소 B'의 관계로 도식화할 수 있다. 그림을 구성하는 다양한 요소들을 'A와 B'의 이항대립 구조들로 전환시켜, 상이한 성격 사이에 충돌이나 갈등 관계를 의도적으로 만들어 내면 경향성을 만들어 낼 수 있다. 'A, B'라는 이항대립의 갈등 구조를 통해서 인위적으로 공간의 변화를 유도하는 것이 바로 포스트모더니즘의 주된 특징 중 하나다.

이렇게 현대미술에서 골법이 선에 더 이상 얽매이지 않게 되는 것은 골법의 이치가 전통성을 상실한 것이라기보다, 오히려 골법이 포괄하는 범위가 넓어지고 다양해진 것이라 할 수 있다. 왜냐하면 골법의 최종 목표는 형식이나 양식이 아니라 기운생동이고, 선은 가능한 여러 수단 중의 하나일 뿐이기 때문이다. 골법론의 현대적 의미는 바로 이 '용필 너머'에서 찾을 수 있다.

골법이 순수하고 근원적이라고 하는 것은 왜인가? 그것은 최소화

된 미완의 존재는 말 그대로 형상으로서 미숙하기 때문에, 부족한 그 무엇을 채우기 위해서 끊임없이 스스로 움직여 스스로 상황 변화를 야기하기 때문이다. 미완의 존재의 자발적인 상황 전개는 공간을 변화시키는 일종의 힘으로 작용하고, 이것이 장차 작품에서 기운생동을 유발할 에너지가 된다.

여기 '최소화된 골법'이 더욱 다양하고 복잡하게 진화한 것이 현대미술이다. 예를 들어 수묵화에서 먹빛이 '색色의 최소화'였다면, 미니멀리즘에서 기하학적으로 극도로 환원된 형태는 '형形의 최소화'이다. 큰 덩어리를 작은 요소들로, 공간을 최소 요소들로 쪼개어 따로따로 놀게 하는 포스트모더니즘의 '공간 해체deconstruction'는 공간의 최소화이다. 이런 식으로 찾아볼 수 있는 '최소화'의 골법 구조는 현대미술에서 얼마든지 찾아볼 수 있다.

서양 현대미술과 전통 동양화는 외형만 놓고 보면 서로 전혀 다른 작품 세계다. 하지만 현대미술의 조형 원리의 근저에는 어김없이 기운생동이 존재한다. 기운생동이 되려면, 드러난 양식이야 어찌됐든 골법 구조가 있어야 하는 것은 두말 할 나위도 없다.

── 머리, 눈, 손, 마음

골법에 대해 좀 들어 봤다는 사람들도 대개는 골법을 과거의 낡은

화론 정도로 취급하곤 한다. 이는 골법을 수묵화나 산수화 같은 양식의 프레임에 가두어 놓고 생각하기 때문이다. 여백이나 필선에 국한해 골법을 이해하는 것 또한 편협한 이해이다. 골법의 본질은 어디까지나 경향성과 기운생동에 있다. 골법 없는 필선이나 여백이 있을 수 있고, 필선과 여백에 구애되지 않는 골법과 기운생동도 존재하기 때문이다.

전통 동양화로 좁혀 본다면, 그중 필선과 여백이 '최소화된 미완의 존재'로서 골법과 가장 가까운 조형 요소인 것은 사실이다. 하지만 요즘 동양화에는 공간의 여유로움이나 활달한 선맛을 추구한다며 기운생동 없이 멋만 잔뜩 부린 것들도 많다. 이는 작가들이 창작의 기본인 세련된 감각은 지녔으면서도 정작 그 생명의 이치, 기운생동의 비밀을 아직 인지하지 못한 탓이다. 거꾸로, 조형 현장을 떠나 학문적으로만 골법에 접근하면 머리에 골법이란 단어만 있을 뿐, 눈에는 골법이 보이지 않는다. 머리로 이해하는 것, 눈으로 보는 것, 손으로 실현하는 것은 각각 판이한 별개의 세상이다.

골법은 '공간을 어떻게 처리할 것인가'라는 방법의 문제가 아니라, '밖으로 나오려고 하는 공간의 근원'을 깨치는 마음의 문제이다. 그런 의미에서 골법은 도道나 법法이나 이치[理]에 가깝다. 도를 깨친 마음의 눈에 공간이 보이면 '일획一畵'만으로도 골법이 이루어지지만, 그 마음이 없으면 화면 가득 선과 색을 처발라도 골법과 기운이 발생하지 않는다.

정말 뛰어난 예술가는 골법을 깨달을 수 있는 경지를 타고나는 것인지도 모른다. 천재 예술가란 아마 그런 사람을 두고 하는 말 아닐까?

03

포스트모더니즘과 골법

진공묘유眞空妙有

　포스트모더니즘의 대표적 작가인 줄리안 슈나벨Julian Schnabel, 1951-은 한 TV 인터뷰에서 "사람들은 내 그림 앞에서 답을 바라는 것이 아니라 의문 갖기를 더 원한다"고 말했다. 이를 불교적인 관점에서 보면 '진공묘유眞空妙有'로 가는 어떤 통로로 풀이할 수 있다. 진공묘유란 모든 대상의 진정하게 텅 비어 있는 '공空'의 세계에서 비로소 근원의 '있음[有]'이 작용한다는 뜻이다. 공에 유有가 있고 유에 공이 있는 것, 서로 간섭하지도 않고, 생겨나지도 멸하지도 않는 근원의 세계로 접근하기 위해서 슈나벨이 원하는 의문이란 바로 '근원에 대한 질문'을 뜻하는 것 아닐까.

　한때 세인들의 마음을 그토록 사로잡았고 또한 다른 어떤 예술사조보다도 떠들썩하게 시대를 풍미한 것이 포스트모더니즘이다. 사람들은 이것을 방법론 측면에서 많이 이해했다. 그래서 영화도 만들고 소설도 쓰고 건축은 물론 심리 상담에까지 그 원리를 적용해 보려 했다. 무엇이든지 포스트모던의 시각으로 보려는 유행 탓에 '포스트모

던 증후군'이란 신조어까지 나오게 됐다.

그렇다면 과연 그 포스트모더니즘의 중심에는 무엇이 있을까?

질문도 엉뚱하지만, 대답 역시 "아무것도 없다"라고 하겠다. 그냥 아무것도 없는 게 아니라, 스스로 가진 것이 없다는 뜻이다.

"아니, 아무것도 없다니?" 하는 의아한 반응이 응당 나올 법하다. 그동안 각계 고수들이 쏟아 낸 포스트모더니즘에 관한 저서만 해도 헤아릴 수가 없을 터인데 무턱대고 아무것도 없다니 말이다.

우선, 포스트모니즘은 어떤 본질세계나 실체를 염두에 두고 그것을 탐구하는 그런 성격의 사조가 아니다. 실존주의 같은 종래의 사조들이 대개 어떤 대상, 즉 진리나 불변의 가치를 가운데 놓고 그것에 집중하고, 그래서 양파 껍질을 벗기듯 하나씩 범위를 좁혀 가는 식이었다면, 포스트모더니즘의 중심에는 그런 가치체계 같은 것들이 아예 없다. 오히려 어떤 실체가 있다면 그것을 철저하게 파헤치고 분석해 해체하는 일종의 언어기술, 즉 방법론이 포스트모더니즘이다.

방법론이란 말 그대로 방법일 뿐, 결론이 반드시 진실이 되어야 할 이유는 없다. 무엇이 진실인지 아닌지를 규명하는 일과 반드시 진실이어야 한다는 것은 엄연히 다르기 때문이다.

여기서 정말 중요한 것은 진실을 위한 선택과 조건이지, 진실 그 자체는 아니다. 예를 들어 카메라 앞에 놓인 대상은 사람일 수도 있고, 과일이 되어도 무방하다. 카메라에서 변수는 카메라 앞에 놓인 대상이 아니라 카메라 자체가 가지는 진실의 기능, 다시 말해서 카

메라의 앵글이나 촬영 조건이다. 그에 따라서 사람이나 과일의 모습이 변하기 때문이다.

따라서 카메라가 가지는 이 기능적 진실, 즉 변화의 시스템이 곧 방법론이 되고 포스트모던의 논리가 된다고 할 수 있다. 그리고 카메라 렌즈 안에 무엇을 두고서는 아무것도 볼 수가 없듯이 포스트모던 역시 그 중심 사상에는 '반드시 무엇이어야 한다'는 그런 불변의 것은 아무것도 없다고 하겠다.

포스트모더니즘의 중심에 단 하나 있어야 할 것이 있다면 그것은 바로 골법과 기운생동의 원리이다. 이건 또 무슨 해괴한 주장이냐고 반문할 수도 있다. 하지만 데리다 J. Derrida 나 푸코 M. Faucault, 라캉 J. Lacan 같은 포스트모던 대철학자들이 펼치는 화려한 학술적 이해는 다 제쳐 두고 예술, 그중에서도 조형적인 측면만 본다면 결코 황당한 연결이 아니다. 작업할 때 공간을 구성하는 골법과 기운생동의 근본 원리는 포스트모던의 해체적 시각과 서로 놀라울 만큼 유사하기 때문이다. 특히 골법과 기운생동 둘 다 앞서 말한 카메라의 '기능적 진실' 즉 본질이 아니라 방법이라는 논리 구조를 가졌다는 면에서 성격이 아주 잘 통한다. 그래서 포스트모더니즘을 골법 정신의 가장 최신 버전이라고까지 말할 수 있다.

힘의 상대성원리

골법에서 말하는 기운생동의 논리가 포스트모더니즘의 공간 구조 (논리)와 같다는 것은 둘 다 작품 상에서 시각적인 에너지를 발생시켜 공간의 활력이나 변화를 유도하는 근본 원리가 유사하기 때문이다. 공간, 즉 작품이 스스로 변화를 일으키고 생기를 가질 수 있는 가장 일차적인 요건은 서로 성질이 다른 물리적 대상 간의 만남에서 찾을 수 있다. 나무와 돌의 만남, 유리와 쇳덩이의 만남, 검정과 노랑, 그리고 정적과 미세한 소리의 만남 같은 감각적인 만남이 있고, 투명과 불투명, 확실성과 불확실성, 존재와 비존재 같은 관념적인 만남도 있다. 이렇게 작품에서 상대적으로 설정될 수 있는 다른 요소들끼리의 만남은 설정하기에 따라서 이 외에도 무수히 많다.

이들 만남을 A와 B의 관계로 나눠 놓고 보면, A와 B의 관계는 사실은 단순한 만남이나 조화가 아니라 서로 상대성을 갖고 충돌하는 관계이다. A와 B라는 이질적인 두 요소 간의 만남은 화합보다는 배타적이고, 조화가 아닌 갈등을 통해서 구조적으로 긴장감이 먼저 형성된다. 이들 만남이 전혀 각본 없이 이루어지거나 즉흥적일수록 충돌의 효과는 커지고, 아무도 예기치 못한 생생한 반응을 바로 얻게 된다.

이렇게 예기치 못한 역학적 만남을 조형적으로 유발하고 해석하는 것이 골법과 기운이다. 이는 기운을 힘 또는 에너지라는 역학적인 관점에서 본 것인데, 앞서 골법의 성질을 역체_{力體}라고 한 것은 이 이

유에서다. 공간의 기본 생리는 변화를 일으키는 힘(에너지)을 바탕으로 하기 때문이다.

작품 또는 조형 공간에서 이와 같은 A, B의 역학적 만남은 포스트모더니즘 미술에서도 가장 대표적인 조형 방식의 하나다. 포스트모더니즘에서 공간 구성의 기본 원리는 조형 요소인 A와 B가 공간적으로 그냥 조화가 아닌 '갈등을 통한 조화'를 일으키면서 생기는 물리적인 힘의 원리에 기초한다. 모든 물성(개성)은 혼자(A) 있을 때보다도 맞서는 상대(B)가 있을 때 에너지가 더 강해지는, 힘의 상대성원리를 그대로 미술에 적용한 것이 포스트모더니즘이다.

예를 들면 미꾸라지 떼 속에 메기 한 마리를 넣거나, 사자가 사는 우리에 갑자기 원숭이 한 마리가 뛰어들었다고 하자. 이때 미꾸라지와 메기는 전에 따로 혼자 있었을 때보다도 그 존재성이 훨씬 더 강하게 부각된다. 태생적으로 서로 공존할 수 없는 것들은 그냥 한 공간에 가만히 있기만 해도 생사가 달린 팽팽한 긴장감이 발생한다.

이렇게 서로 다른 성질들 간의 충돌을 통해서 발생하는 존재감, 즉 에너지를 증폭시키는 것이 동양화에서 골법을 수단으로 기운생동을 유발하는 방식이고, 동시에 포스트모더니즘 작가들이 가장 흔히 쓰는 조형 기법이다.

데이비드 살르

1980년대 포스트모더니즘의 스타 작가 중 한 명인 데이비드 살

르_{David Salle, 1952-}^{그림 2}는 컬러(A)와 흑백(B) 이미지들을 캔버스 위에 강하고(A) 약한 톤(B)으로 서로 대비시키면서 공간을 상대적으로 겹치게 하는 방법으로 A와 B를 충돌시켰다.

예를 들면 검고 부드러운 흑백 톤으로 여자 누드(A)를 먼저 크게 확대해서 그린다. 그다음 아주 투명한 와인 잔(B), 유리를 엉덩이나 대퇴부 위에 살짝 그려 놓음으로써 와인 잔과 누드 사이에 조형적인 상대성을 갖게 하는 동시에, 사실은 아무 관련이 없으면서도 무슨 관련이 있는 것처럼 관념적인 착각을 일으키게 한다.

이는 영화 기법으로 보면 오버랩이나 점프 컷_{jump cut}을 확대해석한 것과 같다. 장면과 장면이 겹치거나, 이야기와 이야기 사이의 연결고리를 훌쩍 건너뛰게 함으로써 중간에 여백을 만들고, 그 여백을 다시 상상력으로 메우게 하는 방법이다. 이 방법은 기존의 시간과 공간을 별도로 확장하지 않고 있는 그대로에서 더 짧게 함축 또는 점프시킴으로써, 심리적으로는 공간이 오히려 더욱 커지는 느낌을 가져다준다. 그래서 영화뿐만 아니라 소설, 현대음악 등에서 아주 광범위하게 쓰이는 공간 해법인 동시에 편집 기법이기도 하다.

그림에서 A와 B 간의 '비관련의 관련성'은 공간이 하나가 아닌 몇 개의 층으로 나뉘게 하는 효과가 있다. 마치 멀티비전을 보는 것처럼 한꺼번에 가능한 한 여러 장면(공간)을 동시에 경험하게 하는 것이다. 따라서 작품에 A, B 간의 비관련성으로 생긴 이질적인 공백이 크면 클수록 그만큼 많은 상상력을 관객에게 주거나 요구하게 된다. 흔히

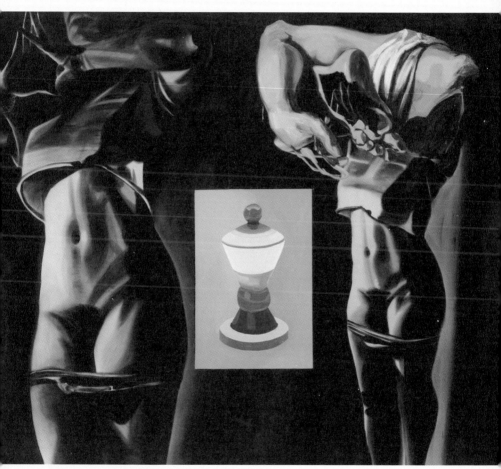
02 David Salle, *Gericault's Arm* (1985), acrylic and oil on canvas

현대미술이 점점 난해하고 이해하기 힘들어진다는 것도 실은 이렇게 눈에 보이지 않는 공백, 즉 비관련성이 커짐으로 해서 생기는 일이다. 그만큼 상상력을 많이 요구하기 때문이다.

지그마르 폴케

독일 작가 지그마르 폴케 Sigmar Polke, 1941- 그림3 역시 이와 비슷한 공간 구조를 활용한다. 그는 추상(A)과 구상적인 요소(B)를 한 공간에서 상대성을 갖도록 서로 뒤섞어 놓았다. 여기서 중요한 포인트는 바로 비관련성끼리의 뒤섞임이다. 이는 기존의 조화의 개념을 넘어서 서로 어울리지 않을 듯하면서 어울리며 갈등하는 관계로 발전하는데, 그 상대성은 결과적으로 공간 상에서 예기치 못한 우발적 충돌을 야기하고 사람의 눈을 강하게 자극한다. 이는 한 공간에서 서로 조화와 갈등, 혼돈을 반복하면서 작품에서 에너지나 활력을 계속 불러일으키는 작용을 한다.

이렇게 A와 B의 상대적 공간 구조는 골법처럼 공간의 성질을 안정된 존재형에서 불안하면서 운동성이 강한 경향적 형태로 바꾸어 놓아, 기운생동의 효과를 즉석에서 가중시킨다.

살르나 폴케는 모두 평면이라는 전통적인 회화의 틀 안에서 A, B의 갈등을 유도한다는 공통점이 있다. 이들이 굳이 입체가 아닌 평면 위에서 공간의 갈등을 조장하는 것은 나름대로 이유가 있다. A와 B

03 Sigmar Polke, *Supermarkets* (1976), gouache, lack, collage on paper

의 갈등을 통해서 발생하는 에너지가 본래의 이미지들을 더욱 강하게 만들어 주는 특성도 있지만, 공간이 엄격하게 평면적으로 세한닐수록 그 안에서 충돌하는 힘 역시 상대적으로 커지고 공간이 밖으로 무한히 확장되는 효과를 직접 눈으로 확인할 수 있기 때문이다. 공간의 제약으로부터 비교적 자유로운 설치미술과 달리 그림은 전체 공간이 한눈에 다 들어오는 탓에, 서로 간에 변화를 느끼기도 쉬운 까닭이다. 전체 공간이 한눈에 들어온다는 것은 복싱 경기에서 선수의 역량을 최대한 발휘하게 하기 위해서 사각 링 안으로 활동 공간을 제한하는 것과 상통한다.

포스트모던 작품에서 느껴지는 자극적인 힘이나 혼란스러움은 바로 이와 같은 상대효과를 노리고 치밀하게 의도된 공간 연출이다. 요컨대 서로 성격이 다른 이미지를 충돌시키면 그냥 혼자 있을 때보다도 그 이미지가 몇 배로 강하게 변신하는 원리를 조형적으로 이용한 것이다. 그래서 공간들이 복잡하게, 그냥 아무렇게나 나오는 대로 작업한 것 같아도 사실은 고도의 조형적 계산이 밑바탕에 깔려 있다.

─── 이질적인 공간의 충돌

이렇게 공간을 즉흥적으로 해체하고 깨뜨리는 방식은, 논리적인 이해보다는 직관적인 깨달음을 중시하는 불교의 선문답과 흡사하다.

선문답 하나를 예로 들어 보자.

어느 해 여름, 만공滿空 선사1871-1946가 참선하는 스님들을 칭찬한 뒤 말했다.

"내가 홀로 하는 일 없이 그물을 하나 쳤더니 그물 속에 물고기가 한 마리 걸려들었다. 어떻게 해야 이 물고기를 구해 낼 수 있겠는가?"

한 스님이 일어나더니 입을 오므리고 아가미처럼 내밀었다.

이때 선사가 무릎을 치며 말했다.

"옳다, 또 한 마리 걸려들었다."

어떤 학인學人이 만공 선사에게 물었다.

"불법이 어디에 있습니까?"

"네 눈앞에 있느니라."

"제 눈앞에 있다면 왜 저에게는 보이지 않습니까?"

"너에겐 너라는 것이 있기 때문에 보이지 않느니라."

"스님께서는 보셨습니까?"

"너만 있어도 안 보이는데 나까지 있다면 더욱 보지 못하느니라."

"나도 없고 스님도 없으면 볼 수 있겠습니까?"

이에 선사가 말했다.

"나도 없고 너도 없는데 보려고 하는 자는 누구냐?"

— 조오현, 『선문선답禪門禪答』 중에서

먼저 첫 번째 선문답을 그림으로 묘사한다면, 우선 선사의 질문을 곧이곧대로 받아들인 스님의 반응은 너무나 사실적이다. 그래서 살려 주자는 의미에서 스님이 물고기 흉내를 낸 것 같다. 하지만 이는 선사가 쳐 놓은 그물에 또 걸려든 꼴이 되고 말았다. 선사는 스님이 어떤 그림을 그릴 것인지 미리 예측하고 있었던 것인데, 공간적으로 보면 예측 가능한 것은 존재형에 속한다. 여기서 선사가 진정 바란 것은 아마 자신도 미처 생각지 못한 의외의 공간 즉 경향성을 지닌 변화 있는 그림(반응)이었을 것이다.

두 번째 예화 역시 질문과 대답 사이에 예측불허의 긴장감과 경향성이 넘쳐난다. 이는 불립문자不立文字의 불법佛法을 이성적인 논리나 지식으로써 붙잡으려는 태도를 꼬집는 것으로, 논리를 같은 논리로 깨어 버리는 명쾌한 선문답이다.

이렇게 선문답은 애초부터 서로 논리적인 이해를 바라고 문제를 던지는 게 아니다. 어떻게 나오나 하는 지적 반응을 보려고 던지는 초超논리성의 질문이다. 그래서 언뜻 보면 질문과 대답 사이에 전혀 상관성이 없어 보인다. 하지만 중구난방 모순 같은 대화 속에 고도의 지적이고 초월적인 계산이 도사리고 있다.

대화 자체가 상대방의 수를 떠보는 것이 목적이니 질문과 대답이 반드시 일치할 필요가 없다. 순전히 열린 질문과 열린 대답으로 서로가 엉뚱하고 즉흥적일수록, 또한 상대의 허를 날카롭게 찌를수록 둘 사이에 오가는 교감의 폭도 그만큼 커진다. 그래서 상대방의 선禪의

경지가 어디쯤인지를 논리 같지 않은 논리나 직감으로 알아차리는 것이 선문답이다. 이해보다 감각적 반응이 중심이 되는 포스트모더니즘의 즉흥적인 충돌 방식은 선문답과 비슷하다고 할 수 있다.

안젤름 키퍼

줄리안 슈나벨과 함께 1980년대 스타 작가로 통하던 안젤름 키퍼 Anselm Kiefer, 1945- 의 작품그림 4을 살펴보자. 슈나벨과 키퍼는 최대한의 시각적 에너지를 야기하기 위해서 처음부터 공간을 아주 파격적으로 설정한 전형적인 포스트모더니즘 작가들이다. 특이한 점은, 평면과 대비되는 둔탁하고 거대한 실물 사이즈의 오브제를 캔버스 위에다 수없이 덧붙이는 방법을 쓴 것이다. 눈에 톡톡 튕기는 생생한 자극성을 위하여 과거 모더니즘 유類의 조화나 균형은 완전히 무시하고 상식을 깨뜨리는 웅장한 공간감을 실내에서 연출하듯이 보여 준다. 이역시 다분히 의도적이다.

특히 키퍼의 경우 이를 위해 동원하는 오브제는 가능한 한 느낌이 낯설고 이질적일 것들만 골라서 사용했다. 그래서 물성物性이 강한 아연판이나 시커먼 콜타르 덩어리, 또는 마구간에나 있어야 할 건초 등등을 과도할 만큼 무조건 붙이고 보자는 식으로 동원했다. 캔버스나 흑백사진 위에 물감이나 보통 오브제의 차원을 훨씬 넘어서는 크기의 실물 비행기의 동체가 덕지덕지 매달리거나 붙어 있는 것을 실내

에서 보는 순간, 사람들의 기존 관념과 실제로 보는 것 사이에 큰 충돌이 일어난다. 그때 생기는 혼란과 자극싱이 공간에 변화를 야기해 결과적으로 기운생동이 되는 것이다.

프랭크 스텔라Frank Stella, 1936- 역시 예전에 하던 얌전한 미니멀 작업과는 전혀 다른 표현성이 강한 추상 세계를 선보였다. 그는 현란한 색깔로 구성된 다양한 형태를 비빔밥처럼 마구 뒤섞으면서 즉흥적으로 일어나는 색과 형상들의 향연을 즐겼다. 그의 이런 변신을 두고 평론가들 사이에서 찬반이 많았지만, 작가 스스로는 "따뜻한 지중해식 칵테일"이라고 칭한 바 있다.

포스트모더니즘이 보이는 것 같은 혼란스러움과 갈등, 즉흥적으로 공간을 해체하거나 변화를 유도하는 것은 당시 하나의 큰 유행이었다. 모더니즘 작가들조차도 기존 자기 스타일에 이를 혹처럼 덧붙이는 방식으로 너도나도 그 흐름에 동참했다.

앤디 워홀Andy Warhol, 1928-1987은 그동안 해 오던 실크스크린의 정적인 사진 느낌 위에 다시 액션이 돋보이는 활달한 붓 터치를 가미함으로써 동적인 회화로 탈바꿈시켰다. 이는 사진과 회화의 상반된 성질을 충돌시키는 방법으로, 전형적인 포스트모더니즘의 조형 기법이다.

로이 리히텐슈타인

팝아트의 대가인 노년의 로이 리히텐슈타인(릭턴스타인)Roy Lichtenstein,

04 Anselm Kiefer, *The Red Sea* (1984/5), mixed media

¹⁹²³⁻¹⁹⁹⁷^{그림 5} 역시 자신의 트레드마크인 복제 만화 이미지 위에 느닷없이 거친 붓질의 느낌을 기미해서 인쇄된 것과 손으로 그린 투박한 느낌을 서로 충돌하게 만들었다.

포스트모더니즘이 추구한 이질적인 공간의 충돌은 공간에 대한 이해가 처음부터 관념이나 사유가 아니라 골법에서처럼 우리의 눈이나 청각 등 감각기관을 통해서 힘이 전해지는 원리를 취한 탓이다. 그래서 물리적으로 얼마든지 강하거나 약해질 수 있는 가변적인 역학적 에너지를 작품에 담고 있다. 여기서 역학적 에너지란 작품을 보는 사람의 감각 시스템에 전해지는 힘의 강도를 말한다.

사람의 감각기관은 자신의 의지와는 상관없이 생리적으로 자체 조절 기능이 있다. 그래서 너무 지나친 것에는 항상 그 반대의 힘으로 균형을 잡으려고 한다. 한낮에 어두운 극장에 있다가 갑자기 바깥으로 나왔을 때 눈이 부시는 것은 동공이 과도하게 열렸기 때문만이 아니라, 그 전에 극장 안이 너무 어두웠기 때문에 밝은 것을 갈망하는 신체의 욕구가 상대적으로 그만큼 커진 탓도 있다. 잠재된 빛의 욕구가 많이 쌓인 상태에서 갑자기 밝은 세상을 만나면 그때 느껴지는 밝기의 강도가 평소보다 몇 배나 강해지는 것은 당연한 일이다. 역학적으로 보면 신체의 조절반응 갭_{gap}이 크면 클수록 상대적으로 느끼는 감각적 충격 또한 커지고, 갈등하는 에너지의 양도 그만큼 증가한다.

비슷한 예로 보색대비_{補色對比}를 들 수 있다. 보색대비란 색깔 성향

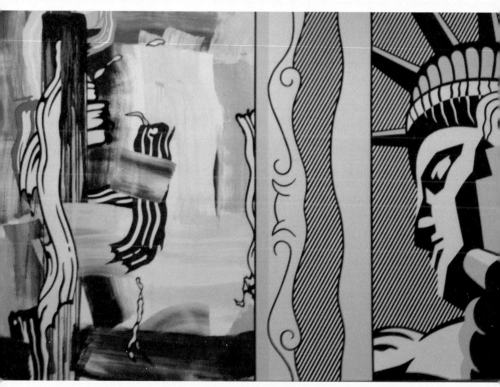

05 Roy Lichtenstein, *Painting with Statue of Liberty* (1983), oil and magna on canvas

이 서로 반대되는 색끼리의 관계이다. 초록색을 한동안 바라보다가 갑자기 빨간색을 보면 그 빨강이 실제보다도 훨씬 더 빨깋게 보이는 것 같은 생리적 반응이다. 초록색을 보는 시간이 길어지면 우리의 망막 속에는 감각이 균형을 잡기 위해서 보색인 빨간색이 잠재되고, 그 가상의 빨강 위에 실제의 빨간색이 순간적으로 겹치면서 빨간색의 채도가 두 배로 증가한다. 이것은 밝은 해를 쳐다보다가 갑자기 눈을 감으면 망막에 해의 잔상이 검은색으로 남는 것과 같은 반응이다.

감각과 힘의 상관관계는 물리학의 파동의 합과 상쇄로도 비유할 수 있다. 잔잔한 호수에 두 개의 돌멩이를 짧은 간격으로 연달아 던지면 두 개의 동심원 물결이 생긴다. 두 동심원은 퍼지면서 잠시 후 서로 교차하게 되고, 각각의 높은 마루가 서로 만나는 지점에서 파동의 높이는 두 배로 증가한다. 그리고 마루와 골이 만나는 곳에서는 파동이 서로 상쇄되면서 죽어 버린다. 마찬가지로, 이미지가 하나 있을 때보다도 두 개로 서로 갈등하면 둘 다 본래보다 느낌이 더 커지거나 강해진다.

이런 원리를 그림에 응용하면, 물리적으로 혹은 감각적으로 더 강하거나 약하게 보일 수 있는 작품을 만들 수 있다. 포스트모더니즘 작품에서 느껴지는 충격적이면서 넘쳐 나는 파워는 바로 이 같은 힘의 상대성원리를 바탕에 깔고 만들어진 시각적이면서 심리적인 충격 효과라고 할 수 있다.

모더니즘 대 포스트모더니즘

공간에서 힘이 발생하려면 항상 두 개 이상의 상대적 공간이 있어야 한다. 이 '상대적 공간'의 처리가 서구미술사에서 모더니즘과 포스트모더니즘을 구별할 수 있는 가장 뚜렷한 변화이고 차이점이다. 모더니즘이 다양한 공간을 하나의 공간으로 단일화하고자 한 반면, 포스트모더니즘은 반대로 공간을 해체하여 가능한 한 여러 개로 나누고 충돌이나 갈등을 통한 낯설고 이질적인 조화를 원한다.

한 공간에 서로 다른 성질 A, B가 동시에 존재하는 경우는 그 전의 초현실주의Surrealism 작품에도 흔하게 있었다. 초현실超現實이란 말 그대로 현실에서 경험할 수 없는 또 다른 '제3의 현실'을 말한다. 그래서 초현실주의는 현실적인 사물 A와 B가 서로 만나서 비현실적인 사물 C가 되는 관계 구조(김영순, "René Magritte의 Object Lesson에 관한 연구", 홍익대학교 석사학위논문, 1983 참조)를 기본으로 하고 있다.

르네 마그리트

예를 들면 햄 조각(A)에 사람의 눈동자(B)를 그린 르네 마그리트René Magritte, 1898-1967의 〈초상The Portrait〉그림 6에서 우리는 햄도 아니고 눈동자도 아닌, 세상에 존재하지 않는 제3의 이미지(C), 즉 눈동자를 가진 햄 조각-초현실을 만난다. A와 B가 만나서 AB나 {A+B}가 아닌 C가 되는 구조이다. A와 B가 만나서 서로 상대적 관계를 유지하면서 한 몸

이 된 C로 재탄생하는 것이다.

다시 말해서 초현실주의는 A+B=C의 구조가 되는데, 이는 포스트모더니즘에서 보이는 A, B의 갈등 관계와 다르다. 같은 A와 B의 만남이지만 포스트모던 공간에서는 A와 B가 만나서 C로 변질되지는 않는다. 이들 A와 B가 각자 다른 공간에서 따로 놀기 때문이다. 설사 포스트모던 작가가 노란 햄 조각에 파란 눈동자를 그렸다고 하더라도 그건 그냥 겹쳐졌을 뿐 한 몸이 되지는 않는다는 말이다. 이를 등식화하면 A+B={A, B}가 된다. 여기서 구조물 {A, B}는 A와 B가 혼자일 때보다 서로 맞설 때 더 강하게 되거나 커지는 상태이다.

힘의 상대성원리로 이를 재구성해 보자. 포스트모던 작가는 아마도 햄을 아주 부드럽게, 사진처럼 매끄럽게 처리할 것이고, 반대로 눈동자의 표정은 파란 색깔로, 햄의 느낌과는 전혀 어울리지 않게 아주 요동치는 붓 터치로, 서로 방해하듯이 별개의 형태로 만들어 공간을 분리시킬 것이다. 이렇게 분리된 공간에서 A와 B는 서로 갈등은 하지만 한 몸이 되지는 않고 오히려 각자 자신의 존재를 더욱 부각시키면서 반발하게 된다. 이 반발력이 A나 B가 실제보다 훨씬 크고 강한 이미지가 되도록 유도하고 시각적 에너지를 몇 배로 증폭시키는 효과를 가져온다.

06 René Magritte, *The Portrait* (1935), oil on canvas

이런 방식으로 Λ, B의 상대적 공간 논리를 절묘하게 잘 표현한 줄리안 슈나벨의 작품 〈재생 I Rebirth I〉(1986)^{그림 7}을 한번 자세히 분석해 보자.

우선 아래쪽 뒤 배경으로 화려하게 만개한 분홍색 복사꽃이 먼저 우리 눈에 확 들어온다. 복사꽃이 공간의 절반 이상을 차지해 마치 일본 전통극의 무대 장식처럼 보인다. 그리고 그 나무 위로, 상대적으로 차분해 보이는 초록색 바탕에 느닷없이 커다란 눈동자 두 개가 정면으로 관객을 응시하는 구도로 그려져 있다. 그림 위에 가로로 죽죽 그은 컬러 선들은 언뜻 문가리개나 대나무 발[簾]을 연상시켜, 그 발 뒤로 정체를 숨긴 누군가가 눈동자만으로 우리를 은밀하게 노려보는 모습이다.

이 눈동자는 초현실주의 그림에서처럼 땅이 눈을 갖고서 우리를 보는 그런 초현실적인 느낌은 아니다. 오히려, 캔버스에 구멍을 내고 누군가가 그림 뒤에서 우리를 지켜보고 있는 듯한 섬뜩한 느낌이 들게 한다. 아무 생각 없이 그림을 보고 있는데 갑자기 눈동자를 만나서 흠칫 놀라는, 그런 우발적인 분위기를 자아낸다.

비밀은, 눈동자가 분명히 초록빛 땅에 박힌 듯이 그려져 있음에도 불구하고 그 둘 사이에는 전혀 상관이 없다는 데 있다. 자세히 보면 배경으로 그려진 풍경은 위아래가 뒤집혀 그려져 있다. 즉, 배경이 되는 꽃나무의 이미지는 모두 거꾸로 그려졌는데 오직 눈동자만

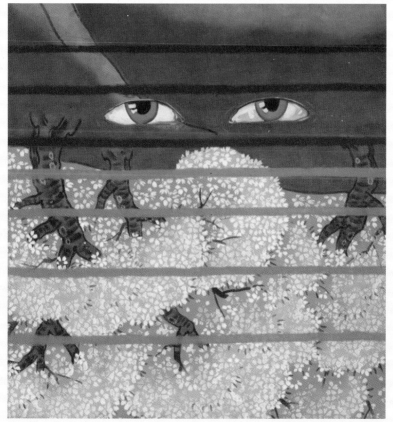

07 Julian Schnabel, *Rebirth I: (The Last View of Camilliano Cien Fuegos)*, 1986
Oil, tempera on Kabuki theater backdrop
148 x 134 inches
375.9 x 340.4 cm
(P86.0025)

이 똑바로 돼 있어서, 눈동자와 풍경이 서로 한 몸으로 일체감을 맺지 못하고 따로 놀고 있다. 이와 같은 분리 방식은 다분히 의도적인 것으로 A, B가 조화보다는 갈등을 야기하도록 하는 전형적인 포스트모더니즘의 공간 처리 방식이다.

그래서 시험 삼아 그림을 거꾸로 놓고,^{그림 8} 실은 배경의 이미지를 바르게 놓은 것인데, 눈동자를 보면, 예상대로 눈동자는 복사꽃이 활짝 핀 땅에 마치 전설 속의 목신木神인 양 기괴한 눈빛으로 우리를 바라보는, 앞과는 다른 초현실적인 분위기가 그대로 느껴진다.

정리하면, 슈나벨의 눈동자는 땅이 우리를 보는 초현실적인 눈이 아니라 어디까지나 사람의 눈이다. 사람의 형상이 아닌 눈동자만으로 사람을 대신한 것으로, 실제로 사람을 다 그린 것보다 훨씬 더 강한 시각적 충격을 던져 준다. 골법적으로 보면 공간의 함축성이 엄청나게 큰 경우이다. 그런 면에서 그의 그림에 있는 세 개의 다른 공간, 즉 꽃 배경 A, 눈동자 B, 컬러 선 C 모두 이렇게 저마다 강한 함축성을 지닌 최소화의 표현이라 할 수 있다. 나무 배경을 거꾸로 배치한 것이나 얼굴 없이 눈동자만 그린 것도 그렇고, 단순하게 추상적으로 처리한 컬러 선까지, 이 모두가 함축성 즉 골법의 요체인 최소화의 형태로 존재한다. 세 요소는 각자 강한 함축성으로 경향성을 최대한 높인 다음 서로 다른 공간에서 다른 목소리를 낸다. A, B, C가 조화가 아닌 갈등과 충돌을 통해서 더욱 강해지는 구조체 {A, B, C}의 형태가 된 것이다. 그래서 사실상 하나의 그림이면서도 공간적으로 세

08 *Rebirth I*, 거꾸로 뒤집은 것

개의 다른 그림을 동시에 보는 느낌이 든다. 슈나벨의 작품, 나아가 포스트모더니즘을 이해하는 아주 중요한 포인트이다.

이렇게 공간이 하나 속에 세 개가 있든 세 개 속에 하나가 있든 서로가 상대성을 갖고 오락가락하면서 변화무상한 느낌을 안겨 주는 것이 포스트모더니즘의 특징이다. 흔히 포스트모더니즘을 해체주의Deconstructionism와 결부시키는 것도 바로 포스트모더니즘의 공간이 통합이 아니라 분열/해체를 지향하는 성격을 두고 하는 말이다.

── 보편적이고 궁극적인 골법 화론

다른 사조의 작품들에 비해 포스트모더니즘에서 전달되는 시각적 메시지가 유난히 자극적인 것은 이처럼 다양한 공간들이 서로 충돌하면서 생겨나는 에너지의 활성화 때문이다. 이렇게 서로 상관성이 없는 A와 B를 갑작스럽게 대립시켜 작품의 이미지를 강하게 만드는 방법을 포스트모더니즘의 전형, 즉 트레이드마크로 꼽을 수 있다. 1970~80년대를 대표하는 포스트모더니즘 작품들에는 이런 식의 A, B의 대립 구조가 거의 공통적으로 다 깔려 있다.

포스트모더니즘은 질서보다는 혼돈, 이성보다는 감성, 건설보다는 파괴적 의미가 강한데 이 역시 모든 공간이 하나로 조화를 이루기

보다는 각개가 모여서 전체가 되는 개별적 성향을 띠기 때문이다. 이런 개별적 속성은 결국, 전체를 보면 부분이 자동으로 파악되던 모더니즘과는 달리 먼저 개개의 속성을 파악해야 비로소 전체가 보이는 역설적인 관계, 전후 앞뒤가 없는 혼성적인 다층구조를 창조해 낸다.

따라서 포스트모던 작품은 구조주의나 기호학으로 해석하면 쉽게 풀린다. 이는 공간 구조가 열린 형태로서 각자 개성이 뚜렷한 요소들이 독립성을 유지하고 있어서 성분 분석이 용이하고 쉽게 도식화나 기호화가 가능하기 때문이다. 현대철학 가운데서도 기본적으로 방법론에 철저하고 분석적인 성향의 흐름들은 그래서 포스트모더니즘과 체질적으로 궁합이 잘 맞는다.

반면, 사실주의나 낭만주의 그림은 아무래도 구조주의나 기호학으로 풀기 힘들다. 이들 작품에서는 공간이 주종관계를 맺고 하나로 통일되어 있어서 개별성과 기호를 찾기가 어렵기 때문이다.

동양의 골법론이 서구 현대미술을 푸는 열쇠가 되는 것은 현대미술의 다양한 특성, 그중에서도 포스트모더니즘의 분열적인 특성이 골법에서 말하는 공간의 함축성과 상통하는 점이 많은 데 기인한다. 골법이 경향성을 갖고 기운생동을 추구하는 것과 포스트모더니즘이 작품의 역학적 구조로서 공간, 즉 작품에서 시각적인 에너지를 극대화하는 것 모두, 공간에 활력이나 생기를 넘치게 하는 공통점이 있기 때문이다. 또 공간을 단일 구조가 아닌 해체의 시각으로 보면서 함축하는 골법의 경향성이나, 갈등과 분열을 통해 변화를 일으키

는 포스트모더니즘의 경향성도 사실상 같은 조형 어법이다. 골법에서 경향성이 공간 상의 변화의 성질인 것처럼 포스트모더니즘의 즉흥성이나 비연속성, 해체성과 분열적인 성향 역시 안정보다 변화와 유동성을 추구한다는 점에서, 결과적으로 둘은 비슷한 조형 체질이라 할 수 있다.

　무려 1,500년 전 중국 화가 사혁에서 비롯된 동양화의 골법 화론이 오늘날 최첨단이라는 포스트모더니즘과 서로 조형 논리가 통한다는 것에 놀라움을 금할 수 없다. 하지만 정말 중요한 것은 그 논리성이 시대나 지역성, 예술적 양식을 모두 넘어서는 가장 보편적이고 궁극적인 지점에 가 있다는 점이다. 한갓 물건에 불과한 예술작품이 죽지 않고 영원히 살아 있게 하는 그 생명의 비밀을 골법 화론은 말하고 있다. 신만이 가능할 것 같은 그 세계를 인간이 예술을 통해 보고 느낄 수 있게 해 준다는 점에서 골법의 진정한 가치를 다시 찾아야 하겠다.

〈세한도〉 속 포스트모던의 역학力學

더구나 요즘 세파가 오로지 권세와 이익을 좇는데, 이처럼 심력을 들여 구한 것을 권세와 이익 있는 사람에게 주지 않고 바다 밖 초췌하고 메마른 이 사람에게 주었도다. 세상의 권세와 이익 좇는 일로 말하자면 태사공(사마천)이 이르기를 "권세와 이익으로 합한 자는 권세와 이익이 다하면 친교도 소원해진다"고 하였는데, 그대(이상적)는 또한 이런 세파 중에 있는 한 사람으로서 (세파에) 초연하여 권세와 이익 밖으로 스스로 벗어나 있으니, 권세와 이익으로 나를 대하지 않는단 말인가? 태사공의 말이 틀린 것인가?

— 김정희, 〈세한도〉 자제自題 중

단출한 그림 속 끝없는 스토리

골법에서 변화를 주도하는 것이 경향성, 즉 힘이라고 한다면 포스트모더니즘 역시 'A와 B의 역학적 상대성'에 의해 생긴 에너지가 그 바탕이다.

앞 장에서 포스트모더니즘과 관련해 말한 A, B의 역학관계를 한 번 더 살펴보자. A와 B는 서로 공간적으로 성격이 상반된다고 했는데, 상반되는 이유는 바로 최대한의 갈등을 유도해서 최고의 에너지를 얻기 위해서이다. 그래서 A와 B는 처음부터 미리 정해진 관계가 아니라 즉흥적으로 맺어진 '열린 만남'이다.

A와 B의 성격 또한 서로 상대가 누구냐에 따라서 달라지기 때문에, A나 B 혼자로는 본래의 역할이라고 할 만한 것이 없다. 허공을 상대로 혼자 힘을 쓸 수 없는 것처럼, A가 힘이나 성격을 얻기 위해서는 반드시 상대인 B가 필요하다. 더구나 A와 B의 관계가 예측을 넘어서서 갑작스럽게 이루어질수록 상황 전개 역시 더 극적이고, 파생되는 에너지 또한 몇 배로 커지는 효과를 본다.

문제는 A, B의 갈등 관계가 반드시 경향적이어야 한다는 것이다. 앞에서 A, B의 관계로 인해 뭔가 '상황 전개가 발생하려는 것'을 경향성이라고 했다. 예를 들어 텅 빈 공간에 붓으로 찍은 점 몇 개가 한갓 점으로 보이지 않고 사람이라든가 나무나 새[鳥]로 보인다면, 일단 상황 전개가 발생한 것이다. 이렇게 점이 사람이나 새로 성격이 달라지는 것은 점이 갖고 있는 변화의 성질, 즉 경향성 때문이다. 하지만 점들 A가 스스로 자신의 성격을 결정하는 것이 아니라, 항상 상대 B의 성격에 따라서 자신의 성격도 달라진다. 상대 B가 변하면 점들 A는 사람이나 새가 아니라 자동차나 바위가 될 수도 있다는 얘기다.

여기서 B란, A에 영향을 주는 다른 모든 거시적 공간이다. 점들 A

곁에 나무(B1)가 있다면 A는 새나 나뭇잎 등으로 보일 것이고, A가 호숫가(B2)에 있다면 똑같은 점들 A가 이번에는 갈대나 바위로 연상될 수 있다는 말이다. 이때 나무나 호수는 점들 A에 영향을 미치는 거시적 공간 B가 된다. 이렇게 무심코 찍힌 점이 경향성에 의해서 성질이 변하면서 사실적으로 그린 새나 갈대보다도 훨씬 더 생동감 있는 사물로 느껴질 수 있다. 바로 이 점이 골법의 본질로서, 그냥 조화/재현이 아니라 갈등을 통해서 살아 움직이는 조화/기운생동을 다시 구현케 하는 것이다.

추사秋史 김정희金正喜, 1786-1856의 〈세한도歲寒圖〉그림 9를 통해서 A는 무엇이고 B는 무엇인지 구체적으로 한번 살펴보자.

〈세한도〉(국보 제180호)는 추사의 정신세계가 잘 집약된 대표적 작품이다. 이를 분석하고 연구한 자료는 아마 헤아리기 어려울 것이다. 여기서는 추사의 작품에 내재된 조형 언어, 즉 골법의 특성을 A, B의 관계항으로 한번 분석해 보는 데 초점을 맞추고자 한다.

골법과 기운생동 면에서, 근세 미술품 중에서 〈세한도〉만큼 그 특징이 강렬하게 살아 있는 작품은 아마도 보기 힘들 것이다. 이것은 〈세한도〉가 처음부터 끝까지 갈필渴筆(마른 붓) 위주의 선으로 화면이 구성되어 있다는 점과, 군더더기 하나 느끼기 힘들도록 깔끔한 함축성 때문이다. 뒤에 보듯 이러한 경지는 이미 서예의 추사체에서도 엿볼 수 있는 만큼, 오랜 세월을 서예로 단련한 그만의 탁월한 필력 때

문이 아닌가 한다.

〈세한도〉의 구도, 즉 공간 구성을 살펴보자. 우선 오른쪽에 키가 크고 늙은 소나무 두 그루가 중심 언저리에 우뚝 서 있고, 반대편 왼쪽으로 다소 젊어 보이는 두 그루의 잣나무가 있다. 그리고 그림 중앙 아래, 소나무 뒤에 누옥陋屋 한 채가 눈높이와는 상관없이 약간 경사진 모양으로 있다. 양편에는 낮은 산인지 언덕인지가 역시 집과는 상관없는 눈높이로 널따랗게 퍼져 있다.

그림의 전체적인 분위기는 제목이 말해 주듯이 우선 춥고 황량한 겨울 분위기가 먼저 느껴진다. 세상에서 동떨어진 듯한 혼자만의 고고孤高한 정신세계를 보여 주는 듯하다. 이러한 느낌이 바로 추사가 드러내고자 했던 당시 자신의 뜻 또는 심회(정서)였을 것이다.

추사는 그림 그 어디에도 이와 같은 심회나 감정을 직접적으로 나타내거나 표현하지는 않았다. 상록수 몇 그루와 집 그리고 언덕을 그렸지만, 동양화에서 흔히 보이는 극적인 장면이나 과장된 표현 같은 것은 찾을 수 없다. 그래서 다소 밋밋하게 느껴질 수 있는 풍경이기도 하다.

하지만 풍경 그 자체는 우리의 눈길을 그다지 길게 잡아 두지 못한다. 그냥 아주 짧은 순간만 시선이 갈 뿐, 이내 다른 것들이 눈길을 강하게 잡아끈다. 다른 것들이란 마치 실타래처럼 뭉치고 흩어지고 있는 복잡한 A와 B의 관계항들이다.

우선 종이가 파일 듯이 까맣게 그어진 선들은 보기에도 조금은 무

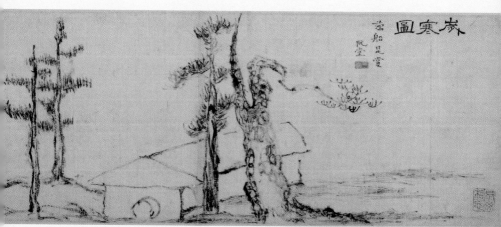

09 김정희, 〈세한도(歲寒圖)〉(1844)

겁고 딱딱하다. 물기를 전혀 느낄 수 없는 검은 갈필들이 무슨 생각이 있는지 없는지도 모르게 크고 작은 동작으로 가는가 싶으면 멈춰 있고, 멈춰 있나 싶으면 또 움직인다. 그 선의 얽히고설킴에 한동안 이끌려 다니다 보면 문득 성성한 솔잎을 만나고, 앙상하게 늘어진 겨울 가지를 만나고, 또한 거북이 등짝처럼 이리저리 울퉁불퉁 골이 파인 아름드리 나무 줄기를 만난다.

하지만 선은 여전히 자기 멋대로 추상적으로 이동하고, 보는 이는 한참 나중에야 하늘 높이 우뚝 솟은 노송의 기개를 접하면서 "아!" 하고 비로소 한번 크게 놀라게 된다. 그리고 그 굳건한 기상 뒤로, 눈에 보이지는 않지만 수백 년의 거친 세파가 소나무와 함께했음이 비로소 마음으로 전해진다. 그림은 후학 이상적李尚迪에게 주는 것으로 돼 있지만, 사실은 아마 이 노송의 모습이 당시 추사 자신의 처지를 비유한 것이라 해석할 수 있겠다.

누옥 역시 선맛에 이끌려 따라다니다 보면 선이 먼저인지 집이 먼저인지 모르도록 최소한의 생김새만 눈에 들어온다. 딱히 누가 살고 있는 집이 아니라 파도에 떠밀려 온 커다란 난파선과도 같이 우연한 위치에, 아무런 까닭도 없이 그냥 자리를 잡고 오랫동안 비어 있던 집 같은 모양새다. 소나무의 높은 기상에 비해서 집은 세파에 굴복한 듯 아주 누추하게 보이는 것도 인상적이다.

문제는 도대체 이런 복잡한 정감이 다 어디서 오며 어떻게 생기느냐이다. 그리고 이것이야말로 바로 〈세한도〉의 위대함을 엿볼 수 있

는 아주 중요한 관점이 된다. 사실주의 그림에서처럼 일일이 상황 설명을 세밀하게 한 것도 아닌데 이 단출한 그림에서 끝없이 스토리가 만들어지고 있는 비결이 무엇인가, 이것이 〈세한도〉를 감상하는 핵심 포인트이면서, 동시에 골법을 이해하는 중요한 출발점이다.

결론부터 말하면 그것은 바로 그림에 내재된 골법과 강력한 경향성 때문이다. 골법이 작용하여 경향성이 생기면 눈으로 보는 것보다 보이지 않는 세계가 훨씬 더 늘어나서 우리의 상상력을 몇 배나 자극시킨다. 선이나 붓 터치 하나하나는 마치 잔뜩 움츠린 용수철처럼 함축된 힘을 갖고 정보의 양을 한없이 응축했다가 다시 분출하는 성질이 있다. 이것이 바로 골법 원리에서 핵심이 되는 경향성이고 기운생동이다.

〈세한도〉 골법 구성의 실제

그렇다면 〈세한도〉에서 골법은 구체적으로 어떻게 구성되어 있는지 알아보자.

우선 소나무만 두고 볼 때, 소나무의 이미지가 A라고 한다면 거북 등껍질같이 거친 붓으로 죽죽 그린 소나무 껍질은 B가 된다. 역학적 상관관계에 따라서 이들 A, B가 서로 경향성을 갖고 기운생동을 유발하려면 일차적으로 각각 그 성질이 달라야 되는데, 이 말은 소나

무 껍질(B)이 소나무(A)에 완전히 종속되거나 속박되어서는 안 된다는 뜻이다. 그래서 아무렇게나 그려진 듯한 껍질은 차라리 거칠게 엉켜 있는 선(추상)으로 보이기를 원하고, 나무의 생김새(구상) 역시 껍질의 이미지와는 상관없이 별개의 모습으로 발전되기를 원해야 한다. 이때 서로가 다른 듯하면서도 최소한 분리되지는 않을 만큼 느슨한 끈으로 이 둘을 미완의 형태로 연결시키면 A(추상), B(구상)의 관계는 종속이 아닌 독립 관계를 견지하면서 전혀 예측할 수 없는 새로운 상황, 기운생동으로 전개된다.

이렇게 예측할 수 없는 조화, 즉흥적이면서 스스로 독립적으로 태어난 것이 〈세한도〉의 소나무이다. 외모가 곱상하게 잘 다듬어진 정원수가 아니라 진정한 야생수로서 수백 년의 험난한 세파를 굳건하게 지킨 한 그루 낙락장송이 되는 것이다. 그것은 바로 A, B의 상황 전개 즉 A, B의 관계가 변화와 경향성을 갖고 공간에서 상황 전개가 일어나는 기운생동이 충분하게 이루어졌기 때문이다.

중국 청淸 때 학자인 장보산張補山은 〈세한도〉의 소나무에 대해 "대자연 속에서 수백 년을 살아 온 소나무는 사람의 생각으로 그려지는 것이 아니라 그냥 마음 없이 저절로 생기게 하는 것"이라고 했다. 여기서 '마음 없이 저절로 생기게 하는 것'이 진짜 골법의 원리이고 또 자연의 이치라 할 수 있다. 마음'에서'가 아니라 마음 '없이' 나와야 그게 진짜 골법이고 기운생동이란 뜻이다.

골법론이 포스트모더니즘과 한 가지 다른 점이 있다면, 그런 힘의

원리가 이렇게 마음 없이 나오느냐, 아니면 의도적으로 만들어지느냐 하는 그 차이이다. 마음 없이 나오는 것은 자연을 닮은 것으로 이때 공간은 열린 의미를 갖지만, 의도적으로 디자인된 것은 양식성이 강하다. 이 양식성은 하나의 스타일로서 유행성이 있어서, 언젠가는 수명을 다한다는 시간적 제약이 따른다. 둘 다 방법 면에서는 얼핏 비슷하게 출발하는 것처럼 보이지만 본질에서 이렇게 다른 것은 동양과 서양 두 문화의 독특한 성격이 각기 반영된 탓일 것이다.

어떻게 마음 없이 골법이 나올 수 있는가? 이는 골법의 요체에 해당하는 만큼 다음 장에서 별도로 충분한 논의를 갖고자 한다.

〈세한도〉에서 골법을 이루는 A, B의 경향적 관계는 이것 외에도 무수히 많다. 작게는 선과 선이 A, B로 상관관계를 이루고 땅과 집, 집과 언덕, 전체와 부분도 서로 갈등하면서 골법이 계속 진행된다. 평평한 지반(A)에 비해서 반듯하지 않은 집(B)의 생김새가 집 모양을 계속 변하는 것처럼 보이게 하는 것도 그렇고, 너무 높이 솟아 하늘이 휑하게 보이도록 하는 소나무는 그 사이로 혹독한 겨울 바람이 금방이라도 몰아쳐서 늙은 나무를 괴롭힐 것 같은 느낌이 든다. 그림 어디에도 단서를 주지 않았는데 이 같은 세세한 느낌들이 생기는 것은 바로 골법으로 인해서 발생한 경향성 때문이다.

── 추사 서예 속 원심력과 구심력

기운생동을 일으키는 경향성은 김정희의 글씨에서 더욱 확연하게 잘 나타난다.

추사체에서 볼 수 있듯 추사는 그림이든 글씨든 물의 번지는 성질을 이용하는 발묵법潑墨法보다는 물기가 거의 없는 갈필을 주로 사용했다. 이는 그가 누구보다도 선이 갖는 경향적 특성에 정통했음을 짐작케 한다. 선을 통한 골법의 이치에 달통하고 있었기 때문에 추사는 다른 작가에서 볼 수 없는 기운생동을 글씨나 그림에 거침없이 구현할 수 있었다.

추사 골법의 진면목을 서예 대련對聯 〈화법서세畵法書勢〉그림 10에서 확인해 보자.

김정희의 서예에서는 A, B의 역학적 관계가 더욱 분명하게 잘 나타나 있다. 그의 글씨에는 항상 서로 다른 두 개의 힘이 있어서 언제나 팽팽하게 긴장감을 유발한다. 우선 기존의 서체에 느낌이 다른 그림글씨 즉 상형문자의 개념을 도입해 생긴 둘 사이의 긴장감이다. 또 하나는 원심력과 구심력이다. 추사 대련에서는 공간을 밖으로 내보내는 힘과 그 반대인 안으로 잡아 주는 힘이 절묘하게 균형을 잡고 있다.

추사체를 조금만 주의 깊게 보면 문장과 문장, 글자와 글자, 획과 획의 크기나 위치가 모두 조금씩 다르다는 것을 알 수 있다. 그 결과

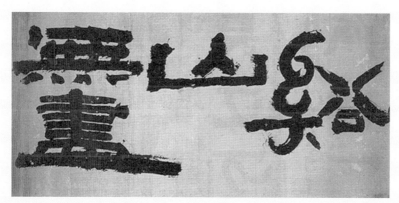

10 김정희, 〈계산무진(溪山無盡)〉(19세기)

겉보기에 밸런스가 다소 무너진 모양새를 하고 있는데, 이는 성질이 다른 캐릭터를 한 공간에 집어넣어 생겨난 불균형이다. 그리고 그것은 사실 의도적이다. A, B의 긴장으로 공간이 깨어지면서 밖으로 확장되는 원심력 역할을 해 앞의 소나무와 껍질의 관계에서처럼 공간은 일단 서로 분리되어 더 커 보인다. 다시 말해서 글자와 글자 사이에 지켜야 할 균형을 깨뜨림으로 해서 공간이 밖으로 더 퍼지도록 했다. 공간이 커진다는 것은 골법으로 보면 A, B 사이에 상황 전개가 생겨 경향성이 발생했다는 것이 된다.

상형문자를 방불케 하는 도상성iconicity을 더러 과감히 도입하기도 한 것 역시 같은 의도이다. 전체와 부분 간에 손쉬운 조화를 버리고 각자가 독립되고 우연적인 관계를 유지하도록 하려 한 것이다. 그래서 전체적으로 보면 글씨나 획의 크기가 각각인 글자를 무작위로 뽑아서 글씨로 조합하거나 그저 나열해 놓은 것 같은 흐트러진 느낌이 든다.

그렇다면 이렇게 흩어져 밖으로 퍼지려고 하는 힘을 이번에는 다시 안에서 잡아 주는 구심력이 필요할 텐데, 그게 곧 그의 필획이다. 추사의 필체가 항상 획이 곧고 힘이 넘치는 데는 그만한 이유가 있다. 그는 누구보다도 힘의 상대적 원리를 공간에 잘 이용했다. 두 개의 힘이 서로 팽팽해지는 상황에서 그냥 막대기만 하나 갖다 놓아도 힘이 생기는 그런 긴장된 공간을 먼저 만든 다음에 획을 긋기 때문이다. 그래서 공간이 커지면서 생기는 분리된 느낌을 다시 잡아 줄 튼

튼한 기둥으로 곧은 필획이 버팀목 역할을 하게 한다. 이것이 그의 글씨에서 항상 힘과 생동감이 느껴지는 비결이다.

이처럼 일단 공간을 흐트려서 해체된 느낌을 준 다음 다시 A, B 즉 두 개의 다른 성질 사이의 갈등을 높여서 그만큼 공간의 변용을 크게 가져오게 하는 것은 앞서 말한 포스트모더니즘과 유사한 조형 방법이다. 현대적 조형 기법은 이렇게 공간의 경향성을 최대로 높여 주는 길을 취한다.

추사의 진가는 글씨란 자고로 정갈하고 가지런해야 한다는 오랜 통념에서 과감하게 벗어난 것에도 있겠지만, 무엇보다도 '부조화의 조화'를 통해서 공간이 더욱 살아난다는 역발상의 생리를 꿰뚫은 탁월한 혜안에 있는 것 같다. 이처럼 골법으로 풀어도 추사는 요즘 말하는 '창조적 파괴'를 200년이나 앞서서 실행한 선구자이며 독보적인 인물이라 할 수 있다.

Yeong Gill Kim, *#01224* (2012), acrylic on canvas, 274×144cm

자연 속에는 정형이 없다. 정형은 작가의 관조를 통해서 성립되는 것
이지 처음부터 확립되어 있는 것은 아니다.

— 킴바라 세이고

── 신은 왜 '얼핏 본 모습'을 하고 있나

킴바라 세이고는『동양의 마음과 그림』에서 "골법이 이미 완성된
것보다 완성 전의 모습, 즉 완성으로 향하는 미완의 형태를 취하고
있는 까닭은 그 이해의 기준이 시각적 판단에 의한 것이 아니라 움
직임을 관장하는 운동기관, 느낌에 의존하기 때문이다"라고 말한다.

이는 정지된 것 같은 속에 빠른 움직임이 있다는 뜻이다. 다시 말
해서 '동動'의 뜻을 담고 있으나 그게 찰나, 순간에 그친다. 즉 존재
를 본 듯하나 확신할 수 없고, 움직임이 있는 듯하나 움직이지 않는
가능태이다.

이를 시각적으로 해석하면 '얼핏 본 모습'이 된다. 무엇을 얼핏 본

다는 것은 보는 시간이 너무 짧아서 그 모습이 긴가민가하다는 의미이다. 새가 눈앞을 빠르게 지날 때 같은, 본 것 같기도 하고 안 본 것 같기도 하고, 있는 것 같기도 하고 없는 것 같기도 한, 확실하지 않은 모습으로 감춰지고 숨어 있는 형태이다.

그렇다면 왜 사람들이 보다 확실하게 잘 인지할 수 있도록 잠시라도 정지해 앉아 있지 않고, 빠르게 지나가는 움직임 속에서 안 본 듯 보여져야 하는가?

'얼핏 본 모습'은 아직까지 아무도 제대로 본 적 없는 신의 완전한 모습이다. 인간이 신을 직접 대면하는 것 자체를 부정적으로 보는 신학에서는 절대자를 직접 본 사람은 반드시 죽는다고 한다. 이것은 상대적인 인간의 시선의 절대화를 경계하는 것이기도 하고, 신을 봤다고 떠벌이며 혹세무민하는 종교 포퓰리즘에 대한 경고이기도 하다. 그것이 인간에 대한 신의 존재 방식이고, 인간은 절대로 그 선을 넘을 수 없도록 되어 있다. 그래서 신은 늘 영원하며 쉽게 자신을 드러내지 않는 신비함을 지닌다.

불교에서 영겁이란, 극히 짧은 순간인 찰나의 상대어이다. '얼핏 본 느낌'이 바로 찰나이다. 그 짧은 순간의 느낌으로 영겁의 세계를 전달한다는 것은 언뜻 역설 같고 모순 같다. 하지만 영겁 또한 오직 찰나로만 존재한다는 점에서 순간과 영원은 하나다.

신은 왜 얼핏 본 모습을 하고 있나? 성경에서 하느님의 존재에 대해 그렇게 많은 언급을 하면서도 그 실제 모습에 대해선 어째 단 몇

마디의 설명도 없을까? 불가에서 부처님의 형상은 그렇게 많이 만들면서 왜 진리의 핵심인 깨달음을 말할 때는 이미 아니라고 부정하는가? 이는 역설적으로 하느님의 말씀보다 하느님의 존재가 궁극적 진리이고, 부처님의 형상보다 깨달음 자체가 불멸의 진리라는 뜻이 아닌가? 이는 무한을 그 속에 담고 있는 골법이 얼핏 본 모습을 하고 있는 것과도 상통한다. 조형적으로 얼핏 본 모습은 골법이 취하고 있는 발생체적 특징인 함축성과 관계 깊다.

우리가 정말 보고 싶어 하고 알고 싶어 하는 중요한 것들은 이렇게 정작 아니라고 발뺌을 하든가, 얼핏 맛만 보이고 재빨리 본래 모습은 사라져 버린다. 왜 그럴까? 현실에서 완성된 것은 영원하지 못하다는 진리의 속성 때문이다. 누구나 산 정상에 올라가면 반드시 내려와야 하는 것과 같은 이치이다. 반면에 미완성의 구조는 아직 어느 누구도 오르지 못한 산이고 미지의 세상이다. 그래서 지금까지 아무도 그 정상을, 혹은 완전한 산의 모습을 본 적이 없기 때문에 쉽게 뭐라고 단정 내릴 수 없다. 그런 불확실성이 산의 비밀스러움과 신성함을 오히려 더욱 커지게 한다.

사람들이 목숨을 걸고 정상에 도전하는 데는, 그저 오르고 싶은 욕망보다 정상이 갖는 신비함의 유혹이 더 큰 요인으로 작용한다. 이것이 예술이나 종교가 사람의 관심을 끊어지지 않고 이어지게 하는 또 다른 비결이다. 종교나 예술이 미완성 구조를 더 선호하고 그렇게 될 수밖에 없는 이유는 먼 후세까지 오래 역동적으로 그 근원을 향해 끊

임없이 지향해 나가는 본질에 있다.

상상력을 뛰어넘는 '얼핏 본 모습'은 답보다는 물음을 더 많이 던지는 구조이다. 예술적으로 이를 '감춤의 미학' 또는 '신비주의'라고도 할 수 있다. 모나리자의 미소가 유명한 것은 그 표정이 감상자의 느낌에 따라서 늘 달라 보인다는 신비감 때문이다. 전혀 아름답지도 않은 뒤샹의 변기(《샘》)그림 1가 아직까지도 서구 현대미술에서 최고의 걸작으로 꼽히는 이유 역시 그 형식의 파괴가 사람들의 상상력을 훌쩍 뛰어넘기 때문이다. 변기의 엉뚱함은 그것이 비非예술이라는 데 있다. 선禪에서 말하는 화두와 같다.

화두란 번뇌의 바다에서 떠도는 생각을 잡기 위한 단순한 미끼이고, 실체는 본래 없다. 마찬가지로, 비예술을 예술의 눈으로 보면 딱히 뭐라고 단정 내리기 어렵다. 그만큼 사람들의 상상력을 끌어당기기에 충분한 내공과 비밀성을 지녔다. 골법적으로 변기는 아마 세계 미술사상 가장 강력한 경향성을 가진 오브제의 하나일 것이다.

모호함이 오히려 경향성을 더 갖는다는 것은, 골법에서 색이나 덩어리보다 선이나 먹이 더 추상성을 갖는 것과 비슷하다. 선의 모호함이 형태상으로 미완의 성격을 갖고 있어서 성급한 판단이나 결정을 계속 유보시키기 때문이다. 그래서 작품을 보고 생각하는 시간이 길어지고, 그럴수록 접하게 되는 정보의 양도 늘어나고, 그만큼 해석도 다양해진다.

───── 오브제, '작품 뒤에 숨기'

일찍이 이를 눈치 챈 많은 작가들이 자신을 숨기기에 보다 용이한 방법을 찾아 나서는 것이 최근의 한 추세이다. 오브제나 설치미술, 영상 쪽으로 사람들이 이동하는 까닭이 여기에 있다. 이들 매체는 그것이 갖고 있는 일차적인 언어에 작가 자신을 숨기기 쉽다. 매체 자체가 이미 갖고 있는 물성들과 언어 속에 자신을 숨기기가, 아무래도 신체적 손길이 직접 요구되는 그림보다 용이하다는 얘기다. 요즘 장르를 불문하고 입체미술들이 거의 홍수를 이룰 만큼 많아진 것도 이와 무관하지 않다.

현대미술에서 오브제의 비중이 높아지고 있는 것은 오브제가 갖고 있는 '플러스알파'에 기인한 것이다. 플러스알파는 오브제의 레디메이드ready-made(기성품)적 성격을 말한다. 기성품 속에는 수많은 정보가 알게 모르게 담겨 있다. TV는 TV대로, 쓰다 버린 고물은 고물대로 세월이 남긴 흔적들을 고스란히 담고 있고, 그 많은 정보가 작가와는 별로 상관이 없다는 것이, 작가들이 자신의 의도를 숨기는 데 큰 역할을 한다. 요컨대 작품의 전체적인 프로젝트는 물론 작가가 연출하지만 그건 어디까지나 무대 뒤에서 일이고, 최소한 무대 위에서 자신의 속내를 보이지 않고 쿨하게 보일 수 있다는 이점이 이들 오브제에 있다는 것이다.

입체미술은 매체 특성상 고가의 재료나 첨단기술 등으로 과하게

포장되는 경우가 흔하다. 다른 분야의 최고 전문가들과 고난도의 기술적인 협업이 이루어지기도 하는데, 이런 연유로 입체미술은 일부 대형 화랑이나 인기 작가들의 전유물처럼 인식되기도 한다. 물론 아이디어는 작가가 낸다고 하지만, 따지고 보면 작품의 완성도를 높이거나 상품성을 갖추는 데 결정적 역할을 하는 것은 전문가들의 기술적 도움인 경우가 많다. 또한 스튜디오나 공장 같은 데서 숙련된 전문가의 손으로 이루어지는 제작 방식 때문에, 세상에 단 하나뿐인 '작품'이라기보다 복제 가능한 한정판 명품에 가깝다.

이렇게 아이디어와 제작이 각기 따로 이루어지는 방식은 알고 보면 작가에게 예전에 없던 큰 혜택을 누리게 해 준다. 우선 손수 작품 제작에 매달려야만 할 때의 시공간의 제약에서 자유로울 수 있다. 그럴 시간에 새로운 아이디어를 찾거나 작가로서 사회적 활동을 넓혀 나간다면, 흔히 말하는 '작업이 3이고, 7은 인맥과 비즈니스'라는 성공을 위한 시간의 황금분할 공식에 딱 부합할 수 있다.

이렇게 작가가 도저히 손으로 표현할 수 없는 다양한 성질들을 이미 오브제가 갖고 있다는 것, 또한 힘 하나 안 들이고 그 표현성을 고스란히 빌려올 수 있다는 것이 오브제가 가지는 큰 장점이다. 마찬가지로, 기계의 힘을 빌리는 사진이나 영상예술도 모두 오브제 예술처럼 표현에 작가의 손이 일일이 가지 않아도 되는 조형 매체로서 큰 이점을 가지고 있다.

여기에도 문제는 있다. 이러한 방식으로 모호함이나 의문점을 유

발하는 태도 자체가 표현의 전부가 될 수는 없다는 것이다. 그 모호함 뒤에는 반드시 경향성이 있어서 이를 받쳐 주어야 한다. 만약 작품에 골법 즉 경향성이 없다면, 모호함은 소통만 어렵게 만드는 한갓 난해함이나 겉만 요란한 덩치 큰 홍보물로 끝나 버린다.

그런데, 사람들은 왜 이렇게 남의 힘을 빌려서까지 자신의 속내를 숨기려 하는 것일까? 숨기고자 하는 그 속내는 무엇인가?

이는 앞서 말한 신의 존재 방식과 관련 있다. 자신을 굳이 숨기려고 하는 것은, 골법이 경향성을 유발하기 위해서 미완의 형태를 취하려고 하는 것과 같다. 다시 말해서 작가 역시 자신을 숨김으로 해서 '얼핏 본 모습'을 취하려는 것이다. 어쩌면 약점이 될 수도 있는 자신의 속내, 즉 의도와 실제 표현 사이의 간극을 감춤으로 해서 오히려 작품의 비밀스러움을 더 증대시키고 더 큰 상상력을 유발하는 효과를 얻으려는 것이다. 답을 쉽게 내주지 않고 자신을 숨겨서 의문을 더 부추기는 '감춤의 미학'이다.

그렇다면 자신의 속내를 숨긴다고 했을 때 그 숨기려는 속내는 무엇인가? 이는 실재태實在態가 될 수 있도록 아직 분화articulate되지 않은 자신의 의식이나 생각이다. 분화되지 않았다는 것은 생각과 표현이 골법으로 활성화되지 못하고 관념 그대로 덩어리를 유지하고 있는 상태이다. 이런 상태에서는 자기의 생각과 표현이 많아질수록 반대로 느낌은 줄어들고 작품이, 공간이 답답한 형태가 된다. 이것이 작가가 가장 싫어하는 '닫힌 형태'이다. 이때 작가 자신은 차라리 보이

지 않고 숨는 것이 조형적인 입장에서 훨씬 낫다.

여기서, 무엇이 마음으로 하여금 분화되지 않은 존재형이 되게 하는가가 또한 의문이다.

페인팅은 신체의 일부인 손을 통해서 표현되기 때문에 자신의 의도를 감추는 것이 매우 어렵다. 페인팅이 어렵다는 얘기가 아니라, 자신의 속내를 감추기가 어렵다는 말이다. 페인팅은 작업 과정상 작가의 의도가 손과 붓을 통해서 신체적으로 직접 화폭에 전달되기 때문에 생각과 표현 사이에 정보 왜곡이 적다. 정보 왜곡이 없다는 것이 페인팅을 어렵게 한다. 자기 표현이 너무 솔직한 나머지 자신을 속이기가 힘들어서, 아니면 앞서 말한 오브제의 '플러스알파'를 직접 손으로 만들어야 하는데 그게 어렵다는 말이다. 만약에 표현 능력이 부족하면, 그 부족한 것이 손을 통해 그대로 화면으로 노출된다는 뜻이다. 사람을 속이는 것이 경향성이고 곧 예술인데, 여기서 작가가 속이고 감추고자 하는 속내가 바로 '분화되지 않은 존재형'이다.

── 잘 속여야 예술이다

해외에서 활동하던 백남준1932-2006이 한국을 찾았을 때 갑자기 "예술은 사기다!"라고 외쳐서 당시 많은 사람들을 당혹케 한 일이 있다. 그는 예술의 생리를 너무나 잘 알고서 정곡을 찌르는 말을 했지만, 사

람들은 그냥 괴짜 예술가의 궤변 정도로 받아들였다.

예술이 사기라는 것은 연극이나 영화만 보아도 쉽게 수긍할 수 있는 일이다. 하지만 동시에 예술은 기본적으로 남에게 작품이나 작가의 속내를 내보이고 이해를 구하는 소통 행위이기에, 예술은 어떤 분야보다도 솔직하고 진실해야 한다는 선입견에서 오해가 빚어진 것이다.

예술에서 진실과 사기는 동전의 양면과 같다. 문제는 예술이 정말로 진실을 보여 준다고 했을 때 본래 말뜻과 달리 오해가 발생할 수 있다는 점이다.

'진실을 어떻게 보여 주나, 자기가 신인가? 진실은 사람에 따라서 다 다를 수 있는데….'

이처럼 진실을 새삼 진실이라고 강조했을 때 생길 수밖에 없는 부정적인 반응들이 현실에는 무수하게 많다.

예술 세계에서도 진실은 외치면 외칠수록 반대로 진실과 멀어지는 이상한 성향이 있다. 이는 앞서 말한 하느님이나 깨달음의 실체가 사람들의 눈앞에 결코 완전한 모습을 보여 주지 않는 것과도 상통한다. 세상에 진실을 찾고 진실을 외치는 이는 그렇게 많아도 진실을 직접 보여 주는 사람은 없다. 사실은 진실이란 보여 주는 사람의 몫이 아니라 그것을 찾는 사람의 몫이 되어야 한다.

예술이 전적으로 진실하지 않은 것은 아니다. 누구나 자기 방식대로 진실은 다 있다. 문제는 예술이 진실하다는 것과 진실을 보여 준

다는 것이 의미가 다르다는 것인데, 이는 예술에서 진실은 그 내용에 있는 것이 아니라 표현하는 방법에 있기 때문이다.

예를 들면 누가 어떤 영화를 보고 깊은 감명을 받았다고 하자. 이 때 흔히 감동이 내용, 즉 스토리가 좋아서 생긴 것이라 생각하기 쉽다. 하지만 감동이란 사실은 관객이 스토리에 잘 속아 넘어갔기 때문에 생긴 느낌이다. 다시 말해서 이야기의 전개에 힘을 실어 주는 연기자나 감독의 뛰어난 연출력 덕택으로 사람들이 스토리에 잘 속은 것이다. 만약 어설픈 연출이나 연기로 관객이 잘 속지 않는다면 아무리 좋은 이야기라도 감명을 주지 못한다. 사람들이 영화를 보고 내용에 감동한 것 같지만 사실은 뛰어난 연출력, 즉 영화를 만드는 기법에 속은 것이다. 결과적으로 영화에서 감동은 내용을 잘 이해함에서가 아니라 연출이 의도한 속임수에 쉽게 넘어감에서 오는 것이다.

그림에서도 마찬가지다. 잘 속이는 것이 경향성이다. 이때 사람들은 이상하게, 속고도 속았다는 느낌이 전혀 없고 오히려 행복한 느낌을 갖는다. 이것은 작품이 경향성을 갖고 상황 전개를 계속 잘해 나갔기 때문에 지루하지 않고 관객과 정서적으로 충분한 교감을 나누었다는 증거이다.

문제는 사람들이 속지 않았을 때 발생한다. 이는 존재형으로, 작가의 의도가 한눈에 보이고, 작품은 새로운 느낌보다 답답함만 주며, 내용의 진실성까지 의심을 받는 경우다. 그러니까 사실은 속지 않은 것인데도, 속았다는 느낌에 오히려 불쾌감은 커진다.

아이러니하게도 예술은 남을 잘 속여야 진실성을 인정받는 사기성을 운명적으로 타고났다. 거꾸로, 남을 잘 속이지 못해도 또한 사기라는 소리를 들어야 한다. 아마 백남준은 이러한 이유로 예술을 '고등 사기'라고까지 한 것 아닐까.

그렇다면 반대로, 속임이나 정보 왜곡이 없으면 왜 답답한 존재형이 되는가? 이를 정확히 이해하기 위해서는 정보와 왜곡의 상관관계를 알 필요가 있다. 정보가 좋으면 굳이 왜곡을 할 필요가 없다. 그래서 타고난 천재들은 이미 좋은 정보, 즉 왜곡된 정보를 태어나면서부터 지녔다고도 할 수 있다. 그들에겐 복잡한 왜곡의 과정이 필요없이 그냥 죽죽 그리기만 해도 저절로 정보가 왜곡되어 나오기 때문이다.

하지만 일반으로 자신이 가지고 있는 정보가 좋지 않으면, 다시 말해서 일반적이고 흔한 것들이라면, 반드시 왜곡의 과정이 필요하다. 왜곡을 어떻게 하는지는 사조와 양식과 작가에 따라 다르고 또 비평과 미학에서도 많은 얘기가 있었지만, 그중에서 골법이야말로 역사적으로 가장 널리 이용되고 가장 보편적으로 행해져 온 조형 방법이라고 할 수 있다.

이렇게 경향성에서 보면, 좋은 정보는 그 자체가 경향성이 되지만, 반대로 정보가 나쁘면 왜곡이 곧 경향성이라고 할 수 있다. 이 세계에서 파악하는 작가의 정보가 작품으로 형상화되어 외부에 보여질 때는 꼭 경향성으로 보여져야 한다는 것은 창의력에서 매우 중요하다.

그런 의미에서 존재형이 무엇이고 나쁜 정보가 뭔지를, 경향성을

살피지 않고 그것 자체로 구분한다는 것은 별 의미가 없다. 어차피 왜곡은 작업 과정에서 일어나는 일이고, 작품에서는 결과인 경향성만 눈에 보이기 때문이다. 결과적으로, 예술에서 관객을 속이는 것이나 정보를 왜곡하는 것은 모두 작가의 순수한 창의성이고, 그 자체가 작품의 예술성을 평가하는 중요한 기준이 된다.

우리는 피카소가 무슨 생각으로 그림을 그렸는지 일일이 다 알 도리가 없다. 하지만 중요한 것은, 그 역시 창의성을 위해서 정보 왜곡의 과정을 무수히 거쳤다는 점이다. 피카소가 너무 숙련된 오른손이 마음에 들지 않아서 아예 눈을 감거나 왼손을 많이 사용했다는 것은 널리 알려진 사실이다. 눈을 감고 그린 것은 자신이 기대하지 못한 어떤 것을 우연을 통해서라도 얻기 위해서였을 수도 있고, 아니면 존재형이 될 것 같은 자신의 속내를 감추기 위해서 그렇게 한 것일 수도 있다. 어쨌든 피카소는 정보 왜곡이 창의성의 원동력이 된다는 것을, 다시 말해서 '피카소 식 골법'의 의미를 제대로 잘 깨달았다고 하겠다. 실제로 그의 작품에서 뿜어져 나오는 기운, 즉 경향성은 그의 타고난 기질이나 습관에서 비롯된 것만이 아니고, 무엇보다 이런 정보 왜곡이 가능했기 때문에 그 기질이 더욱 빛나 보이는 것이다.

작가들마다 자신만의 독특한 정보 왜곡의 방법이 있다. 정보 왜곡은 때론 창작의 비밀로서 아주 은밀하게 이루어지기도 하지만, 대부분은 공공연히 행해진다.

반 고흐의 그림에서 신들린 듯 요동치는 하늘은 분명히 보통사람들 눈에 보이는 그런 하늘이 아니다. 드로잉 습작들에서 뚜렷이 확인할 수 있듯이 그는 일본 목판화(우키요에)나 동양화의 특징인 필선의 묘미에 크게 매료되어 있었다. 물론 정신적으로 불안한 요소가 함께 작용하긴 했지만, 무엇보다도 사물의 생김새나 색상까지도 선으로 보는 그의 선에 대한 집요한 집착이 살아 꿈틀거리는 그런 비범한 표현을 가능하게 한 것 아닐까.

잭슨 폴록

잭슨 폴록₁₉₁₂₋₁₉₅₆ ^{그림 11}은 아예 손 사용을 거부하고 물감을 통째로 캔버스에 내던지듯이 흩뿌렸다(드리핑dripping, 또는 액션 페인팅action painting). 그 역시 무슨 의도로 손이나 붓을 거부했는지 알 수 없다. 중요한 것은 붓을 포기한 후 그의 작업은 존재형이 아니라 누구보다도 기운이 생동하는 강한 경향적인 작품으로 변했다는 사실이다.

장미셸 바스키아

요절한 장미셸 바스키아Jean-Michel Basquiat, 1960-1988 ^{그림 12}의 원초적인 표현성은 아마 타고난 천재성에다 '약의 힘', 즉 고삐 풀린 잠재의식에 많이 의존한 듯하다. 실제로 그의 갑작스러운 죽음은 마약 과용이 주된 원인이었다.

게오르크 바젤리츠

독일 작가 게오르크 바젤리츠Georg Baselitz, 1938- ^{그림 13} 역시 경향성을 두고 고민하다가, 결국 그림의 위아래를 뒤집어 벽에 걸거나 아니면 처음부터 사물을 거꾸로 그려 나가는 방법을 선택했다. 이렇게 공간을 거꾸로 뒤집는 방식은 그동안 바른 공간에 늘 익숙했던 시각의 틀을 완전히 벗어나게 만들었다. 길들여지지 않은 생소한 습관들이 매 순간 만들어 내는 붓질이나 행위는 그 자체가 새로운 세계가 될 것은 자명하다. 바젤리츠 역시 바스키아처럼, 기존의 고정관념이나 의식이 절반은 차단된 방임 상태에서 손과 붓이 즉흥적으로 만들어 내는 경향적 현상에 스스로 푹 빠진 것 아니었을까?

게르하르트 리히터Gerhard Richter, 1932- 는 화면의 포커스를 아주 흐려 버린다든지 구상과 추상을 혼용함으로써 사람들이 쉽게 작품의 내용을 알아보지 못하게 했다. 이 역시 전형적인 정보의 왜곡이고 '얼핏 본 모습'이다.

이러한 사례들에서 보듯이, 그들이 무엇을 위해서 자신을 왜곡했는지, 사실 그 '무엇'이 무엇인지는 여기서 별로 중요하지 않다. 정말 중요한 것은 자신의 손끝을 과감하게 왜곡함으로써 얻어진 놀라운 결과이다. 즉 '얼핏 본 모습'이 그들의 작품을 보다 풍요롭게 하고 또한 새롭게 만들어 주었다는 점이다. 이처럼 왜곡은 작가의 순수한 창의성이 되고, 더 나아가 종국에는 정신적, 예술적 가치로까지 높

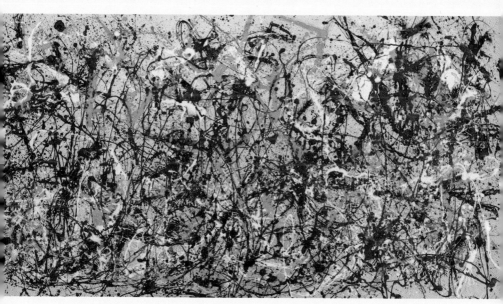

11 Jackson Pollock, *Autumn Rhythm* (1950), oil on canvas

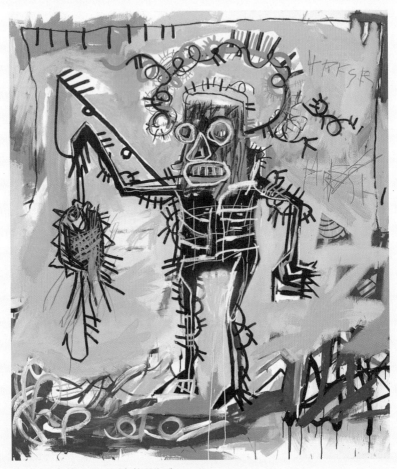

12 Jean-Michel Basquiat, *Untitled* (1981), oil on canvas

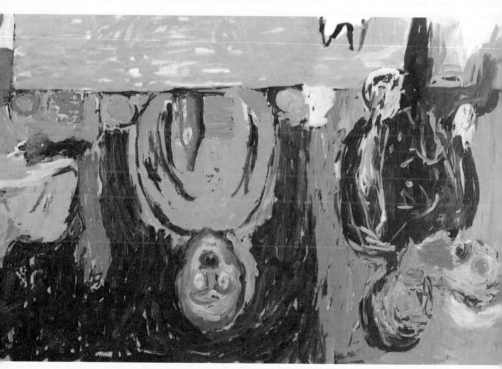

13 Georg Baselitz, *Supper in Dresden* (1983), oil on canvas

게 평가받기도 한다.

이렇게 보면 페인팅에서 중요한 것은 무엇을 그렸는가보다 어떻게 그렸는가, 즉 내용이 아니라 방법이라는 것을 알 수 있다. 방법으로서 경향성은 작품의 내용에서 생기는 것이 아니라 손끝에서 오고, 따라서 왜곡을 일으키는 주체로서 손의 역할이 그만큼 중요하다는 점을 일깨워 준다.

── '마음 없이'

정보의 왜곡은 어떻게 하는 것이 최고이고 손의 역할은 무엇인지, 정곡을 찌르는 옛말이 있어서 인용한다.

기운은 먹에서 나오는 것이 있다. 붓에서 나오는 것이 있다. 마음에서 나오는 것이 있다. 그리고 마음 없이 나오는 것이 있다. 마음 없이 나오는 것을 최상으로 하고, 마음에서 나오는 것을 다음으로 하고, 붓에서 나오는 것 또한 그 다음으로 하고, 먹에서 나오는 것이 최하이다.

무엇을 먹에서 나온다고 하나? 형태와 윤곽이 잡히는 것을 말한다.

무엇을 붓에서 나온다고 하나? 붓에 힘이 있어서 스스로 존재의 빛을 내는 것을 말한다.

무엇을 마음에서 나온다고 하나? 먹과 붓이 마음대로 움직여 자신이 원하는 바를 얻는 것을 말한다.

무엇을 마음 없이 나온다고 하나? 먹과 붓, 형태가 처음에는 마음먹은 대로 되지 않다가 갑자기 그렇게 되는 것을 말한다. 이것은 부족한 듯하지만 부족하지 않고, 부족하더라도 무엇을 더 넣을 방법이 없다. 오로지 자신의 능력 밖에서 구해지는 것이다. 간단히 말하면 천기天機의 발로이다. 오직 안으로 밖으로 통하는 자만이 조용히 이를 느낀다.

장보산의 「화론畵論」에서 따온 글이다. 장보산은 친절하게 무엇이 진정한 창의력인지 등급까지 잘 매겨 놓았다. 여기서 말한 기운이 곧 창의성이다. 가장 낮은 수준의 창의성은 먹에서 나오는 것으로 하고, 마음 없이 나오는 것을 최고의 창의성으로 꼽았다.

재미있는 것은, 창의성 대신에 앞서 언급한 '왜곡'이란 말을 넣어도 문맥과 뜻에 하등의 변화가 없다는 것이다. 다시 말해 '마음 없이 나오는 왜곡'을 최고의 창의성으로 해도 뜻에 전혀 차이가 없다.

무엇이 마음 없이 나오는 왜곡인가에 관해서 장보산은 "자신의 능력 밖에서 구해지는 것"이라고 했다. 능력 밖이란 사람이 의식적으로 할 수 있는 최고의 표현 그 너머를 의미한다. 아마도 신의 경지를 염두에 둔 말 같다. 그러기에 '천기의 발로'라고 했다. 하지만 현실적으로 아무나 신의 경지가 될 수는 없다.

신의 경지는 어렵다고 하더라도, 자신의 능력 밖이 되는 것은 경우에 따라서 힘든 일이 아닐 수 있다. 능력 밖이란 다른 말로 의식 밖이란 말도 되는데, 이는 단순히 행위의 주체가 자기 안에 있는지 아니면 바깥에 있는지로 알 수 있기 때문이다.

행위의 주체가 자기 밖에 있다는 것은 얼핏 아주 어려울 것 같지만 사실은 간단하게 해결할 수 있다. 가장 쉬운 방법으로, 자기가 아닌 남으로 하여금 행위나 일을 대신하게 하면 된다. 여기에는 앞서 말한 오브제나 기계, 도구와 같은 다른 사물의 힘을 직접 빌리는 방법이 있고, 어떤 예술사상이나 이념에 따라서 철저하게 객관적으로 움직이는 것도 한 해결책이다. 20세기 최고의 대가라고 하는 피카소의 입체주의가 그랬고, 뒤샹의 반反미술Anti-Art이 그랬고, 또 잭슨 폴록도 오토마티즘Automatism에서 다 썼던 방법이다. 최소화를 모토로 하는 미니멀리즘 역시 사상이나 이념의 힘을 빌려서 작업을 한 전형적인 경우라고 하겠다. 이러한 창의성을 위한 차용은 지금도 화단에서 가장 흔하게 접할 수 있는, 현대미술에서 가장 광범위하게 이용되고 있는 창작 방식이다.

의식 안에 있으면서 의식 밖이 된다는 것도 그림에서 결코 쉬운 일이 아니지만 가능은 한 일이다. 이것은 주로 페인팅 작가들에서 많이 볼 수 있는 창작 방식으로, 작가가 스스로 의식은 하되 그 상황을 통제하기보다 손이나 붓에 최대한 자율성을 부여하는 태도이다. 불가에서 말하는, 자신에게 거리를 두고 보다 객관적으로 자아를 바라보

는, 다시 말해 의식 안에서 다시 주와 객이 분리되는 그런 심리 상태이다. 종교적으로도 이는 고난도의 인지능력과 상당한 수준의 정신적 수련을 요한다.

페인팅이 어렵다고 한 것도 이런 뜻에서다. 의식 내에서 주와 객의 분리가 잘 이루어져야 손끝에서 자율성과 능력 밖의 일이 생기고 또 신의 경지까지 갈 수 있는데, 몸과 마음은 하나로 묶여 있기 때문에 서로 자유롭게 되는 것이 쉽지 않기 때문이다. 그래서 등장한 것이 오토마티즘, 즉 자동기술이다. 이는 표현을 의식과 무의식 가운데서 무의식에 완전히 의존하는 방법이다. 요컨대 작업 중에 일어나는 모든 행위나 결과가 다 우연에 의해서 이루어지는 것을 말한다. 그래서 자신이 상황을 전혀 컨트롤하지 않는다는 점에서, 앞서 말한 '능력 밖에서'의 한 형태로도 볼 수 있다. 잭슨 폴록이 이 같은 방법으로 작업을 한 대표적인 작가이다. 다다이즘과 초현실주의 역시 무의식에 많이 의존하면서 이성에 반하는 즉흥적인 작업 태도를 보인다는 점에서 같은 유형으로 꼽을 수 있다.

하지만 이것은 장보산이 최고의 경지로 놓은 '마음 없이 나오는 것'과는 성질이 다르다. 그가 말한 '마음 없는 마음'이란 의식 안에서 다시 주와 객이 분리된 것으로, 모든 것을 다 의식하고 있으면서도 그에 속박 당하지 않고 초연한 상태를 뜻한다. 이 초연함 또는 초월이야말로 동양사상의 가장 큰 특징 중 하나로, 마음이 상황을 지배하지 않고 그냥 따라가는 경지이다. 손과 마음이 분리되어 있긴 하지

만 의식이 없는 상태는 아니라는 것이다. 이 상태에서는 공간이 자율성을 갖고 스스로 호흡하게 돼 나와 남, 물실과 정신의 경계가 허물어지고 유무有無가 하나가 된다. 이는 정신적으로는 깨어 있는 상태이고, 예술적으로는 작품이 골법으로 경향성을 갖고 저절로 기운생동하는 상황이다.

저절로 이루어지는 동양적인 초월 상태는 오토마티즘에서 말하는 무의식 상태와 표현은 비슷하지만, 의식이 있고 없는 데서 결정적인 차이가 난다. 이 차이가 작업에 어떤 영향을 미치는지는 아직 확실히 말할 수 없다. 의식 있는 초월이든 의식 없는 오토마티즘이든, 이런 방법을 통해서 최고 수준의 골법과 경향성이 작품으로 확연하게 드러난다는 것만은 분명히 말할 수 있다.

장보산의 화론을 유심히 살펴보면 한 가지 빠진 것이 있다. 그는 기운이 먹에서 나오고, 붓에서 나오고, 마음에서 나오고, 마음 없이 나온다고 했다. 하지만 정작 그 '기운'이 무엇인가에 대해서는 전혀 설명이 없다. 이는 기운이 무엇인가는 창의성에서 그다지 중요한 요인이 아니라는 뜻으로 해석된다. 다시 말해서, 기운이 무엇이든지 간에 그게 어디로 어떻게 나오느냐, 정보의 왜곡이 어느 단계에서 이루어지느냐가 더 중요하다는 말이다. 모든 기운이 다 예술이 되는 것은 아니다. 기운 중에서도 어떤 기운, 그 '어떤'이 곧 예술과 비예술을 나누는 기준이 된다.

예술가들은 자신의 정서나 생각 또는 작품의 내용, 즉 '무엇을 나

타낼 것인가'에 너무 깊이 빠진 나머지 정작 진짜 창의성이 되는 방법, 즉 '어떻게 나타낼 것인가'하는 정보의 왜곡 문제는 잘 보지 못하는 경우가 많다. 장보산의 화론은 그 점에 경종을 울려 주는 좋은 지적이다.

지금까지 살펴본 정보를 왜곡하는 것, 남과 나를 속이는 것, 그리고 남의 힘을 빌리는 것, 이것들을 어디까지나 하나의 방법이지, 사상이나 진리, 내용물은 아니라는 점에 유의할 필요가 있다. 예술에서 사상이란 먼저 이런 것들에 의해서 경향성이 다 이루어지고 난 후맨 나중에 생기는 결과물이다. 동양에서 말하는 도道가 아무리 위대한 것이라 해도, 도의 의미 그 자체가 도는 아닌 것과도 같다. 그와 마찬가지로 지식이나 정서 역시 자기에게 좋다고 무조건 다 예술이 되는 것은 아니다. 이것들이 예술이 되기 위해서는 어떤 형식이 필요하고, 그 형식이 창의적이고 독자적일수록 예술성이 뛰어나다는 평가를 받는다.

사상이나 지식, 세련된 감각 따위는 사실 하나의 결과물로서 누구든지 공부나 경험을 통해서 주고받을 수 있다. 하지만 독창성 또는 창의성만은 쉽게 나눌 수 없다. 독창성이란 지금까지 어느 누구도 가보지 못한 미지의 영역이고, 결과가 아닌 과정이기 때문이다. 그래서 예술적 창의성은 철저하게 개인적일 수밖에 없으며, 오직 직접 그 길을 걷는 자만이 접할 수 있는 고유한 영역이다.

예술적 독창성은 세상 보는 눈이 남과 다르다는 뜻도 되지만, 한편으로 유행이나 좋은 것을 그저 잘 인지하는 세련된 미적 감각과도 구별된다. 그 누구도 뒤샹의 변기를 두고 세련됐다고 말하지 않지만, 그 독창성 때문에 변기가 예술로서 최고의 명품이 되지 않았던가.

06

함축

"그림 안에 있는 이 글자를 해석해주시겠습니까?"

"해석이라고요? 그냥 글자라니까요."

"압니다. 어디에서 따왔지요?"

"몰라요. 음악가는 음표를 어디서 따오는지 물어봐요. 당신은 어디서 말을 따오는가요?"

— 장미셸 바스키아의 인터뷰 중에서

── 미완의 열린 구조

딱히 사실적 그림을 두고 하는 말은 아니지만, 누군가 100이라는 존재를 100이라는 공간에 수치상으로 완벽하게 재현했다면, 그건 엄밀한 의미에서 복제이다. 복제는 사물이나 존재의 수평이동이며 이미 완결된 형태에서 또 다른 완결된 형태로 가는 것이기 때문에, 다른 사람의 사유나 주관이 끼어들 틈을 주지 않는다.

그런 의미에서 100에서 100이 되는 공간적 이동은 닮은꼴에 그치

지 않고 '닫힌 태도'가 되어 버린다. 이렇게 생각이나 감정을 있는 그대로 100퍼센트 작품으로 옮겨 놓는다고 예술이 되는 것이 아니다. 이렇게 해서 만들어진 예술작품은 대개가 100의 수치를 100으로 드러낸 존재형이다. 보기에 꼭 닮아서 관객이 쉽게 공감하고 이해하지만, 공간이 닫혀 있기 때문에 울림이 적고 오래 뒷맛을 음미하기 어렵다.

반면에 좋은 작품은 비록 사실화라 할지라도 공간이 조형적으로 열려 있어, 보는 사람의 안목이 성숙한 만큼 작품도 같이 성숙하고 자란다. 여운과 뒷맛이 계속 살아 있기 때문이다.

이는 근본적으로 작가의 생각과 그것을 전달하는 표현 방법의 문제이지, 작품 양식이 무엇인가와는 별 상관이 없다는 말이다. 매우 사실적인 형식을 취하고 있는 미켈란젤로의 천장화 〈천지창조〉를 두고 재현이나 복제라고 하지 않는 것은 그 때문이다.

골법적 공간은 이처럼 여운을 남기는 열린 구조를 갖고 있다. 그래서 공간이 100에서 100으로 곧바로 가는 것이 아니라 이를테면 60으로 함축되어 존재한다. 이를 도식화하면, 원래 100인 공간 A가 표현과정에서 골법적 공간인 B=60으로 함축되고 그 B가 다시 100의 느낌 A'를 전달하는 시스템이다.

그렇다면 골법은 왜 굳이 공간을 60으로 함축하는가?

그것은 존재형이 아니라 가능태를 지향하는 골법의 경향적 성질

때문이다. 골법은 존재형의 안정된 공간을 깨뜨려서 복사가 아닌 스스로 변화 가능한 살아 있는 실체, 즉 열린 공간을 야기하는 과정이다. 공간이 100에서 60으로 줄었다는 것은, A가 B로 변하면서 그 차이만큼 표현이 생략되었다는 뜻이다. 생략되었다는 것은 다른 말로 근본으로 되돌아갔거나 함축되었다, 즉 골법화骨法化가 되었다는 말이다.

골법이 경향성을 갖기 위해서 반드시 지녀야 하는 특성이 바로 함축성이다. 그런데 함축된 A는 마치 압축된 고무풍선처럼 부족해진 나머지를 다시 회복하기 위해 그 자리에서 안주하지 못하고 팽창이나 반발하려는 성질을 강하게 가진다. 이러한 변신 성향이 공간에서 에너지를 유발하는 경향성이 되고 기운생동의 모태가 되는 것이다. 따라서 골법의 함축성은 보다 적극적인 상상력을 유발하기 위해서 오히려 다소 덜된 표현으로 되돌아간 모양새, 즉 60의 표현을 띨 수밖에 없다.

그러나 덜된 표현과 함축된 표현은 엄연히 다르다. 덜된 표현은 그냥 미완성이지만, 함축된 표현은 미완성처럼 보이기는 해도 사실은 더 이상 손을 댈 곳 없는 완성체적 의미가 있다. 얼핏 모순처럼 들리지만, 진정한 완성체가 되기 위해서는 역으로 미완성 꼴을 해야 한다는 것으로, 그 바탕에는 눈에 보이지 않을수록 호기심이 더 발동되는 인간의 능동적 심리가 놓여 있다.

그런 의미에서 골법은 한갓 표현 기술이나 묘사 기법이 아니라 인

간의 마음, 즉 상상력 imagination과 깊이 관련된 조형 원리이다. 그림의 마지막 완성을 눈으로, 즉 생김새를 통해서 확인하기보다 사람의 마음, 상상력에 맡기는 것으로서, 묘사력보다는 심리적 표현성에 더 우위를 두는 조형 발상이다.

이런 골법의 원리를 제대로 이해하기 위해서 꼭 짚고 가야 할 것이 바로 열린 공간 구조이다. 무엇이 열린 구조인가? 앞서 100이라는 공간에서 60으로 함축된 것에서 부족한 나머지를 채우기 위해서 스스로 변신한다고 했는데, 어떻게 그런 변신이 공간적으로 가능한지 검증해 보면 알 수 있다.

난생 처음 롤러스케이트를 타고 도로 위에서 곧게 일직선을 긋는다고 가정하자. 미끄러운 롤러 바퀴는 우선 자기 몸 하나 가누기도 어렵게 만들 것이다. 갖은 애를 써도 단번에 일직선을 긋기는 쉽지 않다. 아마도 선은 목표한 궤도를 벗어나서 곡선도 직선도 아닌 불안한 그 무엇이 될 것이 뻔하다. 미끄러운 롤러스케이트(A)와 일직선(B)은 애당초 불편한 관계이기 때문이다. A와 B의 이런 구조적 불안정성 때문에 일직선(100)이 생각했던 일직선(100)이 되지 못하고 60으로 줄어든, 함축된 불안한 선이 된다. 이 함축된 60은 일직선 100에 비해 표현이 미숙하고 덜된 것 같다. 앞서 골법이 형성된 그림에는 뭔가 미완성의 분위기가 있다는 것은 바로 함축된 60의 성향 탓이다.

그런데 이때 덜된 직선 60은 과연 골법화된 것인가, 즉 경향성이

있나가 여기서 아주 중요하다. 그 줄어든 선 60이 원래 처음 있었던 100의 본능을 강하게 갈망하느냐 안 하느냐가 골법의 유무를 가려내는 핵심이다.

100은 원래 긋고자 했던 일직선이다. 만약 그어진 선 60에서 원래의 일직선인 100을 지향하는 본능이 느껴지지 않는다면 60은 그저 60으로서 형태가 굳어진, 덜된 상태로 표현이 끝나 버린 것이다. 이때 선 60은 본래의 원인을 잃어버린, 종결을 의미하는 존재형으로, 공간적으로는 더 이상 A, B의 관계가 아닌 '나홀로 A'가 된다. 이는 운동성과 상대성을 잃어버린 선으로 스스로 안정된 상태임을 뜻한다. 60에서 100의 흔적(원인)을 찾을 수 없는 선은 갈등 속에 있는 것이 아니라 그냥 처음부터 그렇게 60으로 있었던 것 같은 평범한 모습이다. 여기에는 더 이상 골법도 경향성도 없다.

하지만 줄어든 60이 100의 본능을 강하게 보인다면 이는 갈등을 의미하는 것으로, 마치 억지로 휘어진 강철선이 본래의 형태로 되돌아가려는 강한 반발력을 내부에 응축한 것처럼 팽팽한 긴장감을 느끼게 한다. 그 긴장감은 함축된 60에서 생기는 것으로 다시 본래의 모습, 100의 일직선 궤도로 되돌아가려는 의지를 강하게 암시한다. 이 의지는 60이 원래 자신의 모습이 아니기 때문에 다시 100으로 돌아가려는 힘, 회귀 본능과 같은 것이다.

선이 품고 있는 회귀 본능은 휘어진 강철선의 반발력과도 같은 것으로, 그 힘은 공간 100이 아닌 함축된 60에서 생긴다. 이런 60은 존

재형이 아닌 가능태이고, 이미 분화된 형태가 아니라 분화 이전의 형으로, 스스로 변화를 도모하는 강한 에너지를 갖게 된다. 이것이 골법이 공간을 60으로 함축함으로써 경향성을 띠게 된다는 말의 의미이다.

정리하면, 미끄러운 롤러스케이트 때문에 그어진 선이 비록 일직선의 궤도는 지키지 못했지만, 그 지키지 못함 속에서 일직선의 의지가 강하게 살아나고, 그럼으로 해서 결국 우리가 보는 것은 깨뜨려진 선이 아니라 살아 있는 의지, 즉 갈등하면서 회귀하려고 애쓰는 변화무상한 선이다. 이러한 전 과정이 온전한 100이 아닌 부족한 60, 즉 모자람 속에서 이루어지게 하는 것이 골법이고 경향성이고 기운생동이다.

골법은 완전하고 안정된 100보다는 형태상으로 진화가 덜 된 60에서 더 많은 변화나 경향성을 갖는다. 그것은 100이 하나의 결과라면, 60은 과정과 진행을 뜻하는 운동 상태이기 때문이다. 따라서 골법이 이루어지면 공간은 뭔가 부족한 듯 보이기도 하고 혹은 '얼핏 본 모습'을 띠기도 하는데, 이로써 공간은 열린 구조로서 최대한 경향성을 갖고 상상력을 극대화하려는 심리적 구조로 변신한다.

'얼핏 본 모습'은 공간의 함축성에서 오는 골법 구조이긴 하지만, 그게 누구에게나 똑같이 한 가지 모습으로만 나타나는 것은 아니다. 이 단계에서 공간은 스스로 변신하는 주관적 상태가 된다. 따라서 나타나는 유형은 정해진 것이 없다. 예측 가능한 판단이 아니라 작가

의 마음, 즉 고도의 정신적인 감각에 의존하기 때문에 쉽게 잘 잡아내기도 어렵다. 그래서 골법에서 '얼핏 본 모습'은 물리적 공간이라기보다는 심리적 공간으로, 그것을 느끼는 것 역시 같은 수준의 조형적 안목을 요구한다.

이렇게 공간을 깨뜨리면서 다시 살아나게 하는 것은 서로 정반대처럼 보이지만, 사실은 이런 심리적 구조를 통해서 역설적으로 공간에 더 강하게 생기를 불어넣는 '부조리의 메카니즘'이 바로 골법의 원리이다.

── 현대예술은 인상주의부터

서양미술에서 이와 같은 골법 구조가 처음으로 본격적으로 등장한 것은 인상주의Impressionism 사조에서다.

전통적으로 사실주의 화가들은 자연을 영구불변의 존재, 더 이상 분리할 수 없는 완벽한 결과물, 완성체로 본 반면, 인상주의 화가들은 관점에 따라서 자연의 인상이 수시로 변한다는 주관적인 태도를 취했다. 즉 보이고 느껴지는 것이 상황마다 달라지며 호흡하는 과정으로서 자연을 인식하기 시작했다. 이는 자연을 고정불변의 존재가 아니라 인위적으로 얼마든지 분리 가능한, 하나가 아니라 여러 성분의 합성체로서 이해한다는 말이다. 따라서 그림도 기본적으로 색,

선, 면 들의 조합으로 보고 각각을 주관적인 관점에서 분리하고 다시 조합하는 열린 시가을 갖게 된 것이다.

폴 세잔

세잔Paul Cezanne, 1839~1906 그림 14이 세상을 공, 기둥, 뿔 같은 기본형들로 환원해 이해했다는 것은 아주 유명하다. 그것은 골법에서 공간을 골체, 즉 뼈의 의미로 함축해서 보는 것과 표현은 다르지만 논리는 매우 흡사하다.

세잔과 같은 인상주의 화가들의 열린 태도는 사실, 동양화에서 처음부터 사물의 겉모습을 전부로 보지 않고 사람의 심리와 연관하여 공간의 성질을 먼저 이해하고자 한 것과 같은 맥락이다. 요컨대 골법이 실재 공간을 함축하여 경향성으로 자연의 본질을 나타내고자 한 것이나, 인상주의 미술이 주관적인 시각으로 공간의 생리를 먼저 이해하고 재해석한 것은 서로 상통하는 것이다.

공간을 60의 성향으로 가장 잘 표현한 최근 작가로 앞서 언급한 장미셸 바스키아그림 12를 꼽을 수 있다. 포스트모더니즘을 대표하는 그의 작품은 거의 무의식에 가까울 정도로 표현성이 본능적이고 폭발적이다. 특히 자극적인 원색 톤과 정제되지 않은 원시적 이미지들은 언뜻 보면 어린애가 물감과 크레용으로 거침없이 낙서를 해 놓은 것 같다. 마치 미술을 전혀 모르는 아프리카의 초등학생 그림을 연상

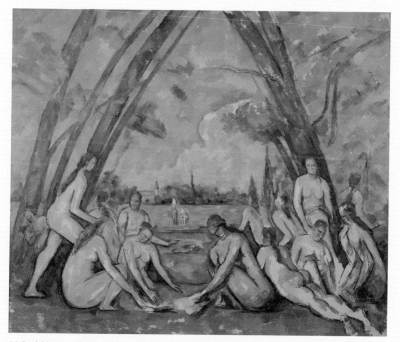

14 Paul Cézanne, *The Large Bathers* (1906), oil on canvas

시킨다. 특히 추사의 필치를 떠올리게 하는 끈끈한 오일스틱 선이나 딱딱한 조개껍질 같은 글씨들은 누가 감히 흉내 내기도 쉽지 않다.

이렇게 어린애 장난 같은 그림에서 어떻게 원초적인 힘이나 생명력이 넘쳐나는 것일까?

비밀은 함축, 즉 경향성에 있다. 어디까지가 완성이고 미완성인지 알 수 없는 자유분방한 표현들은 그만의 독특한 경향성을 띠고 적나라하게 펼쳐진다. 이 경향성은 어린애 같음, 즉 함축된 어린이의 60 속에 성인의 100의 의지가 강하게 살아 있기 때문에 생긴 상대적 에너지이다.

흥미로운 것은, 진짜 어린이의 그림에서는 바스키아 같은 예술적 에너지가 느껴지지 않는다는 점이다. 그것은, 어린이의 그림 60 속에는 60만 있지 100 즉 성인의 모습이 없기 때문이다. 어린이는 자신의 생각이나 느낌을 백 퍼센트 그대로 화면 상에 옮기려고만 하기 때문에 순수함은 있지만 예술성을 느끼게 하는 갈등이 없다. 다시 말해서 경향성이 발생할 공간의 함축이나 A, B 간의 갈등 구조가 애초에 없기 때문에 어린이의 그림에서는 골법이 성립되지 않는다.

어린이뿐 아니라 많은 작가들이 자신의 정서나 순수한 감성만 믿고 그걸 곧이곧대로 작품에다 옮기고자 할 때도 마찬가지다. 비록 자신이 하고 싶은 말을 작품에 전부 다 담았다 하더라도 표현에 경향성이 없으면 보는 사람의 입장에서 메시지는 있어도 울림, 예술성을 느끼기 어렵다.

바스키아의 의식에서 무엇이 60에 해당하는 롤러스케이트의 궤적 역할을 했는지는 분명히 알 수 없지만, 그가 롤러스케이트와 그것이 지향하는 직선 100의 관계, 곧 골법으로 경향성을 유발하는 방법을 본능적으로 체득하고 있었다는 것은 확실하다. 바로 그 점이 그를 천재 화가로 만드는 조형적인 요인일 것이다.

── 박수근의 함축과 절제

바스키아와는 성격이 많이 다르지만, 우리가 익히 알고 있는 박수근1914~1965의 그림에서도 60과 100의 관계구조를 쉽게 찾을 수 있다.

박수근의 작품은 단출한 구성과 함축성, 절제미가 돋보이는 간결한 선이 주요 특징을 이룬다. 이 특징은 앞서 추사 〈세한도〉에서도 찾을 수 있었는데, 어쩌면 이것이 한국인의 보편적인 정서인지도 모르겠다.

박수근의 작품에서 맨 먼저 느껴지는 가장 현대적인 요소를 꼽는다면 바로 캔버스 전면에 깔려 있는 회색 톤이 아닐까. 나이프로 한 꺼풀 한 꺼풀 껍질을 후벼 판 것 같은 유채의 두터운 질감은 그 자체가 많은 조형적 잠재성을 담고 있다. 무수한 점 같은 것들로 복잡하게 집적되어 있는 투박한 질감은 오래된 화강암의 표면을 연상시킨다. 그리고 그렇게 겹겹이 점철된 질감 사이로 사람이나 나무의 형태

가 눈에 튀지 않게, 동일한 마티에르를 유지하면서, 간결한 선으로, 가볍지만 단단하게 존재한다.

그의 대표작 중 하나인 〈나무와 두 여인〉^{그림 15}을 통해서 골법과의 상관성을 찾아보자.

그림에서 함축된 60은 헐벗은 나목裸木 한 그루와 왼편 아이를 등에 업은 아낙의 평범한 뒷모습, 그리고 오른편의 무엇인가를 이고 화면 바깥을 향해 걸어가는 또 다른 여인의 모습이다. 나머지 40은 여백처럼 전체 공간에 깔려 있는 회색 톤의 투박한 질감이다. 이 두 요소가 골법의 특징인 상대적 공간들로, 서로 이질적인 A, B의 역학적 상관관계를 이룬다.

우선 무수한 점들이 쌓일 대로 쌓여서 독특한 질감을 이루고 있는 여백은 점들이 가진 불확실성 때문에 스스로 복잡한 양상을 연출하며, 그 자체가 이미 100을 향한 강한 경향성을 내포하고 있다. 반면에 간결한 선으로 함축성을 띠고 있는 나무나 아낙들의 단순한 이미지는 분주한 여백 사이에서 오히려 보일 듯 말 듯 차분하고 절제된 느낌을 준다. 이 둘 사이의 상대성이 전체 화면에서 잔잔한 파문을 일으키며 미세하게 공간 상에 변화를 야기한다.

박수근의 그림에서 A와 B의 긴장관계는 항상 강하지도 약하지도 않게 절묘하게 균형을 이루는 것이 특징이다. 그래서 공간은 어딘지 복잡한 듯하면서도 단순해 보이고, 단순한 듯싶다가 다시 복잡한 양면성을 띤다. 간결한 사람의 이미지가 보이나 싶으면 어느새 두껍고

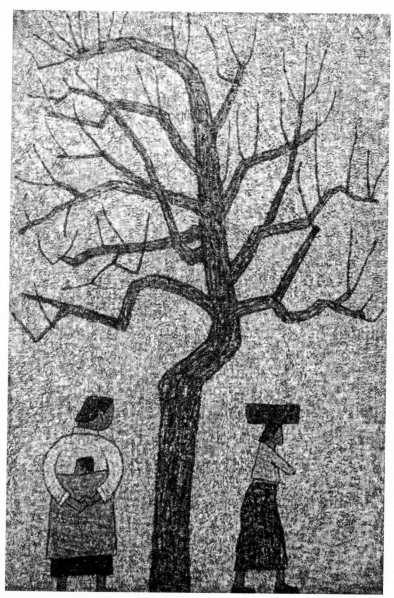

15 박수근, 〈나무와 두 여인〉(1962), oil on canvas

복잡한 텍스처가 또 눈을 자극한다. 이 단순하면서도 복잡한 느낌은 바로 보통사람들의 다사다난한 일상적 삶을 연상케 한다.

조형적으로 이러한 양면성은 결과적으로 공간이 하나로 고정되지 못하고 끝없이 유동하며 그림에서 새로운 느낌을 자아내게 하는 힘이 된다. 박수근의 작업에서는 양면성이 곧 골법이고 경향성임을 알 수 있다.

박수근 그림에서 경향성은 포스트모더니즘에서 같은 무리한 과장이나 인위적인 충돌에서 나온 것이 아니다. 그냥 아주 낮은 톤으로, 갈등보다는 소통에 의해서 생기는 자발적인 에너지 같다. 이는 채움보다 여백을, 인위적인 것보다 자연스러움을 더 중시하는 한국인 특유의 넉넉한 정서가 가미된 것으로, 자신을 절제하고 드러내지 않음으로써 오히려 더 많은 것을 느끼게 한다는 전통적인 골법 정신을 따르고 있다.

이렇게 A와 B의 공간적인 갈등을 유발해 그림에 활기를 주는 현대적인 골법 형태는 현대미술에 사실 찾아보면 많이 있다. 앞서 포스트모더니즘에서 보였던 A, B의 관계항이나, 미니멀 아트, 기하학적 추상, 오브제와 영상미술까지, 따지고 보면 골법이 응용되지 않은 곳이 없다 할 정도이다.

이 모두를 골법 원리의 응용이라 할 만큼 골법의 범위가 무한정한가? 그렇다. 골법의 본질은 스타일이 아니라 느낌, 즉 기운생동과 같

은 작품의 품격에 있기 때문에, 장르가 무엇이 되든지 작용할 수 있다.

골법적인 의미에서 공간을 죽이고 살리는 것은 그 공간에 무슨 내용이 담겨져 있느냐보다는, 내용물이 담긴 공간을 처리하는 방법에 달렸다. 골법은 작품의 내용을 좌지우지하는 것이 아니고, 그 내용에서 기운생동을 느끼게 하는 기술, 즉 표현 방법과 먼저 관계하기 때문이다. 예술에서 내용은 그 표현 방법인 골법을 떠나서는 그다지 큰 의미를 갖지 못한다는 얘기다.

그런 면에서 한 작품의 성패는 골법의 유무에 달렸다 해도 틀린 말은 아니다. 작품이 경향성을 갖고 열린 구조를 하고 있으면 그만큼 공간이 확장되고 작품을 해석하는 폭이나 정보의 양이 한정 없이 늘어나서 작품 스스로가 무수한 이미지를 생산한다. 모르긴 해도 그동안 수많은 작가들이 자신만의 형상을 찾으려고 이 롤러스케이트를 타고 일직선을 긋는 실험을 수도 없이 했을 것이다. 하지만 한 가지 분명한 것은, 새로움은 내용이나 정서에 있는 것이 아니라 방법에 더 가깝게 있다는 사실이다.

이것은 사람들이 사랑의 진실을 말할 때 그 진실이 얼핏 마음에서 오는 것 같지만 사실은 어떻게 사랑하느냐 하는 사랑의 기술에서 느껴지는 것과 마찬가지이다. 사랑에 노련한 사람에게 진실한 마음이 곧 사랑 아니냐고 물어 보면 "철없는 소리 말라"고 당장 핀잔부터 들을 것이다. 진실은 두 사람 사이에서 기술적으로 만들어지는 것이지, 미리부터 있었던 감정이 아니다. 두 사람 모두 틀림없이 사랑하는데

도 둘 사이에 생각하는 진실이 서로 달라 오해와 다툼이 일어나는 경우가 얼마나 많은가?

예술에서 창의성도 어떤 진실을 보여 주는 문제가 아니라, 무엇이 진실한 방법인가를 먼저 찾으면 그 방법에 의해서 저절로 만들어지는, 진실의 맨 마지막 단계라고 할 수 있다.

07

신의 한 수, 여백

"새 한 마리를 병 속에 넣고 키웠더니, 자라자 병 밖으로 나올 수 없게 되었다. 병은 귀중한 것이어서 깰 수 없다. 어떻게 하면 병을 보존하면서 새를 꺼내 살리겠는가?"

여백, 주관적 공간의 매혹

'눈으로 듣고 마음으로 보는' 세계는 선문답에서나 나오는 얘기만이 아니다. 이는 그림의 여백에도 해당된다.

동양화에서 여백은 불교가 말하는 무無의 개념과 닮아 있다. 무는 없다는 뜻이다. 그러나 정말 없는 것은 아니다. 그림자가 혼자 존재할 수 없듯이, 무는 유有의 상대 개념이다. 없음은 있음을 통해서 보고, 있음은 없음으로 느끼는 그런 관계이다. 따라서 무를 존재의 개념에서 유와 대립하는 것으로 볼 것이 아니라 소통, 커뮤니케이션으로 보는 편이 더 바른 이해에 가깝다.

이러한 무의 성격이 그림으로 표현된 것이 여백이다. 여백 역시

비어 있어도 정말 없는 것이 아니다. 여백은 없음으로써 있음을 보여 주는 심리적 공간이다. 그래서 여백 안은 언제나 상상력으로 가득 차 움직인다.

여백은 아직까지 아무 것도 정해진 것이 없는 어떤 가능태이다. 그래서 여백은 있음과 없음의 중간지대라고 할 수 있다.

여백이 비어 있음에도 상상력이 생기는 것은 애초에 그 탄생이 공간의 함축에서 비롯된 때문이다. 다시 말해서 존재방식이 완성이 아니라 가능태에 있는 것이다. 골법의 경향성도 이 여백의 상상력과 관계 깊다. 그래서 여백도 골법의 한 형태로 간주된다.

세잔이 자연을 원과 원통, 원뿔로 크게 삼등분해서 본 것이나, 피카소가 단일 시각으로 보던 사물을 주관적 지각을 통해 보아 복시점複視點, 즉 여러 개로 시점을 나눠 버리는 입체주의Cubism를 시도한 것도, 사물을 결과가 아닌 원인으로 되돌려 보려고 하는 골법 정신과다 일맥상통하는 것이다.

앞에서 골법에서 가장 중요한 속성이 경향성이라고 했다. 이것은 경향성이 골법과 기운생동 사이에서 에너지를 전달하는 일종의 다리[橋] 역할을 하기 때문이다. 전기로 비유하면 골법은 발전기가 되고 경향성은 전기, 기운생동은 빛이다. 경향성이 전기라는 것은, 공간이 골법화되면서 스스로 변화를 추구하는 힘을 갖기 때문이다. 그래서 경향성은 화면이 지금 존재하는 형으로 보이는 데 그치지 않고 장차 존재하게 되는 요구의 형태 즉 발생체적 성격을 띤다. 존재하려고 뭘

가를 도모하는 상태, 미완성적 구조다.

이 미완성의 개념은 골법 사상 전반에 깔려 있는, 골법을 그나마 눈으로 이해하는 데 가장 중요한 시각적 요소이다. 그래서 그냥 눈으로만 보려는 사람에게는 뭔가 표현이 덜 되고 부족한 것처럼 보이기도 한다. 하나 그 덜됨에는 상상력이 깊은 사람에겐 오히려 완성된 것보다도 훨씬 더 완성적으로 보이는 신비함이 깃들어 있다. 미완성적 공간이 그림과 보는 이 상호 간의 소통을 터 주고 실제 이상의 많은 정보를 보는 이에게 제공하기 때문이다.

그림에서 공간이나 사물이 결과물인 존재가 아닌 존재하려고 하는 미완의 가능성을 띠고 있는 경우는 근대까지의 서양화에서는 볼 수 없었던 일로, 동양화에만 있는 매우 독특한 조형 개념이다. 이 미완성이 또 하나의 양식으로 일반화된 것이 바로 여백이다.

여백은 말 그대로 비이 있지만, 보는 이의 마음에 따라서 무엇이 보이기도 하고 안 보이기도 하는 사유의 세계이다. 그래서 누구든지 자신의 생각으로 빈자리를 채울 수 있는 그런 개인적, 주관적 공간이기도 하다.

앞의 100과 60 논리를 여백에 적용해 보자. 먼저, 60만 사용해서 100을 다 표현했다고 하자. 그러면 나머지 표현되지 않은 40은 모두 여백으로 남는다. 그래서 여백은 앞서 롤러스케이트의 예처럼 표현되지 못한 나머지 40을 열망하는 강한 경향성을 그 안에 품고 있다.

작품에서 사례를 하나 들어 보자. 신윤복1758-?의 풍속도에서 본 이

미지이다. 산 밑에 작은 산이 있고, 또 그 밑에 개울물이 졸졸 흐른다. 한 젊은 아낙이 젖가슴을 살짝 드러내고 수줍게 머리를 감고 있다. 나머지 공간은 모두 비어, 즉 여백으로 남아 있다.

분석하면, 두 개의 중첩된 산과 개울, 반라半裸의 아낙이 여기서 함축된 60이고 나머지는 여백인 40이다. 이때 빈 공간 40 속의 생략된 사물들이 다시 무엇으로 채워지게 될지는 보는 이의 상상력에 달려 있지 그림 안에는 없다. 이는 여백의 주인이 작가가 아니라 보는 사람, 즉 관객이라는 말이다.

이렇게 작가는 공간을 다 활용하지 않고 일정부분 미래의 관객에게 주인 자리를 내준다. 이 같은 사고방식은 서양에서는 보기 힘들던, 동양미술뿐만 아니라 동양사상 전반에 깔려 있는 아주 중요한 개념으로, 마지막 완성은 항상 내가 아니라 남의 몫으로, 즉 미지의 세계, 자연이나 신의 힘에 맡긴다는 뜻이 강하다. 비록 발상은 내가 하지만 그 완성을 스스로 욕심내지 않고 완성물의 소유에도 구애받지 않는 이런 태도는 원효元曉의 무애사상無碍思想과도 맞닿았다. 이렇게 골법은 처음부터 완성이 아니라 미완의 열린 태도를 취한다.

얼핏 이것은 제대로 드러내지 못한 표현, 즉 미표현未表現이고 표현력의 부재로 보일지 모르지만, 사실은 이것이야말로 골법에 대한 최상의 표현이다. 이는 마음이나 정신을 최고의 덕목으로 치는 우리의 오랜 문화적 풍토, 체화된 생활습관에서 나온 지극히 자연스러운 회화적 발상이다.

여백, 응축된 사유의 공간

서양을 보자. 서양화에서 미완성의 열린 개념이 생긴 것은 인상주의부터라는 얘기를 했다. 인상주의는 서양미술이 근대에서 현대로 넘어가는 분기점으로, 오늘날 서구 현대미술이 생겨나게 된 정신적 기반을 이룬 시기이다. 그동안의 사실주의가 인간의 합리성과 이성적 판단에 기반하여 사물의 철저한 묘사나 공간의 완성도에 치중하고 있었다면, 인상주의 미술은 다소 판단이 애매한 감성과 표현성, 비합리성에 더 큰 비중을 두었다.

프로이트가 들고 나온 무의식 개념은 예전에 의식하지 못했던 인간의 내면 세계, 꿈이나 초현실과 같은 잠재의식에 대한 새로운 문을 열었다. 이는 그동안 완벽한 예술, 묘사적 가치에 절대성을 부여했던 사실주의에 대한 반감에 불을 지폈고, 그 후 다다이즘이나 추상표현주의에서 보듯이 예측 가능한 현실의 틀에서 벗어나 우연과 혼돈, 반反이성적 영역으로 사람들의 관심을 옮겨 가게 했다. 정신적으로 다소 불안은 하지만 새로운 가능성이 훨씬 더 많아 보이는 순수한 내면 세계에 눈을 뜨게 한 것이다. 프로이트의 비이성적 철학은 서구 사회가 전통적인 예술관에서 현대예술 쪽으로 옮겨 가게 하는 결정적 불쏘시개를 제공했다. 특히 무의식 개념은 이질적이기만 했던 동서양의 두 문화가 서로 동질성을 찾도록 유도하는 아주 중요한 가교 역할을 할 수 있다.

미완성인 여백에서 어떻게 그 많은 상상력이 생길 수 있을까? 그것은 여백이 갖는 경향성은 함축된 60에서 나오고, 60에 함축된 경향성이 강하면 강할수록 무한의 상상력이 확보되기 때문이다.

이와 같은 여백의 힘을 가장 잘 활용한 서양 작가로 자코메티 Alberto Giacometti, 1901-1966 그림 23를 꼽을 수 있다. 그의 대표작들은 주로 인체를 뼈만 남긴 듯 투박하면서 홀쭉하게 빚어 낸 브론즈 인물상들이다. 그의 작품에서는 사람의 실제 근육이나 외형을 닮은꼴로 인식하기 쉽지 않다. 그의 인물들은 대충 반죽한 듯 울퉁불퉁한 손맛이 그대로 살아 있는 앙상한 철골과도 같은 형태로, 홀로 아니면 그룹으로 서 있다. 피부나 근육들이 세월과 함께 다 말라 버린 미라를 세워 놓은 것 같다.

이를 수치화하자면, 본래 사람의 형상이 100이라면 자코메티의 인물상은 40으로 수축되거나 함축된 모양새다. 그렇다면 정상적인 신체의 피부나 근육과 닮은꼴을 뜻하는 나머지 60은 모두 어디로 갔는가? 보이지 않는 그 60은 공간적으로 결코 생략되거나 없어지지 않았다. 바로 40 속에 그 60이 농축되었다. 농축된 그 60, 눈에 보이지는 않지만 엄연히 존재하는 그 공간 세계가 우리가 말하는 진짜 여백이다. 그래서 자코메티의 인물상은 온전한 100일 때보다도 함축된 40일 때 더욱 더 사람들로 하여금 오히려 더욱 더 예술적 깊이 속으로 빠져들게 만드는 강력한 표현성을 띤다.

알고 보면 모든 대가들의 작품에는 이런 자신들만의 여백이 다 있

다. 만약 예술세계에서 신의 한 수를 꼽으라면 바로 이 여백의 세계
가 아닐까 한다.

여기서 분명히 짚고 가야 할, 여백에 대한 오해가 하나 있다. 그것
은 여백은 그냥 그리면서 남은 빈 공간이나 쉬어 가는 공간이 결코
아니라는 점이다. 시각적인 여유를 가져다주는 그저 넓기만 한 공간
도 참다운 여백이 아니다.

진짜 여백은 골법으로 인해서 공간이 함축되면서 생긴 것이다. 함
축된 공간은 경향성 혹은 반발력에 의해서 함축된 본래 양보다 몇 배
나 더 많은 정보를 다시 상상력에게 되돌려주는데, 이 같은 정보 교
환이 적극적으로 이루어지는 장이 여백의 세계이다. 따라서 여백은
단순히 여유를 위한 남은 공간이 아니다. 오히려 최대한의 조형적 효
과를 위해서 생각과 상상력을 최대한으로 끌어들이는, 활동성이 매
우 강한 열린 공간이다.

여백은 철저하게 골법에서 비롯된 것으로, 경향성이 강하게 응축
된 사유의 공간이다. 매우 추상적이면서도 강한 개념성과 논리성을
함축하고 있다. 아주 세련되고 현대적인 감각도 지녔다. 눈에 보이지
는 않지만 상상력으로 꽉 차 있어서 스스로 변화무상하게 생동한다.
몸체가 없으니 철저하게 정신적이고, 자기 색깔을 지니지 않으니 중
성적이어서 다른 성질을 수용하는 데도 적극적이다.

여백은 스스로 움직이고 생장하는 자율성을 갖고 있다. 그런 여백

은 근대 서양미술에서 유례를 찾아볼 수 없는, 동양화에만 있는 아주 독특한 정신적, 개념적 공간이다. 이처럼 넉넉한 정신적, 개념적 공간을 누릴 수 있었던 것이, 동양미술이 서양미술 양식들처럼 기법적으로 다양한 실험에 적극적으로 나설 필요가 없었던 이유일지도 모른다.

—— 여백, 텅 빈 생명의 공간

경향성으로 존재하는 여백은 내부에 고정된 것이 아무 것도 없다. 오직 변화와 생성만이 있다. 그래서 여백에는 존재와 비존재를 엄밀히 가를 때 빠질 수 있는 논리적 함정도 없다. 그래서 '관념의 덫'을 흔히 비유하는 '병 속의 새'도 여백에서는 쉽게 빠져나온다. 병과 새의 관계가 알고 보면 가변적이라는 것을 알고 나면, 불변이라는 덫(병)에 갇혀 있는 관념(새)이 애당초 성립되지 않는다. 물리적 실체가 없는 여백에서는 병 속의 새조차 또 하나의 관념이고 착각일 뿐이어서, 병 속의 새라는 관념에 빠지는 것 자체가 모순이다. 이렇게 보기에 따라서는 깨달음의 세계로 이끄는 지극히 추상적이고 정신적인 공간이 여백이다.

여백은 먼 옛날부터 있어 온 공간이지만 전혀 오래된 냄새가 나지 않고, 존재하지만 눈에 보이지 않는 추상적인 구조를 취하기 때문에

현대적 감각이 가장 뚜렷하게 살아 있는 곳이다. 그래서 오늘날도 여백 개념은 잘만 활용하면 예술뿐만 아니라 건축이나 산업 분야에까지 큰 영감을 제공할 꿈의 영역이 될 수 있다.

여백은 영원히 호흡이 멈추지 않는 생명의 공간이다. 노자老子 『도덕경 道德經』에 여백과 흡사한 내용이 있다.

그것은 눈에 보이지 않기 때문에 평평하고, 귀에 들리지 않기 때문에 조용하며, 또 손에 잡히지 않기 때문에 미세하다. 이 셋은 더 이상 규명할 수 없으며 혼합해서 하나가 되었다. 윗부분이라고 해서 더 밝지도 않고, 아랫부분이라고 해서 더 어둡지도 않다. 뭐라고 이름을 지을 수는 없으나 그런 대로 항상 단절되지 않고 무의 상태로 되돌아간다. 이를 가리켜 상태가 없는 상태, 형상이 없는 형상이라고 한다. 혹은 한마디로 불확실성이라고 한다. (『동양의 마음과 그림』 재인용)

이것은 무에 대한 설명인데, 여기서 '불확실성'을 '경향성'으로 바꾸면 무의 설명은 바로 여백의 설명과 같아진다. 왜냐하면 경향성 자체가 하나의 불확실성이기 때문이다.

노자의 무가 여백이 될 수 있는 이유는 무, 즉 '없다'가 산술적인 무와 전혀 성격이 다르기 때문이다. 동양에서 무는 유와 대립하는 무가 아니라 유무有無가 한 뿌리에서 나온 것으로 본다. 그래서 무가 상황 전개를 시작하면 유가 되고, 그 유는 반드시 본래의 무로 다시 돌

아가는 순환적 구조를 하고 있다. 유 속에 이미 무가 있고 무 안에도 또한 유가 있다는 말이다. 무를 여백으로 바꿔 보면 여백 역시 속이 비어 있지만 동시에 채워져 있고 채워지고 있는 과정이다.

무가 어떻게 전개를 시작하여 유로 발전하는가? 이런 물음 자체가 아직도 유, 무를 한 뿌리로 보지 않고 별개로 보기 때문에 나오는 것이다. 유와 무의 관계는 '있다, 없다'라는 존재 개념이 아니라 '긍정과 부정'이라는 인식 개념으로 볼 수 있다. 하나의 긍정이 진정한 긍정이 되기 위해서는 반드시 부정의 과정을 거쳐야 하듯이, 유(긍정)가 진정한 유가 되기 위해서는 반드시 무, 즉 부정의 과정을 겪어야 한다.

이성주의적 긍정과 부정의 논리에는 긍정(유) 속에 부정(무)이 있고 부정 속에 긍정이 있다는 순환개념이 없다. 그러나 동양 사람들은 유를 볼 때도 먼저 무를 통해서 그 유를 보고, 유 안에서도 무를 본다. 그래서 불가에서는 지혜를 얻는 한 방법으로서 생각(관념)으로 가득 찬 마음을 비우기 위해 참선을 행한다. 마음의 깨달음을 위해서 먼저 그것(마음)을 비우려는 것은 바로, 유 속에 있는 무의 세계를 느끼기 위함이다. 그래야 '유무가 하나'인 통찰이나 깨어 있음의 상태로 나아갈 수 있다.

무처럼 여백도 죽은 공간이 아니다. 비어 있는 것처럼 보이지만 안에서 상황 전개가 계속 일어나고 있는, 매우 액티브한 '진공眞空이 되 묘유妙有'의 상태다. 없다고 보면 아무것도 없고 있다고 보면 끝없이 보이는 것이 여백이다. 표현과 미표현의 경계에서 여백은 미표현,

즉 '없다' 쪽으로 기울어져 있지만, 이때 미표현은 표현이 없다는 뜻이 아니라 아직 일어나지 않았다는 의미로, 유를 그 안에 머금은 무의 상태이다.

음양陰陽과 유무, 불가의 색色과 공空, 나[我]와 남[他]의 관계는 모두 '둘이면서 하나'라는 일원론에 기초를 두고 있다. 이러한 유, 무의 논리는 동양사상과 예술 전체에서 큰 맥을 이루는 중요한 위치를 차지한다. 공간의 마지막 완성을 자기가 하지 않고 작품을 감상하는 타자에게 맡기는 마인드를 모르고서 동양 사상과 예술을 이해한다는 것은 운전을 모르고서 자동차를 알려고 하는 것과 다를 바 없다.

── 무상無常, 흘러감의 미학

요즘 미국 사회에서 느끼는 한 가지 흥미로운 현상은, 그동안 합리적인 사고에만 익숙했던 서양인들 사이에서 이제는 있는 것과 없는 것이 둘이 아니고, 나와 남이 둘이 아니라는 동양식 논리가 새로운 유행으로 떠오르고 있다는 점이다.

빌 비올라

특히 빌 비올라Bill Viola, 1951- 의 영상작품 〈교차The Crossing〉그림 16에서는 서양의 다른 작가에서 보기 힘든 강한 영적인 세계가 느껴진다. 실제

비올라의 작품에는 동양식 모순성이 짙게 배어 있다.

영상은 TV 모니터에 정체를 알 수 없는 한 이미지가 아주 멀리서 작은 점처럼 나타나면서 시작한다. 형상은 서서히, 매우 느린 속도로 커지면서 눈앞에 다가왔다가 한순간 화면에 정점을 이루고는 다시 점으로 천천히 사라진다. 생성과 소멸이라는 한 과정을 아주 느리고 더딘 시간의 흐름으로 보여 주는 점에서 불교적 색채가 아주 짙어 보인다.

또한 비올라의 작품에 가장 많이 등장하는 모티프는 물이다. 형태 변화가 무상한 물의 이미지들은 그 자체가 인간의 정신세계나 영혼을 떠올리게 만든다. 슬로 모션으로 행해지는 물과 인간의 퍼포먼스는 영혼과 육신의 관계를 현실 같지 않은 현실로 보여 주는 종교적 색채가 아주 짙다.

그가 의도적으로 이와 같은 종교성 또는 영성靈性, spirituality을 작품에 담으려고 했는지는 확실하지 않다. 하지만 그는 현실을 억지로 비틀거나 왜곡하기보다는 현실 속에 공존하고 있는 비현실성을, 시간의 흐름을 늦추거나 아니면 현실의 한 부분을 가볍게 지우거나 감춤으로써 잠자고 있는 의식의 일부분에 다시 일깨워 주는 방법을 쓰고 있다. 잠재의식이나 자기 성찰을 건드리는 것이다. 꿈처럼 모순 가득찬 세계를 현실과 상반된 세계로 보지 않고 현실의 일부로 본다는 점에서 그의 작품은 동양사상과 매우 근접한 논리를 가졌다. 실제 그는 한동안 일본에 살면서 참선을 많이 접했다고 한다.

16 Bill Viola, *The Crossing* (1996), video

김아타와 앤디 워홀

사진작가 김아타1956- 의 〈온 에어On-Air〉 시리즈그림 17가 이곳 『뉴욕 타임스』에 크게 소개된 적이 있다. 그는 이제까지 이곳에서 본 그 누구보다도 동양사상을 직설적으로 말하고 있는 작가이다. 작품 양식이 동양적이라기보다, 생각이나 발상이 그렇다.

김아타는 얼음 조각으로 마오쩌둥(모택동)의 흉상을 만들어서 그게 녹아 없어지는 과정을 시간차를 두고 고화질의 사진으로 찍었다. 중국 최고의 우상인 마오쩌둥이 한 줌 얼음 덩어리로 쪼그라들어 끝내 물로 변해 가는 과정은 첫눈에 봐도 무척 인상적이었다. 그 영원할 것만 같던 사회주의의 아이콘의 소멸은 어쩌면 정치적인 해석도 가능하지만, 작가는 "세상에 불멸은 없으며, 있는 것과 없는 것이 결국 하나라는 점을 보이고자 한다"라고 잘라 말했다. 상당히 종교적이고 철학적인 발언이다. 존재와 소멸의 세계를 대중들이 다 알고 있는 마오쩌둥을 통해서 친근하면서도 심오하게 해석해 내놓은 것이다.

김아타의 작품은 언뜻 20년 전 이곳 이스트빌리지에서 한 작가(너무 오래돼서 이름을 기억할 수가 없다)가 눈 오는 날 길거리에 앉아서 눈송이를 뭉쳐서 길 가는 사람들에게 4달러씩에 판 일을 떠올리게 한다. 사람들은 곧 녹아 없어질 눈덩이를 돈 주고 사면서 재미있다고 킥킥거렸고, 그는 단돈 4달러에 무상無常의 진리를 예술작품으로 판 것이다.

17 김아타, *On-Air Project 113, 116-2, 116-4, 121-1* (왼쪽 위부터 시계방향), *Portrait of Mao*, from the series 'Monologue of Ice' (2005), 사진(작가 제공)

김아타와 다른 의미로 마오쩌둥을 취급한 작가가 또 있다. 미국미술의 상징이라고 할 수 있는 앤디 워홀이다. 워홀은 김아타와 정반대의 방향에서 마오쩌둥의 초상사진을 이용했다. 그는 마오쩌둥이 갖고 있는 우상의 힘을 빌려서 자본주의를 상징하는 소비성 상품을 예술작품으로 가치상승시켰다. 워홀은 마릴린 먼로나 유명 연예인들의 대중적인 인기도 소비성 상품과 다를 바 없으며, 대중성이야말로 진정한 예술이라는 물신숭배를 은연중에 암시했다. 그래서 나오게 된 팝아트pop art는 산업사회와 물질의 풍요에서 나온 지극히 미국적이고 자본주의적인 예술로 평가 받는다.

김아타가 화두로 던진 '사라짐의 미학'은 현대 자본주의의 본산이라고 할 수 있는 뉴욕에서 워홀과는 정반대의 개념으로, 현실을 풍요가 아닌 무상으로 상기시켰다는 데서 역설적이면서, 근원적인 여백으로 회귀하는 여운이 강렬했다. 13억 중국 인민의 절대적 우상인 마오쩌둥이 눈앞에서 없어지고 만리장성이 녹아 없어진다는 것은 미국인들에게도 매우 상징적인 예술적 사태였다. 이는 그동안 자신들이 믿어 온 일상적인 가치, 즉 물질이나 꿈, 행복 같은 것들이 영원하지도 않거니와 애당초 진짜가 아닐지도 모른다는 생각을 하게 하기 때문이다.

예술은 솔직히 인정하고 싶지 않은 일에 대해서도 금방 '아, 그럴 수 있지' 하는 공감을 자기도 모르게 자아내게 한다. 김아타의 메시

지는 겉으론 풍요롭게 보이지만 내면은 늘 불안한 현대인의 심리를 정면으로 건드린 것도 되지만, '있는 것과 없는 것이 하나'라는 동양 철학에 대한 암묵적인 공감의 표시이기도 하다.

　뉴욕 사람들은 이보다 더 큰 우상이 바로 눈앞에서 생생하게 사라지는 것을 그전에(2001) 9·11사태로 이미 목격한 바 있다. 전쟁도 아닌 평상시에 여객기 테러로 100층이 넘는 거대한 무역센터 두 동이 한순간에 폭삭 무너져 내렸다. 수천 명의 이웃들이 한꺼번에 건물과 함께 죽어가는 장면은 세상 그 어떤 비현실보다도 현실성 없는 장면이었지만 꿈이 아닌 현실로 목격해야만 했다. 그래서 얻은 상실감이나 공허함은 이제 세상에 어떠한 모순도 비현실도 다 '그럴 수 있지' 하는 마음으로 공감하고 받아들일 수밖에 없다는 현실의 무상함을 교훈으로 주었다. 그래서 그 비싼 대가만큼이나 '있지만 없다'라는 동양식 모순을 하나의 여백처럼 마음속에 빈자리로 간직하게 되었는지도 모른다. 절대 사라질 것 같지 않던 쌍둥이 무역센터의 사라짐을 김아타는 마오쩌둥의 얼음조각에 포함하고 있었을 것이다. 다만 남들이 쉬이 알아볼 수 없었을 뿐이다.

　김아타의 작품이 뉴욕의 현대미술계에서 각광을 받은 이유는 동양적인 메시지 이상의 창조적 경향성이 분명하기 때문이다. 눈에 보이지 않는 무의 세계가 따로 멀리 있는 것이 아니라 바로 우리가 살고 있는 이 현실이 무라는 것을 시각적으로 증명해 보인다는 점이 그것이다. 이는 더 나아가, 부처와 중생이 따로 있는 것이 아니라는 불교

적 인식론을 사진으로 구체적으로 드러낸 것이다. 종교적으로나 예술적으로 무의 표현은 늘 쉽지 않은 화두였는데, 그는 순간의 고정이라는 카메라의 특성을 최대한 살려서 유의 세계 속 엄연한 무의 존재를 뉴요커들에게 보여 주었다.

김수자

세계를 지붕 삼아 여행하듯 떠돌며 작업하는 한인 작가 김수자 [Kimsooja, 1957-] 의 작품은 뉴욕에서도 보기 드물게 동양과 여성이라는 자신만의 독특한 컬러를 한 차원 다르게 드러낸다. 보기에 따라서 매우 이국적이기도 하다. 그러면서도 아시아 문화의 색깔과 여성으로서의 감수성이 섬세하게 잘 녹아나 있다. 헌이불보로 만든 김수자의 보따리들에서는 시간의 흐름, 운명, 객지, 던져짐, 가족, 귀향 같은 이미지들이 암묵적으로 배어난다.

〈보따리〉[그림 18] 연작이 대표적이다. 흔히 보는 헌옷이나 개인의 소유품을 이불로 싸 놓은 보따리는 이삿짐 같은 단순한 물건이지만 그 함축성이 뒤샹의 〈샘〉 못지않다. 가만히 보고 있으면 박경리의 『토지』를 연상케 하는 한 편의 대하소설이 그려진다. 공간 한쪽에 덩그러니 떨어져 있는 빛바랜 보따리는 한 여인으로서의 성장통이랄까, 한국인이면 쉽게 외면하기 힘든 여성성을 품고 있다. 한 개인의 인생 여정, 즉 출생에서부터 사회인으로 커 가면서 겪어야 했던 구속감, 상실, 자유의지가 고스란히 담겨 있기 때문이다.

18 Kimsooja, *Bottari: The Island* (2011), 천 조각과 이불보(작가 제공)

김수자가 인도에서 찍었다는 동영상을 본 적이 있다. 사람들이 분주하게 오가는 시장통 한가운데 홀로 우두커니 서 있는 작가 자신의 모습이다. 지나는 무수한 행인들 사이에 그냥 던져 놓은 자신, 이를 이상한 듯 힐끔힐끔 쳐다보는 현지인들의 생소한 시선, 그렇게 몇십 분 시간은 흘러간다. 그리고 인도의 어느 강가(야무나 강)에서 무심히 강물을 바라보고 있는 작가의 모습이 몇 분간 영상에 담겼다. 강에는 시신을 화장하고 남은 재 같은 부유물들이 둥둥 떠내려가고 있었다.

또 하나는 어느 지역인지 확실히 알 수 없으나 나지막한 돌산 같았다. 파란 하늘 밑 큼직한 바위 위에 자신의 신체를 횡으로 누인 모습이다. 수직이 수평이 되고 삶이 죽음이 되는, 인간이 자연이 되는 한 과정을 낮은 목소리로 말해 주고 있었다. 단순한 신체행위였지만 신체의 작은 변화가 주는 메시지는 강렬하게 다가왔다.

가장 최근 본 김수자의 작품은 2013년 베니스 비엔날레에 설치한 작품이다. 나는 그때 하루 종일 궂은 날씨 속에서 이미 수많은 작품을 본 뒤라 심신이 무척 지친 상태였다. 하지만 한국관에서 접한 김수자의 〈빈 방〉은 지금까지 경험한 모든 것들을 순간 내려놓게 만들었다. '호흡: 보따리'라는 전시 부제가 암시하듯이 아무것도 없는 텅 빈 공간(전시실)에는 사실은 창문을 통해 들어온 은은한 빛깔들이 가득 차 있음을 한참 뒤에야 느꼈다. '최상의 표현이란 무엇인가?'에 관한 작가의 현명한 해법이 돋보이는 작업이었다.

김수자의 작품에서 골법과 기운생동이 느껴짐은 바로 '내려놓음'

에서 생기는 응축된 힘 때문이다. 흔히 나타나는 현실의 과장된 왜곡이나 비틀림 없이, 미세하지만 누구나 공감할 일상의 한 부분을 한눈팔지 않고 분명히 직시하게 만든다. 그녀의 작품은 어떻게 보면 인생이 그렇듯이 제작에도 감상에도 인내가 필요한 '시간의 미학'을 담고 있다. 때로는 작가 스스로가 작품의 일부가 되기도 한다. 자신과의 거리감이 싫었는지 아니면 호흡 때문인지는 몰라도, 신체나 외모에서 곧바로 전해지는 자전적인 언어들이 작품 곳곳에 배어 있다. 하늘과 땅, 수직과 수평, 삶과 죽음, 속박과 자유, 욕망, 현실과 허구와 같은 이중성들이다. 그녀의 작품을 보고 있노라면 우리네 삶의 한 단면 같고, 뭔가 익숙한 그리움에 젖어든다. 하지만 동시에, 외면하고 싶은 불편한 진실들도 그림자처럼 곁에 있다. 원하든 원치 않든 한 개인의 존재를 세상에 알리는 생명의 소리이기도 하고, 나름대로 절박한 자신과의 싸움, 거대 사회에 대한 저항의 흔적 같기도 하다.

그녀의 작업은 앞서 말한 동양사상이나 페미니즘 같은 담론을 직접 거론하지 않지만, 그렇다고 비켜가지도 않는다. 작가 자신의 표현처럼 세상에 무작정 내던져진 카뮈의 이방인 같은, 아니면 그냥 이대로는 살 수 없다면서 보금자리(고국)를 훌쩍 떠나야 했던 한 개인의 의지가 담겨 있다. 〈보따리〉는 그렇게 싸들고 어디론가 떠남으로 만들어지는 여로旅路 같은 무수한 여백의 작품이다.

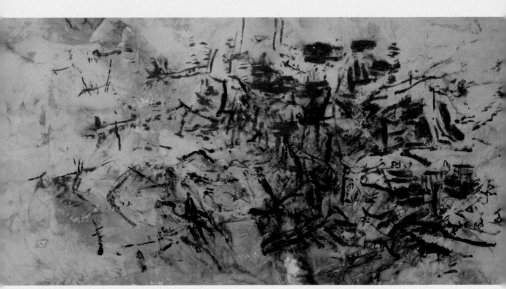

Yeong Gill Kim, *#102* (2010), acrylic on canvas, 140×290cm

08

미니멀리즘과 골법

긍정, 부정, 다시 긍정

100의 공간이 그대로 100으로 재현된 것을 보고 논리적으로는 완벽한 표현이라고 말할 수도 있다. 그러나 그림에서 그 완벽한 느낌은 실제로 완벽한 것하고는 거리가 멀다. 왜냐하면 누구나 다 자신만의 생각과 각자 다른 상상력을 갖고 있기 때문이다.

그래서 단순히 시각적인 동일성을 뜻하는 '100에서 100으로'를 가지고는 그 100의 완전함을 느끼지 못한다. 그 훨씬 이상의 표현이 있어야 겨우 100으로 느껴지는 게 사람의 심리이다. 이 문제를 해결하기 위해서 생긴 또 하나의 사조가 극사실주의Hyper- 또는 Superrealism이다. 사실력寫實力으로 나머지 심리적인 것까지 다 채우려고 하기 때문이다.

공간이 별다른 변화 없이 그냥 100에서 100으로 재현되고 끝날 경우, 그 결과인 100은 이것도 저것도 아닌, 더 이상 나아갈 곳이 없는 막힌 공간이 되고 만다. 이는 무한한 부의 축적으로 부자가 된다기보다는 오히려 욕심을 비움으로 해서 더 근본적인 부자가 되는 것과도 같은 의미이다.

이렇게 눈만이 아니라 사람의 심리까지 모두 고려해서 미완성을 통해 완성을 이루려는 조형 개념이 곧 골법이고 기운생동의 세계이다. 조금 더 밀고 나가면, 화면 구성을 최소화한 평면주의 작품이나 미니멀리즘 역시 골법의 경향성을 최대한 이용한 것으로 볼 수 있다. 수묵화에서 세상 모든 존재를 먹과 선으로 환원하고자 한 것이나 미니멀리즘이 현실에 대한 최소의 표현 단위로서 기하학적 형태를 취하는 것이나 모두, 자연과 현실에 대한 하나의 부정에서 출발하는 것이다. 그리고 그 부정은 다시 원래의 위치, 즉 자연과 현실로 되돌아가려는 회귀적 본능을 강하게 불러일으킴으로써 절제된 기하학의 의미를 공간 상에서 극대화시킨다. 그래서 수묵과 미니멀리즘은 모두 경향성이 매우 강하다는 특징이 있다.

극도의 단순성을 미학의 본질로 삼는 미니멀리즘은 조형 원리 면에서 골법과 동질성이 참 많다. 동양화에서 골법화한다는 말에는 애초에 묘사나 재현을 상대적인 것으로 간주한다는 의미가 담겨 있다. 이는 눈에 보이는 자연의 실체성을 부정하는 뜻도 된다. 자연이 가진 겉모양, 즉 설명적인 요소를 버리고 선과 먹만으로 간결한 형태를 취하는 것 자체가 자연에서 일탈한다는 의미이다. 이러한 일탈은 궁극적으로 다시 자연으로 돌아가기 위해서 피할 수 없는 단계로서 '긍정에서 부정, 다시 긍정'의 순서를 밟는다.

미니멀리즘에서 최소화나 기하학적 형태를 취하는 것은 현실에 대한 일종의 부정이다. 그리고 다시 그 부정을 통해서 진정한 현실

즉 본질세계를 보여 주려고 하는 '긍정과 부정, 그리고 다시 긍정'의 일련의 수순은 골법의 진행 과정과 거의 같다. 이렇게 긍정에서 부정, 그리고 다시 긍정으로 돌아가는 순환적 태도는 유에서 무를 보고 또한 무에서 다시 유를 보는 것과 맥락이 통한다.

골법이 자연을 이탈하고 부정하는 이유는 자연이 갖는 3차원적 특성, 살아 있음을 평면이라는 2차원 공간, 그림으로 그대로 전이한다는 것 자체가 애초에 불가능한 일이기 때문이다. 3차원의 입체공간을 2차원 평면에 가둔다는 것 자체가 공간의 한쪽 소통을 아주 막아 버리는 꼴이다. 이 문제를 해결하기 위해서 골법이 취한 태도는 평면 속에서 또 하나의 정신적 공간이라고 할 수 있는 추상 세계 즉 경향성을 느끼게 함으로써 2차원 형태의 답답함을 벗어나는 것이다. 현실 속에 잠재된 비현실도 함께 표현해 보인다.

미니멀리즘도 현실을 현실 그대로 보여 주는 것이 절대로 완벽할 수 없고, 완벽한 것은 현실이 아니라 오히려 최소의 형태, 즉 명제라고 주장한다. 그래서 해석 상 일어날 수 있는 여러 가지 오류를 최대한 피하기 위해서 형태가 취할 수 있는 가장 최소의 단위나 기본형만을 고집한다. 그게 현실을 위한 최대의 표현, 즉 "적은 것이 많은 것 Less is more"이 되는 셈이다.

── 단색화(모노크롬)와 물파(모노하)

이렇게 골법이 갖는 형태의 경향성이나 미니멀리즘에서 기하학적 형태가 갖는 엄격한 구속성은 우선 모두가 자기 존재의 부정에서 출발한다. 그리고 자신이 부정했던 곳으로 다시 돌아가려는 강한 회귀성을 갖는 것이 미니멀리즘과 골법의 공통점이다. 이와 같은 자기 부정은 결국 하나의 댓긍정, 다시 말해서 기운생동으로 이어진다는 점에서 동양철학의 인중유과(원인 속에 이미 결과가 들어 있음)의 순환론이나 불교의 유심론唯心論과도 서로 맥이 통한다.

이우환

1970년대 한국 현대미술을 주도한 모노크롬Monochrome 즉 단색화 회화인 이우환1936-의 작품그림 19과 모노하 즉 물파物派라고 불린 오브제 작업들도 큰 틀에서 보면 자연과 현실에 대한 부정을 통해서 대긍정으로 돌아가려고 하는 것처럼 보인다. 단색화와 물파 모두 그 기본 정신은 서양의 미니멀리즘과 같은 양상이다. 특이한 사실은 한국의 물파와 서양의 미니멀리즘이 이념상 같은 뿌리라고 하지만 그 전개 방식에서는 큰 차이를 보인다는 점이다.

도널드 저드와 리처드 세라

도널드 저드Donald Judd, 1928-1994그림 20나 리처드 세라Richard Serra, 1939-와 같

19 이우환, 〈선으로부터〉(1974), oil on canvas

은 대표적인 미니멀리즘 작가의 작품에서 볼 수 있듯이 서양의 미니멀리즘은 공간이 가지는 '표현성'과 '시각적인 요인'에 철저하게 치중하는 경향이 있다. 이들 작가들은 재료 선택에서부터 공간 구성까지 기하학적으로 최소화된 형태를 평면이든 입체든 끝까지 고집한다. 특히 기하학적 단순성은 그 엄격한 논리성으로 인해서 표현성이 오히려 더 강해지는 효과를 가져다준다. 최소화의 목적이 문자 그대로 표현의 최소화가 아니라 반대로 '표현의 최대화'에 있는 것이다.

그래서 미니멀리즘은 한국의 단색화나 물파와는 전개 양상이 크게 다르다. 저드나 세라의 작품들은 하나같이 자극적이고 각角이 살아 있으면서 구도나 조형 법칙이 매우 기하학적이다. 즐겨 쓰는 재료 역시 산업용 플라스틱이나 금속 자재 같은, 모두가 물성이 강하고 눈에 톡톡 튀는 생소한 성질을 지녔다.

이에 비해서 단색화 작가들은 시각적인 엄격함에서 최소화의 의미를 찾는 것보다 논리적인 명분에 더 많은 관심을 보였다. 즉, 결과물의 기하학적인 단순성이 아니라, 반복적인 행위를 통해서 자신의 의식을 단순화하고 중성화시키는 데서 최소화를 찾는다는 것이다. 최소화의 목적이 표현을 위한 행위의 최소화, 즉 표현을 자제하는 쪽에 더 가 있다는 뜻이다. 그래서 서양의 미니멀리즘에서 보기 힘든 절제되고 중성적인 개념이 짙게 깔려 있다. 이름부터 짐작되듯 단색화 작품이 대부분 중간색인 회색조를 띠고 있는 것도 이 때문이며,

20 Donald Judd, *Untitled* (1984), enamelled aluminium

미니멀리즘의 논리성 대신 행위성, 즉 반복을 통한 자의식의 소멸로 연결되면서 독특한 동양적 사유성으로 발전한 원인이 되기도 했다.

단색화에서 작가의 행위는 목적의식을 가진 행동이 아니라, 노자의 '무위자연'의 무위無爲 개념으로 마음을 비우고 다스리는 반복적인 의미가 담긴 행위이다. 반복적인 행위는 잡다한 것을 하나로 통일시키는 심리적 효과나 정화 작용이 강한데, 그렇게 해서 나온 것이 바로 중간색인 회색 톤이다. 이렇게 시각적인 논리가 행위로 연결되는 것은 언행일치言行一致, 지행합일知行合一을 지향하는 유교적 전통과 노자의 무위사상이 융합되면서 생긴 하나의 문화현상으로 볼 수 있다.

── 오브제의 조형 의지

한국 현대미술에서 최소화의 사상은 두 가지 양상으로 진화했다. 일부는 전통사상인 무無와 결합하면서 행위와 평면성이 결합된 회화적인 성향을 보이고, 일부는 이우환의 작품에서 보듯 서구 현상학phenomenology과 같은 인식론과 연결되면서 오브제objet, 영 object, '사물' 개념으로 발전하게 된다. 단색화가 무위사상과 가까워지면서 평면적인 회화로 발전한 반면에, 물파는 입체나 조각으로 영역을 넓히면서 논리성이 서양의 인식론과 더 가까운 성향을 보였다.

물파란 애초에 회화가 허상 또는 환영illusion의 상태를 거부하고 평

면성을 지향하면서 생긴 말인데, 결과적으로 오브제로 확대되면서 3차원의 입체적 성격이 더 강하게 된 것을 의미한다. '반反일루전anti-illusion'이나 오브제 채용 역시 큰 틀에서 보면 근원성과 최소화를 지향하는 미니멀리즘의 한 유형이다.

물파가 물질 얘기를 하면서 그 논리를 서양의 인식론인 현상학에서 찾는다는 점은 흥미롭다. 평면성이나 오브제가 현상학과 연결되는 이유는, '그리려고 하는 것과 그린 것이 과연 같은가?' 하는 물음이 현상학이 제기하는 '보는 것과 보이는 것이 정말 같은가?'라는 물음과 같은 구조이기 때문이다. 이는 회화 속에 존재하고 있는 허상적 요소, 즉 그림이 3차원의 실재 세계를 2차원인 평면으로 옮기면서 만들어 낸 3차원의 허상을 부정하는 태도이다.

현상학은 한 대상(여기서는 그림이나 오브제)이 있으면 반드시 보는 주체인 내가 있는데, 나와 대상 사이의 소통이 과연 진실한 것인가 하고 의심한다. 이 과정에서 지금 내가 보고 있는 것이 내 밖의 객관에 속하는 오브제인가, 내 안의 주관에 속하는 관념인가, 주관(나)과 객관(대상)의 경계에 있는 감각인가 하는 의문이 또 생긴다.

이런 식의 인식론은 불교의 유심론이나 칸트의 『순수이성 비판』 같은 더 관념론적인 인식론과는 약간 차이를 보인다. 관념론적 인식론에서는 경험의 근원인 보고 느끼는 감각기관보다 인식 주체의 사유, 즉 생각하고 판단하는 정신세계에 더 많은 비중을 둔다. 불교의 유심론은 정신과 육체로 되어 있는 나 안에서 누가 진짜 나의 주인인

지, 의식 자체를 놓고 질문을 계속한다. 이런 의문은 그 전 질문이 정당하다는 것을 인정해야 다음 질문으로 넘어갈 수 있기 때문에 양파 껍질을 까듯이 계속 하다 보면 언젠가 정수에 도달한다고 믿는다. 그래서 생각만으로 생과 사를 다 꿰뚫어 통찰할 수 있는 고도의 관념적 인식론이 불가의 유심론이다. 이는 '삼라森羅가 다 마음'이라는 하나의 대전제가 있기 때문에 가능하다.

물파의 현상학은 이보다 더 경험론적이고 감각적인 인식론으로, 후설 E. Husserl, 1859-1938이 주창하여 메를로퐁티 M. Merleau-Ponty, 1908-1961 등으로 이어진 학설이다. 후설은 현실의 모든 것을 객관주의에 기초하여 설명하던 사고 태도를 비판하고, 어떤 전제나 편견 없이 그대로의 존재 자체를 받아들이는 방법을 제시했다. 개념과 모든 선험적 주장은 직관에 기초하고 있고 직관으로 검증할 수 있으며, 현상학은 무한한 상상력을 통해서 상호주관적 intersubjective인 세계를 경험하는 근원적이고 엄밀한 철학이라고 했다.

현상학이 미술이론에 도입될 수 있었던 것은 바로 현상학과 현대미술이 다같이 주장하는 '만남'의 학설 때문이다. 포스트모더니즘에서 A, B의 관계 개념을 통해 잠깐 만남이 언급되었지만, 주체와 객체의 만남, 정신과 물질의 만남, 존재와 비존재의 만남 등 모든 지적인 소통은 만남이고, 그 만남은 보고 듣고 느끼고 하는 감각기관을 통해서 이루어지는 것을 원칙으로 한다. 현상학에서 만남이 감각기관을 통한다는 것은 지식이 관념의 베일을 벗고 순수한 상태가 되자는 의미

이다. 왜냐하면 최초의 인식은 생각이 아니라 바로 감각이며, 지식이나 생각은 그 이후에 오는 것으로 아무것도 감각만큼 순수하지 않다고 보기 때문이다. 따라서 우리가 생각하고 판단하는 이성이나 관념, 경험까지도 모두 이 순수를 앞서 있을 수 없다. 그래서 나온 표현이 '판단중지' 또는 '사태 그 자체로'라는 말이다.

개념미술로서 명제의 당위성을 최우선으로 하는 물파 작가들의 최우선의 관심사는 당연히 사물, 즉 오브제를 어떻게 있는 그대로 보느냐 하는 것이다. 여기서 '있는 그대로'는 문자 그대로 '눈에 보이는 그대로'가 아니다. 이는 물질이 갖고 있는 원래 순수성을 말하는데, 예를 들어 나무, 돌, 금속 같은 원래 사물이 갖고 있는 고유한 성질을 찾자는 뜻이다.

'있는 그대로'가 물파의 집단 화두가 되면서 작가들이 가장 좋아하던 말이 있는데, 그게 바로 '만남'이다. 모든 지적인 소통을 다 만남으로 규정하고 그중에서도 '물질과 정신의 만남'을 가장 이상적인 만남으로 여겨 오래 관심을 기울였다. 여기서 지적 소통을 하필 '만남'이라는 말로 고집한 이유는 아마 그것이 중성적인 어투이고 그만큼 왜곡 없는 순수한 관계라는 느낌이 들기 때문일 것이다.

물파라는 호칭의 유래 중 하나가 된 '물질과 정신의 만남'에서 왜 하필 물질과 정신이라는 전혀 상반된 것을 서로 만나게 하느냐도 관심거리이다. 이것은 앞서 골법과 포스트모더니즘의 관계를 언급하면서 A, B의 역학적 관계가 성질이 다른 두 대상과의 만남인 것과 똑같

은 구조이기 때문이다. 이는 물질 A에 그와 상반되는 성질 즉 정신성 B를 부여함으로써 물질을 물성物性으로 격상시키는, 그래서 경향성을 갖게 하는 골법의 원리로 볼 수 있다.

이런 견지에서 본다면 물파에서 물성의 논리를 현상학이 아니라 골법으로도 해석할 수 있게 된다. 또한 포스트모더니즘의 주된 특징인 A, B의 상대적 공간 구조가 소극적이기는 하지만 물파에도 존재한다는 말이 되는데, 이 점은 물파가 포스트모더니즘의 형식 일부를 일찍이 수용하고 있었던 데서도 알 수 있다. 물파 역시 물질이 갖고 있는 에너지 즉 물성의 역학관계를 분명히 알고 인정한 것이기 때문이다.

물파 작가들이 반일루전의 의미로 그림을 물질적으로 구성하는 캔버스와 물감까지도 오브제로 보아 평면성을 밀고 나간 것은 논리적으로 전혀 문제가 없다. 왜냐하면 그림도 어차피 하나의 물질이니까. 다시 말해서, 그림에서 허상적인 요소를 다 없애 버리면 마지막 남는 것이 평면이라는 물질이 된다.

하지만 붓과 물감을 통해 이뤄진 설명적, 사실적 그림과 오브제를 조합하거나 그림에 오브제를 이용하는 경우(설치미술에서 이러한 일은 흔하다)에는 여전히 문제가 남는다. 왜냐하면 환영이 아직 작업 안에 존재하기 때문이다. 따라서 환영에 왜 굳이 오브제를 더하느냐 하는 당위성을 입증할 필요가 생긴다. "그냥 좋아서"라고 하면 쉬운 답은

되겠지만 그래도 '왜?'라는 의문은 남는다.

앞서 현상학에서 만남을 뜻하는 '있는 그대로'는 '보이는 그대로'가 아니라 '본성 그대로'를 의미한다고 했다. 미술에 사용되는 모든 물질(여기서는 오브제가 된다)에도 스스로 본성인 조형 의지가 있다. 바로 그 본성 때문에 오브제를 사용한다고 하면 논리적으로 전혀 하자가 없다. 이 말은 역으로, 만약 본성(의지)에 반하면 오브제도 자발적으로 움직이지 않는다는 말도 된다. 단열재에 아무리 열을 가해도 뜨겁지 않은 것은 단열재의 본성이 열을 거부하기 때문인 것과 같다. 오브제에서 뭔가 아름다움이 나왔다는 것은 오브제 자체가 자기의 본성대로 움직여 주었기 때문이지, 그냥 우연히 아름답게 된 것은 아니라는 말이다. 오브제가 본성대로 움직인다는 것은 물질에도 자기 의지가 있기 때문에 가능한 것으로, 이를 인정하고 개념화한 것이 물파에서 말하는 물성이다. 이렇게 오브제가 단순한 물질에서 물성으로 의미가 격상된 것은 물질 속에 있는 의지, 즉 정신성을 같이 보았기 때문이다.

이상은 현상학적 논리로 물질을 풀어 본 것이다. 하지만 여기서도, 물질의 그 본성은 또 어디에서 나왔느냐 하는 것은 명쾌하지 않다. 본성은 현상학에서 말하듯 원래 선험적으로 있는 것이라고 단정하면 간단할 수 있지만, 미술이론으로서는 시각적인 해석이 부족한 느낌이다.

물성을 골법으로 풀면, 물질이 경향성을 갖고 기운생동한 것이라

할 수 있다. 물질 그 자체는 질료로서 제한된 의미만 있고 변화의 성질이 없는 닫힌 개념이다. 그래서 혼자서는 공간 활성이 어려운 존재형이다. A, B의 관계항에서 물질 A 혼자서는 아무런 변화나 힘을 얻을 수 없다. 경향성을 갖는 물성이 되기 위해서는 상대인 B가 필요하다. 이 B에는 골법 원리상 A와 정반대의 성질이 요구되는데, 물파의 경우 그게 정신성이다. 정리하면, 물질이 정신(본성)과 만나서 물성이 되고, 물성이 골법화하면서 경향성과 조형성을 갖춘 진정한 오브제가 되는 것이다.

물질이 존재성이고 물성이 경향성이라는 것은, 실제 공간에 물질을 놓아 보면 쉽게 눈으로 확인할 수 있다. 한 작품에 물질을 많이 쌓아 두면 늘어난 양만큼 공간이 줄어들어 답답함을 준다. 마치 물품 창고에 물건이 찬 것과 같다. 그러나 물성을 많이 두면 반대로 공간이 그만큼 확장되면서 시원한 느낌을 주고 생동감이 난다. 이는 물성이 경향성을 가지고 활성화, 즉 상황 전개를 계속 하기 때문에 생기는 느낌이다. 이런 것이 훌륭한 예술작품이겠다.

09

골법의 이해와 오해

반쯤 눈을 감고 그린다 / 가능하면 왼손으로 그린다 / 못 그려도 그린다 / 기뻐도 그린다 / 배고파도 그린다 / 졸려도 그린다 / 아는 것도 그린다 / 쉬운 것도 그린다 / 옆에 있는 것도 그린다 / 듣고 보고 배우며 그린다 / 서서 그린다 / 뛰면서 그린다 / 반쯤 눈을 뜨고 그린다 / 히~ 웃는 나를 그린다.

— 강익중, 「그림 그리는 법」

살아 있는 자율 공간

그림에서 골법이 성립되지 않는 경우를 한번 보자.

우선 사실주의적 그림에서처럼 오직 묘사에만 집착하는 경우이다. 이런 태도는 그림을 거울에 비친 영상과 똑같이 취급하는 것이다. 살아 숨 쉬는 자연을 거울이라는 환영 속에 고정시키려고 하는 것은 자연이 변하지 않는다는 것을 전제로 한다. 문제는, 자연이 사진처럼 고정시킬 수 있는 불변의 형상이 아니라는 사실이다. 이런 자

연을 평면 위에 하나의 착시 또는 허상, 환영의 형태로 존재하게 하는 것이 전통 사실적 그림의 기본 구조다. 공간적으로 보면 느끼는 것과 보는 것이 동일한 닫힌 구조로서, 상상력이 별로 필요 없는 존재형에 해당된다.

이렇게 조형적으로 닫힌 구조가 사실은 현대미술 대다수에서도 똑같이 발생한다. 많은 작가들이 자신의 정서나 생각을 골법적인 태도 없이 그대로 작품으로 옮기고자 하는 것도 사실주의와 다를 바 없다. 작가 자신과 작품은 엄연히 별개의 존재인데도 이를 하나로 동일시하기 때문이다.

작가가 자신의 생각을 작품에 담으려는 그 자체가 틀렸다는 것은 아니다. 문제는, 사람들이 보는 것은 어디까지나 작가가 아니고 작품이라는 데 있다. 사람들이 작가의 목소리를 작품을 통해서 듣는다고 하지만, 사람들이 듣는 것은 사실은 작품의 목소리이다. 작품이 스스로 목소리를 내는 것이지, 작가의 목소리를 작품이 그대로 반복하는 것은 아니다. 좋은 작품일수록 작품은 스스로 말한다. 만약 작품이 작가의 목소리를 똑같이 반복한다면 이는 존재형으로, 사실주의 그림과 다를 바가 없는 닫힌 구조가 되고 만다.

반대로 열린 구조란, 작품이 스스로 소리를 내는 것이다. 그러려면 스피커 역할을 하는 것이 작품에 반드시 있어야 한다. 그 스피커가 정교할수록 다양한 소리를 낸다. 작품에서 이 스피커 역할을 하는 것이 바로 골법 구조이다. 그래서 "난 살아 있소!"라고 자신을 알리는

외침이 바로 기운생동인 것이다.

한 화가가 대나무를 정말로 똑같이, 정성껏 그렸다고 하자. 하지만 그의 마음 한구석에 대나무로서 부족함을 느낀다면, 그 부족하다는 느낌은 어디서 오는 것일까? 반대로, 밤에 우연히 화의畫意가 일어 그린 대나무가 너무나 좋았는데 한낮에 다시 보니 전혀 대나무와 닮지 않았다면, 밤에 보던 그 대나무의 살아 있는 느낌은 어디서 왔을까?(『동양의 마음과 그림』)

앞의 경우, 비록 대나무의 모습은 잘 그렸지만 그래도 부족함을 느낀다면 이는 골법 즉 경향화가 이루어지지 않은 것이다. 뒤의 경우, 좀 부족한 듯해도 생기가 돈다는 것은 골법화가 잘 되었다는 뜻이다. 골법화가 잘 이루어지고 안 이루어지는 것은 그림이 사실적이냐 아니냐하고는 실질적으로 별 상관이 없다. 중요한 것은 그림에서 사물이 가질 수 있는 자율적 공간을 얼마나 잘 허용하고 있느냐 아니냐에 달렸다.

밤에 좋았던 대나무 그림이 낮에 보니 전혀 대나무와 닮지 않았다는 것은 바로 대나무 그림이 그만큼 골법적으로 잘 함축되었다는 뜻이다. 즉, 자율적 공간이 많이 생겼다는 말이다. 여기서 자율적 공간이란 여백과도 비슷한 의미로, 스스로 존재하고 숨 쉬며, 설명이 모자라도 변화를 통해서 설명을 해 주는 그런 정신적 공간을 가리킨다. 그림의 대나무가 실제 대나무와 별로 닮지 않았다는 것은 그림이 경향성을 뜻하는 미완의 형태를 하고 있기 때문이며, 그럼에도

살아 있는 느낌을 주는 것은 골법에 의한 기운생동이 잘 발생한 것이다. 즉, 자율적 공간이 바깥과 의사소통을 잘하고 있다는 뜻이다.

닮지 않은 대나무를 살아 있는 대나무로 느껴지게 만든 것은 바로 미완의 자율적 공간이 경향성을 갖고 우리의 심성과 소통하면서 대나무의 느낌에 상상의 날개를 잘 달아 주기 때문이다. 이는 결국 작품의 마지막 완성을 형식적인 붓, 시각에 의존하는 것보다 오히려 유연한 상상력, 곧 마음에 맡기도록 하는 것이 훨씬 더 완전하다는 얘기가 된다. 이처럼 미완의 구조로써 완성된 구조의 느낌을 넘어서게 하는 공간적인 메커니즘이 바로 골법이다.

그렇다면 상상력의 날개를 위한 자율적 공간은 그림 어디에 있는가?

붓과 터치 사이, 생각과 행동 사이, 보는 것과 보이는 것의 사이, 우연과 의식 사이 등, 누차 말한 A와 B의 관계항에 따라서 크고 작은 '틈'들이 그림 속에는 무수하게 있다. 이러한 틈들은 눈으로 보기에는 뭔가 부족한 듯하지만 사실은 더 이상 채울 수 없는 자율적 공간으로서, 사람들의 정신적 욕구를 충족시켜 주는 창고 역할을 한다.

이른바 대가들의 작품에는 이 같은 자율 공간이 많다. 자율 공간은 기운생동의 원인으로 작품이 살아 있게 하는데, 그들은 어떻게 하면 공간이 죽지 않고 숨을 쉬게 할 수 있는지 그 비밀을 잘 알고 있는 듯하다. 그런 의미에서 대가란 예술적 지식이 해박한 사람도 아니고 그저 그림을 잘 그리는 사람도 아니다. 누구보다도 자율 공간의 비밀

을 잘 아는 사람이다.

닫혀 있는 공간에 골법이 이렇게 빗장을 풀고 생기를 불어 넣을 수 있는 것은 바로, 공간의 체질을 고정화된 존재형에서 변화가 심한 경향적 체질로 바꿔 주기 때문이다. 그리고 경향성에 의해서 조화의 마지막 문을 여는 것이 살아 있음을 뜻하는 기운생동이다.

── 골법은 스타일이 아니다

동양화에 조예가 깊다는 사람들도 골법의 원리와 '동양적'이라는 말 사이에 뚜렷한 구별을 두지 않는 경우가 흔하다. 아직도 골법의 생리를 끝까지 다 보지 못한 탓이다. 특히 골법이라고 했을 때 그 의미를 대부분 용필用筆 즉 활달한 선의 의미로 이해들 하는데, 기운생동이 애초에 골법용필에서 나온 만큼 이러한 이해도 물론 전적으로 틀린 것은 아니다. 하지만 골법과 용필 가운데 어디에 더 무게를 두느냐에 따라서 골법용필의 의미는 180도로 달라진다.

조형 원리로 본다면, 용필을 용필답게 해 주는 것이 골법 구조이다. 그래서 골법이 선에 존재할 수 있지만, 분명한 것은 선과 골법 가운데서 골법이 우선이지, 선이 곧 골법은 아니라는 얘기다. 골법이 없는 선의 움직임을 현대미술이나 동양화에서 흔하게 접할 수 있는 것도 선과 골법이 엄연히 별개이기 때문이다.

사실 선과 골법은 성격상 궁합이 잘 맞아서 전통적으로 늘 함께 존재해 왔다. 그래서 활달한 붓 터치나 유연한 선을 보면 동양적인 느낌이 난다는 것도 일리가 있다. 하지만 이는 전통적인 동양화에만 부합되는 관점일 뿐, 선의 의미만 갖고서는 요즘 현대미술에 나타나는 다양한 골법 양식을 다 볼 수 없다. 다시 말해, 선맛이 골법이 될 수는 있지만 골법이 다 선맛은 아니라는 얘기이다. 골법을 언급할 때 골법을 선과 분리해서 양식이 아닌 기운생동의 원리로 보는 안목이 꼭 필요한 것은 이 때문이다.

사이 톰블리와 마크 로스코

한편, 화면이 텅 비어 있거나 주변에 여백이 많으면 역시 사색적이다, 동양적이다 하고들 말한다. 예를 들어서 톰블리 Cy Twombly, 1928- 의 작품 그림 21 을 보고 동양적이라고 하는 것은 넉넉한 공간성을 이르는 것이다.

그런데 그것이 과연 적절한 지적인가는 의문이다. 무심하게 죽죽 그은 선들과 여유로운 공간에서 동양적인 분위기가 느껴진다는 말에는 일면 공감이 가는 부분도 없지는 않다. 하지만 이는 골법을 그저 넓은 빈 공간에서 오는 사색적인 분위기로만 보고 있다는 점이 문제이다. 엄밀하게 말하면 이것은 동양미학을 하나의 원리로 이해하기보다는 그냥 이미지나 느낌으로 본 것이다.

톰블리의 그림에는 골법을 뜻하는 경향성이 분명히 들어 있다. 다양한 종류의 선과 색깔이 서로 어우러지면서 공간의 함축에서 발생

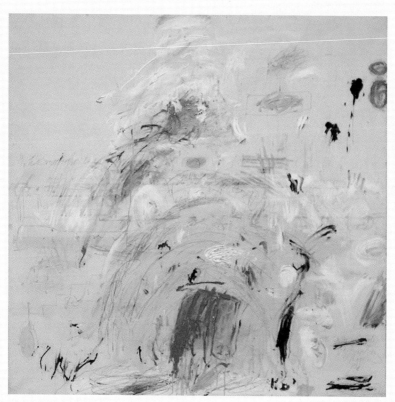
21 Cy Twombly, *School of Athens* (1961), oil on canvas

하는 기운생동이 강하게 느껴진다. 그러나 그 기운생동은 그냥 공간이 넓다는 것 때문에 생긴 게 아니다. 공간이 넓게 비어 있는 것과 골법에 의해서 함축된 것은 분명한 차이가 있다. 공간의 함축으로 생긴 여백은 오히려 밖으로 확장되면서 뭔가 자꾸 채우고 싶은 상상력을 발동시키지만, 반대로 그냥 넓게 비어만 있는 공간은 너무 크고 부담스러워 잘라 내고 싶은 마음이 든다. 그런 의미에서 톰블리의 넉넉한 공간은 그저 빈 공간이 아니라 함축된 여백으로 보는 게 옳다.

톰블리의 작품에서 빈 공간을 모두 잘라 내고 그려진 부분만 남겨 놓은 것을 한번 머릿속에 그려 보면 여백과 빈 공간의 차이가 어떤 것인지 쉽게 이해할 수 있다. 여백이 잘려 나간 뒤 남는 색과 선들은 앞서 가졌던 생기나 활력을 모두 잃어버리고, 남은 그림은 아무것도 아닌 평범한 추상화가 되고 만다. 함축 없이 그냥 넓기만 한 공간은 오히려 잘라 내고 없는 편이 훨씬 꽉 차 보이고 탄탄해지는 느낌을 갖게 할 것이다.

조형적으로 보면 여백은 처음부터 공간이 골법으로 함축되면서 생긴 것이지, 흔히 생각하듯 여유로운 공간이나 적당히 남겨 둔 빈자리가 아니다. 따라서 얼핏 똑같은 여백이고 넉넉한 느낌이 든다 하더라도, 골법에 의해 형성된 공간이 아니면 함부로 동양적이라고 해서는 안 된다. 기운생동이 없는 용필과 여백을 골법이라고 할 수도 없거니와, 기운생동이 없는 정신성은 더더욱 동양적이라고 말할 수 없다.

마크 로스코의 작품에서도 마찬가지다. 로스코의 작품에 은은하

게 감도는 심오한 분위기를 두고 동양적이라고 말하는 사람이 많다. 그러나 정확히 말하면 동양적이라기보다는 '종교적'이라는 게 더 적절한 표현이 아닐까 한다. 널따란 색상들이 큰 화면에서 층층을 이루며 화폭 속으로 스며드는 분위기는 시작과 끝을 알 수 없게 하는 뭔가 영적인 울림, 종교적 색채를 화면 전체에서 저절로 느끼게 만든다.

로스코 작품의 큰 특징 하나는, 상대성을 지닌 골법적 공간 구조가 다른 작가들에 비해서 찾기 쉽지 않다는 점이다. 왜냐하면 A, B의 골법 관계가 밖으로 잘 드러나지 않게, 아주 은밀하게 색상들 속에 숨겨져 있기 때문이다. 심플하면서도 다양한, 추상적인 여러 종류의 색상이 이루어 내는 공간 연출은 경향성에 의한 기운생동의 원리를 한치의 빈틈도 없게 완벽하게 보여 준다.

또, 로스코의 작품이 흔한 추상화가 될 수도 있었지만 그 한계를 넘어설 수 있었던 것은 비로 화면의 크기 탓이다. 그의 작품 앞에 서면 마치 로마의 거대한 성당 벽화를 마주하는 인상이 드는 것은 바로 크기가 주는 압도적인 느낌을 기운생동이 잘 받쳐 주기 때문이다. 그의 회화에 담긴 신비한 느낌, 종교적인 색깔은 작가의 의도라기보다는 순수하게 조형적으로 생성된 것이라 할 수 있다. 그런 면에서 로스코의 작품은 이미지와는 상관없이 조형적인 면에서 동양적이라고 말해도 틀리지 않다.

이렇게 골법의 원리적 측면을 누누이 강조하는 까닭은, 그동안 서

양미술사에 나오는 '동양적'이라는 것들이 대부분 서양의 전통적 지향을 고수하는 가운데 분위기만 얼핏 동양적인 데 불과한 경우가 많기 때문이다. 이런 것들은 조형적으로 보면 동양미학과 별로 관계가 없다. 작가도 해설자도 서양인이다 보니 동양적인 취향이 살짝만 스며 있어도 쉽게 동양적이라고 부르는 것일 뿐이다. 물론 이것을 굳이 동양적이 아니라고 부정할 필요도 없다. 반드시 골법만이 아니라 이미지가 동양적이면 동양적 느낌이라고 할 수도 있기 때문이다. 그러나 분명한 것은, '동양적'이라 할 때는 이미지가 그렇다는 건지 작품의 조형 논리가 그렇다는 건지 확실히 구분해서 쓰고 구분해서 이해해야 한다는 점이다. 동양사상을 원리로 보지 않고 한갓 양식, 스타일로 바라보는 경우가 있어 이 같은 혼란이 따른다.

─── 유행은 더 이상 첨단이 아니다

다민족이 모여 사는 뉴욕에서 가장 흔하게 보는 현상 하나가, 작가가 동양인이기만 하면 작품의 내용에 상관없이 무조건 동양적이라고 하고 보는 일이다. 이는 서양 사람들이 문화와 개인을 막연하게 한데 묶어 이해하는 데서 비롯된 현상이다.

뉴욕에 사는 한인 예술가들이 자주 쓰는 표현 중에 '비빔밥'이 있다. 그냥 자기 나름대로 동·서양의 요소들을 적당히 섞어서 작품을

하는 것을 가리키는 말인데, 세계적 아티스트 백남준이 한국인 후배들에게 즐겨 권했던 방법이기도 하다. 어떻게 보면 매우 현실적인 대안이라 할 수 있지만, 사실은 무엇이 동양이고 서양인지를 알아야 서로 섞을 수 있다.

우리 같은 이민 1세들에겐 아이덴티티 identity, 즉 정체성이 항시 껄끄러운 이슈이다. 그러나 뉴욕같이 세계 온갖 인종과 민족들이 모여 사는 곳에서 자기 문화의 고유성을 주장한다는 것은 현실성 없는 얘기가 될 수 있다. 정체성은 때로 자신의 존재를 알리는 강력한 수단이 되기도 하지만, 반대로 사회적인 차별을 자초하는 원인이기도 하다.

특히 유럽이나 미국인과 생김새가 다른 남미나 아시아, 아프리카 등에서 온 이민 1세 작가들에게 정체성 문제는 언제나 뜨거운 감자이다. 지나치게 그것을 의식하면 외면 당하기 쉽고, 그렇다고 정체성 의식이 너무 없으면 뿌리 없는 삶이 되기 때문에, 작가들은 어느 선까지 뿌리를 지키며 의존해야 할지 늘 고민한다.

뉴욕에 사는 사람을 가리키는 '뉴요커 New Yorker'라는 말에는 이런 함축도 들어 있다. '뉴요커'에는 개인마다 문화적 배경이 다를 수 있다는 것을 모두가 인정하고 수용한다는 개방적 뉘앙스가 담겨 있다. 흔히 뉴욕을 용광로 melting pot 에 비유하는 것도 다른 문화와 인종, 민족, 다른 이해관계가 다 뒤섞여 있으면서도 그 다름이 갈등하는 것이 아니라 어우러져 하나로 돌아가기 때문이다.

그 이면에, 다양한 문화가 이렇게 뒤섞여 있을수록 문화와 인종·

민족을 한 덩어리로 보는 집단적 관점도 따라다닌다. 예를 들면 아랍인은 무조건 아랍 문화와 동일시하고 인도인은 인도 문화의 틀을 갖고 평가하고 보는 식이다. 개인을 그의 의사와 별 상관 없이 도매금으로 취급한다고나 할까?

이처럼 개인을 집단의 일부로만 보다 보면 간혹 원치 않는 편견과 오해가 생기는 경우가 있다. 9·11 테러 이후 아랍인들에게 쏟아지고 있는 주변의 따가운 시선이 좋은 예다. 실제로 아랍인들의 단체나 종교 모임에 관계 기관들의 부당한 감시가 있었다는 뉴스도 있었다. 이렇듯 알게 모르게 불이익을 감수하며 사는 것이 또한 뉴욕 내 소수민족들의 현실이다.

예술가들이 자신의 문화를 창작의 기반으로 하는 것은 바로 자기 삶을 말하는 수단이기도 하다. 사람마다 문화가 달라도 예술로써 쉽게 서로 커뮤니케이션이 가능한 것도 예술에 담긴 삶의 진실성이 문화적 장벽을 허물 수 있기 때문이다. 그래서 예술의 형식이 무엇이 되든 간에 궁극적으로 작가는 자신의 삶, 즉 문화적 배경을 늘 되씹게 된다.

뉴욕은 세계 최고의 상업, 예술 도시답게 겉으로는 예술가들에게 천국 같은 면들이 아주 많다. 특히 호기심 많은 젊은이들에게는 눈을 자극하는 세련되고 첨단적인 요소들이 눈앞에 널려 있다. 그래서 뉴욕에 처음 온 사람들은 너도 나도 쉽게 이 흐름에 잘 현혹되고 빠지고 싶어 한다.

그런데 이미 이렇게 겉으로 드러난 첨단은 사실은 더 이상 첨단이

아니다. 첨단으로서의 시효가 끝난, 그냥 누구나 좋아하는 대중적인 유행이다. 유행은 말 그대로 유행일 뿐, 유행을 따르는 것은 시류의 막차를 타는 것일 경우가 다반사다. 그래서 첨단이라고 여겼던 유행들이 속절없이 스러질 때, 거기에 동승한 사람들의 꿈 역시 어쩔 수 없이 무대 뒤로 퇴장할 수밖에 없는 냉정한 일들이 수없이 반복되는 곳이 뉴욕이다.

한국에서 내로라 하던 화가들, 특히 첨단 유행에 민감한 화가들이 뉴욕에 와서 얼마 못 버티는 이유도, 유행을 좇는 것이 팩트_{fact}를 중요시하는 이곳 화단의 풍토와 잘 맞지 않기 때문이다. 확실한 자기 언어 없이 이것저것 섞어서 물타기 하면서 적당히 시류에 편승하는 화가들은 고수들의 경쟁이 치열한 이곳에서 설 자리가 없다.

타국에서 갓 뉴욕에 온 화가들이 가장 경계해야 할 것은 바로, 남의 좋은 것을 자기 것으로 착각하는 일이다. 이는 대리만족을 주긴 하지만, 냉정하게 보면 유행이란 먼저 위치에 올라선 기득권자들이 자신의 가치와 몸집을 불리기 위해서 그 세_{勢}나 지지자를 끌어들이려는 아주 그럴싸한 유혹일 뿐이다. 유혹이란 게 근사한 모양으로 사람을 홀리는 것인데, 멋있는 것을 보면 누구나 마음이 끌리는 것이 당연하다. 예술에서 이러한 이끌림은 빛깔은 좋지만 먹으면 쉬이 배탈이 나는 진열장 안의 상한 음식물과도 같다.

경제 논리에 적용되는 '사과나무 밑의 시소 법칙'이 예술 세계에도 그대로 적용될 수 있을 법하다. 사과나무 밑의 시소 법칙이란, 처음

에 낮은 곳에 달린 사과를 따먹던 사람들이 누군가가 높은 시소에서 더 위쪽에 달린 사과를 혼자 여유 있게 따먹는 것을 보고 너도 나도 다 높은 곳으로 올라가면 시소는 곧 그 무게에 의해 아래로 내려오고, 반면에 낮았던 곳이 되레 높아지는 현상을 말한다. 만약 그 화가의 안목이 지금 한참 유행하는 것에 가 있다면, 머지않아 몰려드는 다른 사람들 때문에 그 안목의 가치가 떨어질 것은 시소처럼 자명한 이치다.

예술에 정답이 없듯, 뉴욕에서 생존하는 비결 역시 정답은 없다. 하지만 정답이 없다고 길조차 없는 것은 아니다. 문제는 예술을 너무 형식적인 눈으로 좇다 보면 당장은 좋고 세련되어 보일지 몰라도 독창성이 약하기 때문에 그만큼 수명이 짧다는 데 있다. 누구나 목욕하고 새 옷으로 갈아입으면 금방 사람이 달라 보이지만, 새 옷의 효과란 그리 오래가지 않는다. 사람들이 언젠가는 옷이 아닌 사람 그 자체를 보기 때문이다.

── 진짜 골법, 가짜 골법

얘기가 잠시 빗나갔다. 다시 논점으로 돌아가자.

이처럼 골법을 더 이상 선이나 여백과 같은 드러난 형태가 아닌 하나의 조형 원리, 즉 경향성이나 기운생동으로 이해하면, 그동안 보지 못했던 다양한 스타일의 기운생동을 현대미술에서도 두루 느낄

수 있다. 이는 골법이 경향성을 낳고 경향성이 다시 상상력을 유발하면서 기운생동을 유발하는 일종의 힘, 역학적인 시스템이기 때문이다. 예술양식이 무엇이든 그런 요건(원리)만 갖추면 골법은 어디에서도 생길 수 있다는 말이다.

브라이스 마든

동양의 서예에서 느껴지는 선의 묘미를 현대적인 모습으로 재해석한 브라이스 마든1938~ 의 작품그림 22은 골법을 서구식으로 현대화한 아주 좋은 예다. 마든의 작품에서 캔버스 위에 얼키설키 그려진 선들은 의식의 자율 상태에서 즉흥적으로 생긴 것이 아니라 치밀하게 계산된, 의도적으로 묘사된 느낌이 없지는 않다. 하지만 골법의 특징이라 할 수 있는 공간의 함축성과 A, B의 상대성 그리고 '얼핏 본 모습'까지 놀라울 만큼 두루 요건을 잘 갖추었다. 특히 붓글씨 서체가 주는 간결하고 긴장된 느낌이 그림으로 공간이 크게 확장된 상태에서도 그대로 잘 유지된다는 것은 그만큼 공간의 함축에서 오는 경향성의 의미를 깊게 인식한 결과로 보인다.

알베르토 자코메티

자코메티의 조각그림 23에서 느껴지는 독특한 양감量感 또한 전형적인 골법 형태로 간주된다. 인체를 뼈처럼 가늘게 만들어서 손맛이 울퉁불퉁 살아 있게 하는 느낌은 사실 인체를 위한 덩어리라기보다는

22 Brice Marden, *Cold Mountain 5* (1989/91), oil on linen

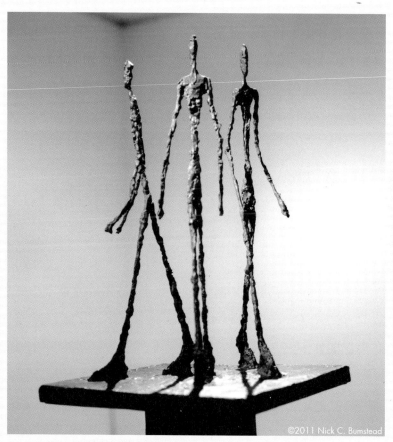

23 Alberto Giacometti, *Three Men Walking II* (1949), bronze

공간의 함축에서 생긴 하나의 골체로 느껴진다. 인체의 재현으로서 닮음은 부족해 보이지만 형태의 함축으로 인한 경향성 때문에 작품은 끊임없이 변신하면서 인간 신체의 복잡한 여러 모습들을 상상력 안으로 불러들인다. 결과적으로 이 상상력이 자코메티 조각에서 기운생동이 된다.

그렇다. 일일이 다 예를 들 수 없지만, 찾으면 이외에도 무수히 많다. 중요한 것은, 이제 골법이 동양화에만 있는 조형 원리가 결코 아니란 점이다. 이만하면 이제 논리적으로 설득력을 얻는 데도 큰 문제 없다고 본다. 현대미술로 오면서 회화뿐만 아니라 입체나 영상 등 장르에 상관없이 아주 다양한 형태로 골법 원리가 나타난다는 점은 충분히 주목할 가치가 있다.

반대로, 작품을 골법 원리로 보지 않았을 경우를 생각해 보자. 이때 보이는 동양적 특성은 대부분 동양적인 풍물이나 이미지이다. 사실 이는 동양사상이나 골법과는 별로 관련이 없다. 이렇게 이미지로서의 동양성은 이제까지 논의한 '서양 현대미술 속의 동양성'과 초점이 크게 다르다.

마크 토비 1890-1976 역시 미술사에서 동양사상의 영향을 많이 받은 추상표현주의 작가로 자주 언급된다. 그 이유는 그가 화면에 행한 무수한 붓질 때문이다. 하지만 그의 붓질을 골법이 담긴 용필로 보기는 어렵다. 마치 1970년대 한국의 물파 작가들이 주로 했던 것처럼 반복

적인 행위를 통해서 공간을 균일하게 빼곡히 채워 나가는 올오버 페인팅 all-over painting 의 전형이다.

수없이 반복되는 토비의 붓질에서는 반복을 통해 마음을 비워 나가는 소위 무념無念의 세계가 느껴진다. 사실 토비의 작품은 동양사상에서 영향을 받은 깃도 상당히 낳아 보이지만, 그보다는 거꾸로 그의 무념적 행위, 붓질이 동양의 물파 작가들에게 더 큰 영향을 끼친 것 아닌가 한다. 이것은 그가 작품의 기본 틀로서 추상표현주의의 방식을 그대로 고수하고 있기 때문이다. 이렇게 서양화에서 흔히 등장하는 동양적이란 표현은 실은, 서양적인 미술형식인데 분위기가 동양적인 것을 두고 하는 말이 대부분이다.

누가 동양사상에 영향을 많이 받고 안 받고를 밝히는 것은 이 글의 본래 관심사가 아니다. 그보다도, 얼핏 동양적인 느낌은 전혀 없는데도 생각이나 발상이 동양의 골법 사상과 얼마나 비슷하냐를 따지는 것이 주된 목적이다.

그렇게 보면 동양 화론, 즉 골법과 가장 근접한 작가로는 앞서 인상주의 화가들의 조형 의식의 연장 선상에 있는 세잔그림 14을 꼽을 수 있다.

세잔의 작품은 외형만 봐서는 동양화나 동양적 이미지와 전혀 상관이 없어 보인다. 하지만 그림의 논리는 그 누구의 것보다도 동양의 화론과 가깝다고 할 수 있다. 그는 (후기)인상주의 화가들 중에서도 좀 특이한 조형관을 지녔다. 대다수의 다른 작가들이 빛이 만들어 내는

감각적 영상, 즉 수시로 느낌이 변하는 자연현상에 많은 흥미를 보인 것과 달리, 그는 현상 이면에 존재하는 본질세계에 더 관심을 가졌다. 바로 이 점이 그를 동양 화론과 가장 근접한 작가로 꼽는 이유이다. 세잔이 생각한 조형 방식, 요컨대 자연에 있는 모든 형상을 몇 가지 기본적인 기하학적 입체로 환원해 보려고 한 것은 골법의 함축성과 논리가 너무나 닮았다.

세잔의 조형 논리를 더욱 적극적으로 발전시킨 경우가 피카소이다. 대상을 해체하듯 여러 각도로 나누어 보는 그의 입체주의 실험은 골법의 논리와 한층 더 가까워진 것이다. 특히 작품에서 그만의 독특한 색 배치나 선들의 살아 있는 느낌은 그가 공간을 여럿으로 쪼개서 서로 상대적인 긴장감을 유도하기 때문에 나오는 것이다. 이는 골법에서 공간 A, B의 상대적 관계와 유사한 구조로서, 완성체인 공간을 다시 미완의 구조, 즉 근본으로 되돌리는 의미가 강하다. 이렇게 피카소의 입체주의는 하나로 통일된 공간을 다시 해체해 미완의 구조(복수 시점)를 띠게 함으로써 결과적으로 공간을 열린 형태(경향성)로 바꿔 주는 것이다.

── 동양문화에 내재한 현대성

지금까지, 물론 전부는 아니지만, 서구 현대미술과 동양사상의 관

계를 살펴본 결과 잭슨 폴록이나 그 후의 미니멀리즘, 포스트모더니즘 등으로 오면서 거의가 골법 사상과 이론적으로 유사한 맥이 계속 이어져 왔음을 확인할 수 있었다.

한 가지 꼭 주목해야 할 것은, 흔히 말하는 동양적인 이미지는 이들 작품에서 전혀 찾아볼 수가 없었다는 사실이다. 이는 당연한 일이다. 왜냐하면 이것들은 현대라는 새로운 시대적인 요구에 의해서 서구에서 발생한, 나름대로 독자적인 한 흐름이기 때문이다. 물론 일부 작가들이 동양의 풍물을 직접 접하고 그 이미지나 분위기를 작품에 구현하기도 했지만, 굳이 그 스타일을 닮아 가려고 한 것은 아니다. 그럼에도 거기에 동양적인 특성이 많다는 것은, 작품을 이루는 근간인 조형 원리가 서로 공명했거나, 비슷한 인식의 범주에 도달했기 때문으로 해석된다.

서양은 지구상 다른 어떤 문화권보다도 빨리 산업화와 대량생산 체계를 이루었다. 그래서 물질사회의 풍요로움을 오랫동안 누려 왔다. 그 물질문화가 한계에 다다랐을 때, 무엇보다도 절실했던 것은 바로 서양의 물질문명으로 해소할 수 없는 정신적인 목마름이었을 것이다. 따라서 고도의 물질문화에 필적할 정신적 가치, 즉 정신성을 다시 찾아 나서게 된 것이 오늘날의 서구문화, 현대미술이다. 그러다 보니 일찍부터 정신적 가치를 최고의 덕목으로 여긴 동양식 사고와 자연스럽게 거리가 좁혀진 것 아닐까?

물질과 함께 정신까지 보는 것은 동양에서는 오래전부터 지금까

지 미술뿐만 아니라 사회 전반에 깔려 있는 가장 보편적인 사고이다. 자연을 정신적 근원으로 여기는 유가나 도가 사상이 그렇고, 불가는 한걸음 더 나아가 정신, 즉 마음을 우주의 중심에다 놓고 마음 하나로 세상을 다 이해하고자 했다. 이는 신神을 가운데 두고 인간과 신, 물질과 정신을 따로 구분한 서양 전통과 아주 다르다.

그런데 이 동양식 사고가 지금 서양에서 가장 현대적인 가치로 이해되고 있다! 그동안 현대화란 곧 서구화라 여겨 온 동양 입장에서 보면 시계가 거꾸로 돌아가는 느낌이 들 수도 있다. 과거의 유물 정도로 치부했던 조형 관점들이 지금 서구에서 최첨단으로 인식되고 있는 이 상황을 과연 동양에서 어떻게 받아들이고 이해할 것인가가 큰 과제요 숙제라고 하겠다.

늦은 감이 없진 않지만, 이제부터라도 아시아의 현대미술을 무조건 서양 현대미술의 눈으로 섣불리 해석하고 재단해서는 안 되겠다는 각성이 필요하다. 서구 현대예술에 내재한 동양식 가치는 곧 아시아 예술가 자신들의 예술 기원과도 직접 연계되겠기 때문이다.

동양 화론의 모던한 특성, 현대적 가치를 밝힘으로 해서 새롭게 찾을 수 있는 의미는 알고 보면 우리 사회 곳곳에 많이 있다. 이로써 그동안 한국미술이 안고 온 '서구미술이 곧 현대미술'이라는 등식의 짐도 벗을 수 있다. 한국의 현대미술이 스스로 보다 자유롭고 독자적인 위상을 가질 수 있다는 뜻이다.

한국에 서양미술이 직접 유입된 지 근 한 세기가 지났다. 이제는

저 땅의 전통과 융합하는 분위기도 어느 정도 무르익었다 하겠다. 그래서 기존의 서구미술과는 또 다른 새로운 형태의 현대미술이 한국에서 앞으로 출현할 가능성도 크다. 애초에 현대성, 모더니티 Modernity 의 속성 자체가 동양의 전통적인 정신문화와 궁합이 잘 맞아떨어지기 때문이다.

어쩌면 바로 이 현대성과 동양문화의 찰떡궁합이 앞으로 한국에서, 중국에서, 크게는 아시아에서 새로운 미술의 탄생을 기대해도 좋은 가장 뜨거운 요인이 아닐까? 그런데 이렇게 동양사상과 서양미술 사이에 명백하게 상통하는 점이 왜 지금까지 사회적으로, 특히 미술계에서 한 번도 중요하게 거론되지 않았는지 참으로 궁금하다.

문제는 지금부터다. 동양예술이 계속 전통에만 머물고 있는 것도 아니고, 현대미술의 정신을 무조건 서구의 것이라 할 수도 없음을 알게 된 마당에, 이를 어떻게 보고 받아들일 것이냐가 앞으로의 과제다.

그동안 동양미술의 장래를 어둡다고만 보는 경향이 지배적이었다. 하지만 알고보면 지금이야말로 종래 없던 독자적이고 새로운 예술을 꿈꿀 수 있는 최적의 환경이 아닐까?

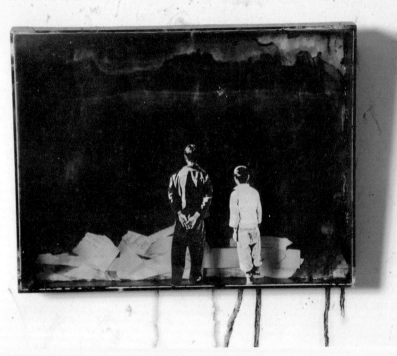

Yeong Gill Kim, *Untitled* (1992), mixed media on paper, 24×30cm

10

미술사의 '잃어버린 조각'을 찾아서

필묵 : 구상과 추상의 공존

"동양화는 왜 다양한 장르가 없는가?"

맨 앞에 소개한, 필자를 당황하게 한 미국인의 이 질문으로 되돌아올 때가 됐다.

이 질문은 다문화multi-culture에 대한 의식이 있는 사람이면 누구나 해봄직하고 꼭 짚어 봐야 할 중요한 이슈이다. 내게 질문한 미국인 미술평론가에게서 서구미술의 우월주의가 느껴지기도 했지만, 그렇다고 무턱대고 반박만 할 입장도 아니었다. 무엇보다도 세계 예술의 최첨단이라는 뉴욕의 들뜬 분위기 안에서 동양화를 말해 봐야 한갓 고대사 같은 얘기만 될 것 같았다. 무엇보다 나 역시 동양화의 진면목을 잘 알지도 못했다.

그 질문을 받은 이후 국제사회에서 아시아의 위상은 엄청나게 달라졌다. 한국을 비롯한 중국과 인도의 경제적인 비약이 실로 눈부시다. 예술적으로도 동양이 뭔가 변하고 새로워지고 있다는 것을 이제 뉴요커들도 느낀다.

그사이 시간이 좀 많이 흘렀지만, 동양화에 다양한 장르가 없는 이유에 대해 이제는 뚜렷이 대답을 할 수 있을 것 같다. 이를 파악하기 위해서는 우선 동양과 서양 미술의 기본적인 차이부터 파악하는 일이 중요하다.

동양화는 전통적으로 종이와 먹을 주된 매체로 사용해 왔다. 다시 말해서 먹을 물에 갈아서 안료로 쓰는 관계로 바탕이 수성水性이다. 이는 흡수성이 강한 부드러운 한지에 붓과 먹을 사용하여 먹이 종이에 잘 쓰며드는 효과를 이용한다. 그래서 한번 실수를 하면 수정이 거의 불가능하다. 그런 까닭에 동양화는 '최초부터 최후의 일을 한다'는 말이 있다.

반면에 서양화는 종이 대신 두꺼운 캔버스에 유성 물감(오일컬러)을 사용한다. 오일컬러는 시간을 두고 얼마든지 반복과 덧칠이 가능한 특성이 있다. 따라서 색상과 덩어리로 묘사 위주의 사실적 그림이 발달할 수밖에 없다. 색과 덩어리는 변화보다는 조화와 안정을 추구하는 성격이 강하다는 점을 앞서 골법론에서 언급했다. 그래서 유화는 전체 공간이 하나로 통일을 이루는 사실적 그림과 궁합이 잘 맞는다.

사용된 매체가 동양화는 수성이고 서양화는 유성이라는는 대조적 성격은 훗날 두 미술사의 변천에 큰 영향을 끼치는 원인으로 작용했다.

초기 동양화의 특징은 역시 필묵筆墨, 붓과 먹이다. 특히 동양화 붓

은 모질이 부드럽고 끝이 가늘고 길다. 한꺼번에 많은 물기를 머금을 수 있어서 글씨나 선 긋기에 아주 용이하다. 동양화 붓은 또 글씨(서예) 붓과 구분 없이 한 붓을 쓴다. 동양화가 주로 선과 먹으로 이루어진 것이나 그림에 항상 화제話題로 글씨가 따라다니는 것은 이와 같이 필묵이 주가 되는 매체 특성과 관련이 많다.

물론 동양화법 중에도 몰골법沒骨法이라 하여 윤곽선을 그리지 않고 선염渲染으로 면面적인 효과를 내는 화법이 있지만, 이 역시 물과 먹이 섞이면서 톤이 변해 가는 농담 효과를 쓰는 것이기 때문에 선의 의미로 봐도 무방하다.

앞서 골법론에서, 원래 선과 점은 스스로 부피나 몸체를 갖고 있지 않아서 항상 운동 상태라고 했다. 그래서 안정감보다 변화를 추구하는 성향이 강하다. 또한 사물의 의미를 결정하기보다는 지시하는 성격을 가진다.

동양화에서 먹의 검정은 색이라기보다는 무無에 가까운 의미이다. 무는 속성상 존재를 표현하는 것이 아니고 존재의 가능성 즉 경향성만을 내보인다. 그러므로 먹은 존재하지 않는 것을 담고 있음으로써 다음에 새롭게 생겨날 것을 준비하는 발생적 의미를 지니는데, 바로 이 발생적 의미가 미완의 형태로 공간의 변화를 예고하는 경향성이고 기운생동이고 정신성이 된다.

동양화에서 미술양식이 다양하지 않은 것은 이렇게 선과 먹이 갖고 있는 경향성과 관련이 많다. 선과 먹의 정신적 성향, 그리고 골법

의 경향성이 공간에서 이미 추상성을 유발하면서, 외형상 사실적이라고 할 수 있는 산수화에서조차 추상의 욕구를 미리 다 해소하는 역할을 한 것이다.

이렇게 한 화면에 구상과 추상이 공존하는 구조는 서로가 상대성을 갖고 구상적인 화면에 추상적인 영감을 불어넣는 촉매 역할을 하게 만든다. 나아가서 그 상대성에 의해서 발생한 추상성이 그림에서 보이는 것 이면의 세계, 즉 정신성을 일깨우는 기운생동으로 나타나기도 한다. 여기서 기운생동은 개념적 성격도 되고 추상적 성향이 되기도 한다. 동양화는 이렇게 시대 변화에 따른 다양한 양식적 욕구를 별 갈등 없이 오랫동안 잘 해소해 왔다.

동양화에 다양한 양식이 생기지 않은 것은 결국, 이렇게 공간 스스로가 골법을 통해서 변신하면서 그 다양함을 공급해 왔기에 굳이 다른 양식이나 변화의 필요성을 느끼지 못했기 때문이라고 볼 수 있다. 아울러, 추상과 구상의 상반된 두 성격이 한 화면에 공존하며 공조共調하는 것은 근대까지의 서구미술에서는 찾아볼 수 없었던 아주 모던한 성격으로, 동양화에만 있는 특이한 조형 양식이다.

── 닫힌 공간에서 열린 공간으로

반면에 서양의 미술 전통인 사실주의(넓은 의미)는 처음부터 묘사

위주의 폐쇄된 공간을 기본 구조로 하고 있다. 이는 공간적으로 보면 존재형이다. 사실적 그림이 존재성이 강하다는 것은 공간의 구조가 하나로 통일 내지는 완결되었기 때문이다. '보는 것'과 '보이는 것'이 서로 차이가 없는 닮은꼴이다. 그래서 공간적으로 자율성이 없고, 작가의 의도와 재현하는 대상이 동일한 거울의 이미지를 갖는다. 사실적 그림에서 골법에서 보이는 개방성, 즉 공간이 스스로 변화하는 느낌을 찾아보기 힘든 것도 그런 연유 때문이다. 그래서 새로운 욕구가 생길 경우는 기존의 틀에 없던 다른 개념과 형식을 만들 수밖에 없다.

사실적 그림이 존재형이 되는 이유는 앞서 말한, 유화가 갖고 있는 재료 특성에서 찾을 수 있다. 동양화에서 골법이 경향성으로써 추상적, 정신적인 욕구를 해소하는 반면, 서양의 사실적 그림에서는 그런 욕구를 해소할 공간 자체가 없다는 것이다. 아무리 묘사를 잘하고 표현이 뛰어나도 한 가지 느낌만으로 다양한 인간의 심리를 다 해결할 수는 없는 법이다. 사실적 그림에서 골법과 같은 경향성을 찾아볼 수 있게 된 것은 20세기 초 인상주의 미술부터라고 말할 수 있다. 인상주의 화가들이 사실적 회화가 고수해 온 환영이나 일방적인 재현을 거부하고 자연 속에 숨어 있는 새로운 공간 법칙들을 모색하기 시작하면서, 조형 해석에 커다란 변화가 온다.

인상주의 미술은 보는 사람의 관점에 따라서 공간 해석이 수시로 달라지는 유동적이고 주관적인 태도를 취한다. 그 주관적 입장은 결국 자연이라는 한 객관적 대상에서 한 발짝 이탈을 뜻하는, 바로 골

법적으로 보면 공간을 완결체가 아닌 진행형, 변화의 존재로 인식한 것과 같다고 볼 수 있다. 이는 수묵화가 먹빛 하나로 세상의 모든 색깔을 대신하고, 경향성을 위해 공간을 근본으로, 함축된 존재로 이해하는 것과 유사하다.

이렇게 공간을 근본으로 돌아가도록 함축하거나 주관적으로 보려는 경향적 해석은 고흐나 마티스 같은 후기인상주의에 오면 더욱 뚜렷하게 나타난다. 역설적이게도 바로 이 지점에서 서양 현대미술이 시작된다. 즉, 동양미학의 특징인 골법적 구조가 서구미술에 나타나기 시작한 것이 오늘날 현대미술의 시초가 된다는 것이다.

정리하면, 서양의 현대미술은 자신들의 전통적 미술관에서 한걸음 벗어나 오히려 동양적인 조형관으로 발걸음을 옮기면서 시작되었다고 볼 수 있다.

인상주의 미술을 서구 현대미술의 시작으로 본다는 것은, 서양미술사에서 골법적인 성향이 등장한 것 자체를 현대미술의 태동으로 보자는 말이다. 그렇게 보면 그 후에 연이어 생긴 입체주의나 다다이즘, 미니멀리즘 등 현대미술의 다양한 변화 역시 골법적인 성향과 자연스럽게 맥락을 같이하게 된다. 그리고 가장 최근의 포스트모더니즘 역시 동양적인 특성을 지닌다는 것도 발생사적 궤적으로 볼 때 자연스럽다.

사실 서구 현대의 이 같은 변화가 비단 미술에만 나타난 것이 아니고, 철학이나 다른 사회과학 분야도 알게 모르게 비슷한 길을 가고

있었던 것으로 판단된다. 근대 초입에 데카르트가 제기한 인간 자아에 대한 인식론적 회의나, 그 후 칸트가 『순수이성 비판』 등을 통해서 세계를 주관과 객관으로 분리한 것도 따지고 보면 마음의 본질을 찾아 자아를 파고드는 불교의 유심론과 유사성이 참 많다. 프로이트의 무의식 세계 역시 그동안 모르고 살았던 인간의 본능이나 비이성적 요소까지 다 현실로 인정한 결과이다. 서구 현대 인식론의 자아 탐구 경향이나 무의식, 반反이성적 관점 들은 동양사상 특히 도가나 불가에서도 가장 핵심적인 사상이다. 그래서 현대 들어 이루어진 서양사상의 전반적인 진행 방향은 점차적으로 동양과 가까워지는 방향이었다는 역설적인 결론이 나온다. 이러한 일련의 사상적 흐름에 견주어 볼 때, 현대 서양미술의 변천은 사실상 동양적인 것으로 향하는 발걸음이었다 해도 무리는 아니다.

현대예술의 신新동양주의

서구 현대미술에 생긴 이런 동양적인 성향들은 동양에서 건너간 사상에서 비롯된 점도 있겠지만, 그보다도 서구 내부에서 사회 변혁과 궤를 같이하며 필연적으로 이루어진 변화라는 측면이 훨씬 더 크다. 다시 말해, 서양의 새로운 경향들은 동양의 과거 원리를 단순히 답습하거나 반복하고 있는 것이 아니라 자신들의 새로운 대안으로 추구해

온 길이며, 따라서 외형은 비슷할지라도 시대적 사회적 맥락에서는 동양과 많은 차이가 있다고 하겠다. 그런 의미에서 이를 서구에서 발생한 '신新동양주의New Asianism'라고 명명할 수도 있겠다.

존 케이지

현대음악의 대부라고 하는 존 케이지1912-1992의 경우를 살펴보자. 그는 동시대 다른 예술가들과 이념적 노선을 같이하여, 그때까지 서양음악이 전통적으로 해 온 화성(하모니)이나 선율(멜로디) 중심의 음악을 버리고 질료로서의 소리(사운드) 자체가 중심이 되는 전혀 다른 신음악New Music을 만들었다. 그가 당시에 유행하던 무의식 세계나 다다이즘의 영향을 많이 받았다고도 하나, 어쨌든 그의 신음악은 소리 자체가 중심이 되는 동양음악과 유사한 점이 참 많다.

케이지의 작품 중 유명한 〈4분 33초〉는 피아니스트가 무대에 올라가 4분 33초 동안 아무것도 연주하지 않는다. 연주가 없으니 당연히 음악이 없다고 할 수 있겠다. 하지만 그가 들려주고자 한 것은 '음악'이 아니라 바로 '소리'였다. 의식적으로 귀를 기울여야만 들을 수 있는 관객들의 기침 소리나 잡음 들이 '연주되는 음악'을 대신하도록 한 것이다.

동양과 서양은 전통적으로 음악을 만드는 방식에서부터 큰 차이가 있다. 서양음악은 아름다운 멜로디와 다양한 화성을 만들어 내서

사람들로 하여금 가만히 앉아서 일방적으로, 수동적으로 음악을 듣게 만든다. 그래서 특별히 웅장하고 커다란 공연장이 필요했고, 동일한 음악을 언제라도 반복해서 들을 수 있도록 악보가 잘 발달했다. 뿐만 아니라 음악 자체도 음들이 빈틈없이 짜여 있어서 기술적으로 완성도가 높은 것이 특징이다. 반면에 동양음악은 다양한 소리를 비빔밥처럼 섞어서 추상적인 음tone보다는 소리sound 하나하나의 울림이나 음색을 더 즐기는 스타일이다. 질긴 소리, 긴 소리, 탁한 소리, 된소리, 연한 소리, 굴리는 소리 등, 듣는 사람의 귀에 음악의 다양한 정서를 소리 자체를 통해 들려준다. 그래서 음구조로서 완성도를 추구하기보다는 소리 자체를 삶의 일부로 느끼게 하며, 사람들은 각기 자기 식대로 흥에 빠져들거나 심지어 직접 판에 끼어들 수도 있는 미완성적인 형태를 보인다.

현대음악이나 재즈가 점점 미리 정해진 멜로디를 포기하고 미완성의 소리, 음식으로 치면 요리하기 전의 식재료 자체에 집착하는 경향도, 소리가 단순히 귀를 즐겁게 해 주는 것보다는 인간의 오감을 열게 하고 의식을 깨어나게 만드는 동양식 사유가 가미된 것이 아닌가 한다. 백남준이 갑작스레 관중을 무대로 끌어들이면서 악보에도 없는 즉흥적인 연주를 시킨 것이나, 현대미술이 점차 영상이나 소리, 음향을 동원하는 것도 같은 맥락이다. 즉, 예술이 단지 눈과 귀를 즐겁게 하는 기능에 머무르지 않고, 잠재된 의식을 일깨움으로써 그동안 보지 못하던 정신적 세계를 더 깊게 통찰하고자 하는 의도로 해석

할 수 있다. 작가들이 의도했든 안 했든 간에 이는 예술을 통해 고도의 정신성을 얻고자 한 동양적 예술관과 결과적으로 맥을 같이한다.

동양에서 현대미술은 서양의 미술을 받아들이면서 시작되었다는 것은 누구나 잘 알고 동의하는 바다. 하지만 서양 현대미술이 발생적으로 바로 동양적인 특징에서 비롯되었다고 한다면, 마찬가지로 동양에서도 또 다른 양상의 현대미술이 생길 수도 있지 않을까, 그 가능성이 기대된다.

─── 뿌리를 되돌아봐야 할 한국 현대미술

한국 미술계의 해묵은 상식을 하나 꼽으면, 현대미술은 서구미술이고 새로운 흐름도 늘 그쪽에서 온다는 생각이다. 이러한 사고의 근저에는, 아시아만 그런 것이 아니지만, 한국 사회 전반에 걸쳐서 아주 빠르게 일어난 서구식 가치로의 전환이 있다. 서양식이 됐든 뭐가 됐든 우선 한번 번듯하게 잘살아 보자는 시대적 욕구가 워낙 강했기 때문이다.

그 대가로 우리의 고유한 생활 습관, 전통문화로부터의 급속한 탈피가 일어났다. 그에 따른 후유증도 만만치 않다. 신·구 세대 간 의식 차이가 심화되고 서로 소통이 단절되는 등, 격변의 대가를 백 년 지난 지금까지도 톡톡히 치르고 있다. 경제적 풍요의 대가로 겪는 문

화적 상실감도 커질 수밖에 없다. 글쎄, 물질적인 혜택이 그 상실을 상쇄하고도 남으려나?

그나마 이제는 그런 것은 고민거리도 되지 않는 것처럼 보인다. 하루가 다른 통신 수단의 발달로 온 세상이 한울타리 이웃처럼 좁아지는데 전통과 현대, 동양과 서양을 편 가르듯 하는 이분법은 시대의 흐름에 역행하는 것일 수 있다.

하지만 창의력과 상상력의 공간인 문화와 예술에서는 사정이 좀 다르다. 문화예술 간에는 서로 다를수록, 가능한 한 멀리 떨어질수록 좋다. 그게 좁아진 세상을 더 넓게 살 수 있는 비결이기도 하다. 나아가 문화는 어떤 특정 정서를 가진 한 공동체의 사람들이 집단으로 공유한다는 점에서 일종의 '정신적 영토'라 할 수 있다. 그러기에 낡았다고 함부로 포기할 대상이 아니라 오히려 더욱 더 가꾸고 개척해 나가야 할 미지의 땅이다.

천 년을 넘게 내려온 동양예술이 어느 날 서구미술에 밀려서 낡은 유물로 외면 당하고, 장구한 동양화의 역사가 갑자기 단절될 위기에 빠진 것은 염려스러운 일이다. 이는 '뿌리문화'의 중요성이 갈수록 커지는 현대사회에서 스스로 문화 주권을 포기하는 것이나 마찬가지이기 때문이다. 지금까지 살펴보았듯 진작부터 현대적 가치와 변용 가능성을 담고 있는 동양문화와 전통을, 이렇게 일방적으로 단절시켜야 할 마땅한 이유는 찾을 수 없다. 단절은커녕, '온고지신溫故知新'이라는 옛말대로 오히려 계승하고 발전시킬 이유가 훨씬 더 많다.

한때 우리 모두 동양사상이나 전통이 현 시대에 맞지 않는다는 생각을 갖고 있었던 것이 사실이다. 하지만 동양 화론의 영역이나마 이렇게 다시 되새기고 보니, 우리 어릴 적 학교에서 배운 것과는 참 반대라는 생각이 든다. 동양문화는 정적靜的이고 서양문화는 동적動的이라는 막연한 그 말들이 그동안 얼마나 큰 오해를 쌓게 했던가?

겉보기에 동양문화가 서구문화에 비해 고요하고 정적이라는 것은 어느 정도 수긍이 간다. 그러나 그 속까지 들여다보면 상황이 전혀 다른 게 보인다. 마치 달리는 기차에 몸을 싣고 있는 것이라 할까? 기차 안에 있는 사람끼리는 서로 정지해 있는 것처럼 보이지만, 실제로 그들은 기차와 같은 속도로 달리고 있다. 즉, 더 큰 계系에서 바라보면 동양사상은 물론이고 세상 모두가 빠르게 변하고 움직인다는 것이다. 동양 화론은 그러한 움직임과 변화의 시각으로 사물을 보고 해석하는 것까지 가능하게 하는 매우 역동적인 예술이론이다.

──── 다시 쓰는 미술사

이제 긴 논의를 마무리해야 할 시점에 왔다. 이제까지 혹시라도 미흡했거나 반대로 너무 나간 일은 없었는지, 간략하게 되짚어 보자.

우선, 현대미술의 중요한 특징들을 동양 화론의 원리로 너무 환원시켜 설명하지는 않았나 하는 반성을 해 본다.

미술이 단지 조형적인 특징만 가지고 접근할 것이 아님은 틀림없다. 오히려 여러 가지 복잡한 시대정신과 문화가 함께 호흡하는 가운데 이루어지는 종합적 결정체가 미술이다. 그럼에도 거의 조형 논리만으로 미술을 다룬 것은, 다른 인문학적 논의들은 필자보다 더 전문가인 이들에 의해 이미 충분히 이루어진 것으로 보고, 그 가운데 특별히 취약하다고 느껴 온 동양 화론의 현대적 가치를 조명하는 데 짐짓 치중한 것이라면 변명이 될까?

또 하나는, 동양과 서양 예술의 관계를 너무 동에서 서로 일방향으로 치우치게 설정한 것은 아닌가 하는 반성이다. 이를테면 동양화에서 이미 오래전부터 하고 있던 것을 서양미술이 이제야 터득해 따라한다는 식의 동양 우위론의 인상을 주지는 않았을까 하는 것이다.

서양 현대미술의 위세가 너무나 압도적인 현실을 마주하고 상대적으로 동양 화론에 힘을 많이 실어 준 것은 전술적으로 어쩔 수 없었다는 변명을 해 본다. 분명한 것은, 서양이 그동안 못하고 있었다는 평가는 결코 아니라는 점이다. 그저 조형 본능에 의해 동양적인 것을 스스로 깨치게 된 시점이 최근이고, 이런 것조차 결국은 더 새로운 것을 추구하는 창작의 필연적인 한 과정으로 여기자는 것이다. 다시 말해, 동양이 과거에 이미 본 것을 서양이 이제야 보고 단순 반복하는 것이 아니라, 서양이 새로운 진보로서 자신들의 과거 한계를 스스로 극복해 나가는 한 과정이라는 것이다. 서양의 직선적 시간관으로 보면 진도가 늦은 것으로 보일지 몰라도, 이는 거쳐 온 과정이 서

로 달랐을 뿐 조형이라는 궁극의 목적의식은 마찬가지다.

그런 맥락에서 포스트모더니즘이라고 하는 것도 서양 근대문명의 한계에 대한 자각 가운데서 나타난 하나의 반작용 또는 자기 반성이라 보았다. 포스트모더니즘에 담긴 '알고 보면 동양적인' 특성 역시 그러한 반성 과정에서 자연스럽게 생겨난 새로운 대안이고, 넓게는 거시적인 문화 교류의 한 흐름으로 이해하자는 것이다. 따라서 결과로서 조형 논리가 비슷하다 할지라도 포스트모더니즘의 시대적, 사회적 맥락은 동양화와 크게 다르다는 것을 부인하지 않는다.

새로운 과제도 생겼다. 동양사상의 이른바 '미래적 가치'에 대해, 더 전문적인 각도에서 더 많은 논의가 필요하다는 느낌이 그것이다. 즉, 동양의 전통 화론이 서양의 새로운 미술 현상을 통해서 존재를 재발견하고 가치를 복권하는 데 그쳐서는 안 되겠다는 말이다. '오래된 미래'로서 전통이, 예술계와 사회 전반이 갈구하는 '미래 지향적 조형관'으로 업그레이드되어 더 지속적으로 발전하고 인정받는 일이 재발견보다도 훨씬 더 중요하다.

때로 논리보다 우선하는 '작가적 감각' 또는 작가적 입장이라는 게 있다. 서두에서 밝혔듯 이 글에선 그게 전체 맥락을 잡아 주고 이야기에 힘을 실어 주는 윤활유 역할을 내내 해 왔다. 작가적 입장이란 무엇인가? 쉽게 말해 내면에 도사리고 있다가 퍼뜩 생겨나는 영감 같은 것이다. 작업을 하다 보면 꼬리에 꼬리를 물고, 심지어는 전후 맥락 없이 마구 고개를 치켜드는 의문들, 그에 대한 나름의 조형적 답안,

다시 잇따르는 물음들… 이런 것들이다. 이것들은 알게 모르게 작가의 의식을 지배하며, 생각의 논리를 세우고 그것을 눈에 보이는 조형으로 풀어 가게 하는 데 깊은 영향을 끼친다.

이 글의 화두인 '동양 전통 화론과 서구 현대미술의 관계'도 결국은, 작가적 입장(물론 필자의)에서 바라보아 '작품은 조형적으로 어떻게 이루어지고 어떻게 해석되는가?'라는, 창작의 가장 일차적인 동인動因의 정체를 밝혀 내기 위해 붙들고 벌인 한판 씨름이라 할 수 있다. 그러니까 이 글은 작품의 창조와 탄생의 '과정'에 대한 한 작가의 접근이다. 화가가 무엇을 생각하고 어떻게 이해하고 해석하는지, 작품 구상과 조형 방법 등, 직접 작품을 창작하는 입장이 아니면 쉽사리 말하기 힘든 구석이 있는 것들이 있다.

'동양 화론의 현대적 특성과 서구미술의 관계'가 겉에 드러난 주제라면, 그 안에 흐르는 정신, 그러니까 작가적 입장은 '작품은 어떻게 탄생하는가?'이다. 이 감춰진 과정, '작가적 입장'을 잘 풀어내는 일이야말로 드러난 주제보다 훨씬 더 중요한 과제이다. 이를 풀어내는 과정에서 화가인 나 자신의 조형 의식 또한 함께 발가벗겨져 맨살을 드러내는 것이 불가피하므로, 화가에게 이는 일종의 고해告解와도 같다.

작가들끼리 흔히 하는 말 중에, "작가는 이론은 몰라도 돼"라는 말이 있다. 이는 "작가는 이론도 다 알아야 돼"라는 말만큼이나 틀린 말이다. 작가는 조형의 실제를 주도하는 당사자인 만큼, 이론적 논의에

서 열외로 남을 수만은 없다. 논리적으로 잡힐 듯한 실체가 보인다면 그게 무엇인지 가능한 한 밝혀야지, 창의와 상상을 방패 삼아 언제까지나 비논리적 세계에만 머무를 수는 없다는 얘기다.

얼마 전 한 식사 자리에서의 일이다. 얄미울 정도로 한국 미술계를 꿰고 있는 프랑스인 컬렉터가 한 말이 아직도 귀에 쟁쟁하다.

"17, 18세기에 그려진 한국 문인화가들의 출중한 작품들이 어떻게 지금 한창 활동하는 젊은이들의 그림 값보다 더 싸죠?"

공교롭게도 이는 필자가 몇 년 전 한국에 들른 길에 미술 경매장에서 보고 느낀 바 그대로였다. 오늘날 한국의 전통예술과 현대미술의 부조리한 관계 구조를 적확하게 집어 낸 말이다. 어쩌겠는가! 아무리 빼어난 문화유산이라도 현실적으로 대중적인 인지도가 약하고 찾는 이가 드물다면 도리 없다. 이 역시 문화의 단절에서 오는 하나의 사회적 기현상임을 부정할 수 없다.

그러나 사실 그것은 겉으로 드러난 일면만 두고 하는 얘기고, 찬찬히 그 속까지 들어가 보면 상황은 전혀 다르다. 아시아에서, 특히 한국에서 '완전한 문화 단절'은 결코 일어나지 않았다. 앞에서 누누이 말했지만, 우리의 전통이 그동안 서구라는 먼 길을 좀 돌아서 온 것뿐이다. 당면한 과제는, 20세기 말 이후 서구미술에서 '컨템퍼러리Contemporary'라는 최첨단의 모양새 안에 자신을 감추고 크게 번성하고 있는 이 동양적인 요소들을 어떻게 다시 보고 이해할 것인가이다.

서구식 현대화라는 사회구조적인 혁신의 바람을 타고 아시아에

현대미술이 빠르게 확산된 지 오래다. 이 과정에서 고유문화와 충돌이 없을 수 없는 한편, 변화를 위한 또 다른 기회가 되기도 하니 이는 양날의 칼과도 같다 하겠다. 그러나 하나를 얻으면 다른 하나를 잃는 '제로섬'이 더 이상 아니고, 하나에 하나가 더해지거나 곱해지는 '윈윈'으로 나아갈 가능성이 엿보인다. 지금까지 현대화의 실질적인 흐름은 서양이 주도해 왔다 하더라도, 최소한 그 원천은 동양 즉 우리의 고유문화 안에 엄연히 있기 때문이다. 이 두 요소가 서로 긍정적으로 작용하기만 한다면 장차 어떤 일이 일어날지, 상상만 해도 가슴이 뛴다. 어쩌면 그동안 우리가 경험하지 못한 또 다른 새로운 현대예술이 탄생할지도 모른다는 기대를 조심스럽게 해 본다.

Yeong Gill Kim, *#16* (2006), oil on canvas, 40×51cm

11

미술과 창의적 삶

예술가의 삶은 시작부터 양지와 음지가 함께 있다. 음지에서 보면 '그만한 공부와 노력을 딴 데다 했으면 저 고생은 안 할 텐데' 싶고, 또 양지에서 보면 그래도 "저 좋아서 하는 짓인데, 행복한 삶 아니냐"고 남들은 부러워한다. 그래서 삶이 고달파도 어디다 대놓고 하소연도 못 하고 그냥 '드림 컴 트루Dream come true'라는 슬로건을 혼자 마음에 되새기며 마냥 때를 기다리는 인생이 예술가다.

── 골법으로 돈 벌기

예술가의 삶이 돈으로 보상 받을 수 있다면 얼마나 멋지고 값진 것인지, 고된 굶주림을 당해 보지 않고서는 차마 실감하기 힘들다. 나 역시 미국에 와서 처음 작품을 팔았을 때 그 날아갈 것 같던 기분을 아직도 잊을 수 없다.

한 일간지에서 발표한 한 해 직업별 평균소득을 우연히 접한 적이 있다. 문학, 음악을 비롯한 예술인들의 연평균소득이 일반인들의

거의 절반에도 이르지 않는다는 통계를 보며 남의 일 같지 않았다.

그렇다면 미술을 비롯한 예술적 사고는 돈하고 영 관계가 없는 것일까?

살아 있음을 뜻하는 골법의 원리를 세상살이나 먹고사는 데 적용하면 어떨까? 왜냐하면 살아 있는 작품이나 살맛 나는 세상은 결국 경향성이나 기운생동의 성격과 비슷하기 때문이다. 창의를 기반으로 하는 예술의 원리를 살짝 방향만 바꾸면 곧바로 기업인들이 말하는 자기 계발이나 생산성으로 이어질 수 있지 않을까?

어느 선배 화가에게 이런 생각을 말했더니, "미술의 아름다울 '미美' 자가 '양羊이 크다[大]'인 게 바로 그런 까닭"이라고 했다. 흥미로운 지적이다. 양은 옛날부터 풍요와 먹을거리를 상징했다. 오늘날이라고 미술과 부富 사이에 무슨 관계를 짓지 못할 까닭이 없다.

한 유대인 부동산업자는 "예술을 알면 돈이 보인다"라고 했다. 유대인들은 옛날부터 뉴욕 일원에 빈 공장이나 창고를 많이 갖고 있었다. 굴뚝산업이 쇠퇴하면서 버려진 지 오래돼 우범지대로 변해 가던 곳들이다. 언젠가부터 그곳에 예술가들이 하나 둘 작업실 터를 잡기 시작하더니, 불과 몇 년 만에 동네가 확 바뀌었다. 돈은 없지만 창의성이 뛰어난 작가들이 기발한 아이디어로 동네 분위기를 삽시간에 바꿔 버린 것이다. 장사에는 동물적인 감각을 가진 유대인들이 결코 그런 기회를 놓치지 않은 것은 물론이다.

그렇게 이스트빌리지나 소호SoHo가 되살아났고, 첼시Chelsea 또한 새

롭게 들어선 화랑들로 부동산 가격이 단숨에 하늘 높은 줄 모르고 치솟았다. 요즘은 브루클린Brooklyn으로 아티스트들이 이동 중인데, 그중에서도 내가 사는 윌리엄스버그Williamsburg가 젊은 아티스트들의 메카로 부상하고 있다.

그런데 문제는, 정작 돈을 버는 쪽은 이들 예술가들이 아니라는 점이다. 돈을 버는 건 그곳에 땅이나 건물을 가진 사람이나 화랑 주인, 아니면 사업체를 운영하는 비즈니스맨들이다. 재주는 곰이 부리고 돈은 엉뚱한 사람이 챙겨 간다고나 할까. 이것은 예술가나 예술적 사고에 의한 부의 창출이 아니다.

그렇게 보면, 미술의 원리 즉 조형 이론을 돈벌이에 적용한 예는 지금까지 별로 없었던 것 같다. 글쎄, 내가 몰라서 그렇지 어딘가에 많이 있으려나? 아무튼 만약 그렇게만 할 수 있다면, 그것은 곧 예술의 본질인 창의성 덕분일 것이다. 무엇이 창의성인가는 이제까지 말한, 골법이 갖는 경향성과 관련지어 볼 수 있다.

경향성이 무엇인지 다시 간단히 정리하면, '스스로 변화를 유발하는 어떤 힘'이다. 골법에서 보듯이 사물에 생기가 일어나게 하는 원리나 살아가면서 돈이 생기게 하는 방법은 그 원리만 놓고 보면 서로 충분히 통하는 사이라고 할 수 있다. 호환 가능한 시스템이다.

세상을 골법적으로 본다는 것은 기호학이나 포스트모더니즘의 시각으로 세상을 보는 것과 별반 다르지 않다. 그림에서 작용하는 여러 가지 조형 논리가 결국은 작품이라는 구체적인 결과물로 우리 눈앞

에 나타나는 것을 보면, 다른 어떤 분야보다 미술의 골법론이 훨씬 더 실천 가능한 현실적 방법론의 씨앗이 될 수 있음직하다.

미국 생활도 어느 정도 익숙해질 무렵, 미술의 원리를 적용해 장편 영화 시나리오를 한 편 쓴 적이 있다. 그전에 따로 영화를 공부한 적도 없고, 글 쓰는 것 역시 한국에서 대학원 졸업 때 논문 써 본 것이 전부였다. 하지만 그림 그리는 일과 영화 만드는 일이 내 눈에는 크게 다르게 보이지 않았다.

우선 그림과 영화를 앞에 놓고 상대적인 비교를 했다. 그리고 일단 서로 다른 점만 골라서 집중적으로 보완하는 방법을 써 봤다. 어차피 그림도 영화도 모두 시각예술이고, 공간상에서 뭔가 이야기를 전개하거나 볼거리를 만들어야 한다는 점이 매우 비슷했기 때문이다.

영화를 사실적으로 갈 것인가, 추상적으로 갈 것인가, 아니면 포스트모더니즘의 방법을 쓸 것인가 하는 고민도 그림에서와 하나도 다를 바 없었다. 관객들에게 작품이 어떻게 보일 것인가 하는 반응까지 고려해야 하는 점에서, 그림과 영화는 적어도 70퍼센트 이상은 서로 비슷한 조형 어법을 가지고 있는 것 같았다. 물론 당시엔 골법의 의미를 몰랐기 때문에 골법적으로 영화를 만들 생각은 하지 못했다.

한 가지, 그림과 영화의 큰 차이는 시간이다. 웬만한 그림은 길어야 5분에서 10분 정도만 사람의 시선을 잡아 두면 되는데, 장편영화는 기본 한 시간 이상 관심을 붙들어 매야 한다. 영화를 상영하는 꽉 막힌 실내에서 한두 시간은 매우 부담이 되는 시간이다. 다양한 볼거

리를 내놓지 않으면 사람들은 금방 싫증을 낼 수밖에 없다. 영화는 그 시간 동안 최소한 지루하지 않도록 이리저리 시선을 잘 끌고 다녀야 절반은 성공하는 셈이다.

시나리오 쓰기에서 가장 힘들었던 것은 역시 대사였다. 글쓰는 일에 익숙하지 않던 내게 상황에 맞는 생생한 대사를 만들어 내는 일은 결코 쉬운 일이 아니었다. 이를 해결하기 위해 거의 일 년은 노트를 끼고 다니면서 사람들이 무심코 내뱉는 말들을 현장에서 몰래 받아 적었다.

다음은 그렇게 모아진 대사를 어떤 식으로 편집해 스토리로 만드는가가 또 관건이었다. 같은 대사라도 장면이 다르면 느낌이 완전히 달라지기 때문이다. 이 역시 그림에서 색이나 다른 매체들을 동원해 상대적으로 적절히 공간을 배치하거나 구성해 나가는 것하고 많이 닮았다.

영화에 관한 전문 지식도 없이 그렇게 그림 그리는 식으로 엮어 만든 시나리오로 공모전(1996 제1회 우리영화 시나리오 공모, 조선일보·삼성영상사업단)에서 당선까지 됐으니 그 방법도 아주 틀린 것 같지는 않다.

시나리오 얘기를 한 것은, 세상의 많은 일들이 저마다 다양한 것 같아도 알고 보면 기본 원리는 비슷한 데도 있다는 것을 말하기 위해서다. 옛날 다빈치나 미켈란젤로 같은 대가들이 그림뿐만 아니라 건축, 철학, 과학까지 거의 전 분야에 걸쳐 자신들의 재능을 마음껏 펼칠 수 있었던 것은 그들이 세상을 비슷한 한 가지 원리로 이해했

기 때문 아닐까?

작가 앞에 놓인 텅 빈 화면은 보통사람들의 막 시작하는 그날 하루와도 같다. 텅 빈 캔버스를 어떻게 채울 것인가? 오늘은 또 일터에서 무슨 일이 일어날 것인가? 모두가 그 바탕의, 그 하루의 사건들이다.

골법이 어떻게 돈을 버는 원리가 될 수 있는지는 공간상에서 경향성이 하는 역할과 관련이 많다. 경향성은 공간을 움직이는 힘, 즉 기운생동을 의미하기 때문이다.

─── 존재형의 삶, 경향성의 삶

"자기 뜻대로 되는 것이 삶이라지만, 뜻대로만 안 되는 것 또한 삶이다"라고들 한다. 이 말을 골법 논리로 풀어 보자.

삶이 뜻대로 이루어지는 것은 모두가 바라는 바이겠지만, 이런 삶은 사실은 공간적으로는 존재형에 해당된다. 반면에, 뜻대로 안 되는 삶은 경향성이 된다. 왜 그럴까?

그림에서 존재형이란, 공간상 변화가 더 없게 이미 형태가 완료된 상태이다. 만약 삶이 뜻대로 다 된다고 하면, 그 삶은 이미 시작부터 완료된 것이나 다름이 없다. 예정된 삶은 쉽고 평탄할 수는 있지만, 변화가 별로 일어나지 않는다. 그래서 모험과 같은 다양한 체험을 기대하기 어렵다.

반대로 뜻대로 안 되는 것이 삶이라고 하면, 이것은 골법 상으로 경향성이며, 그만큼 변화가 많음을 뜻한다. 이런 삶은 의지가 약한 사람에게는 고달프게 느껴질 것이고, 반대로 의지가 강한 사람에게는 오히려 새롭게 도전하는 기회가 될 것이다. 인생에 모험과 실패가 따르고, 앞날을 예측할 수 없기에 매일매일 다양한 삶이 연결된다. 그래서 하루하루가 불안하기는 하지만 또 그만큼 변화도 많은 것이 경향적 삶이다.

　어떤 사람은 그냥 순탄해 보이는 존재형 같은 삶을 원하기도 하겠지만, 대부분의 사람은 아마 자신의 앞날을 잘 예측할 수 없다는 점에서 얼마간은 경향적 삶을 사는 것이 현실이고, 아예 자발적으로 그런 모험을 찾아 나서는 이들도 있다.

　그림으로 보면 존재형은 덩어리를 의미한다. 곧, 자신의 몸집을 갖고 있어서, 빈자리가 있으면 먼저 거기 터를 잡고 안정을 구하려는 성향이 강하다. 그래서 그림에 존재형 요소가 많아지면 요소의 부피가 늘면서 공간은 줄어들어 그림 전체는 답답해진다. 인생에 비교하면, 소유를 소통보다 중시하는 자기 중심적 삶에 견줄 수 있다.

　반면에 경향성은 스스로 자기 자리를 떠나서 변화를 주도하고 주변을 활성화시킨다. 그래서 그림에 경향성 요소가 많아지면 공간에 생기가 돌고, 그런 요소들은 수가 많아도 가진 부피가 없기 때문에 답답한 느낌을 주지 않는다. 사람이라면 타인과의 관계에서 소유보다 소통에 가치의 중심을 두는 유형에 해당한다.

옛말에, "서양 부자는 부에 철저하고, 동양 부자는 가난에 철저하다"고 했다. 동양의 부는 욕심이나 소유를 버림으로써 부자가 되는 역설적인 태도를 취한다는 말이다. 소유하려는 마음을 버림으로써 마음이 가난해질 여지를 원천적으로 막아 버리는 것이다.

이런 태도는 소유보다 소통을 더 우선시하는 것으로, 경향적 특성이다. 소통의 삶이란 애초에 몸체가 없으니 존재할 이유도 없고, 존재가 없으니 소유할 수도 없다. 그냥 필요에 따라 오고 가는 게 전부다. 이는 골법에서 말하는 자율적 공간이나 여백과 같은 성격이다.

경향성, 즉 소유보다 소통이나 관계를 더 중시한다는 것은 경제적인 면에서 보면 하루 장사가 아닌 사업의 기질에 해당한다. 사업이라는 것은 돈이 들어오면 다시 나가면서 이익을 남기는 순환 시스템이기 때문이다. 그러려면 당장 눈앞의 이익에 얽매이기보다 긴 안목으로 투자와 그에 맞는 여건 조성을 꾸준히 해야 하는데, 이런 사업에는 유연성 많은 경향적 태도가 더 유리하다. 경향성은 안주보다 변화와 변성을 지향하는 만큼, 개방적이라는 것이 큰 이점이다.

반면, 소유를 중시하는 존재형은 모든 면에서 안정이 최우선이다. 방대한 투자보다는 직장 생활이나 소규모 장사에 더 적합한 유형이라고 하겠다. 이런 유형은 가치의 중심이 자기 자신에게 있기 때문에, 확실치 않은 것에는 쉽게 마음의 문을 열지 않는다. 그래서 남과의 관계를 통해 이익을 얻기보다 스스로의 힘으로 문제를 해결하는 것을 더 선호한다. 과정보다 결과를 더 중시하며, 판단에는 옳고 그

름이 분명하게 나눠져 있다. 하나하나 정성을 쏟는 세심한 면도 있지만, 반면에 생각이 단순하고 변화에 대한 적응력이 부족하다는 지적을 받기도 한다.

이런 성향은 사실주의적 그림에서 공간 전체가 다 하나로 연결되어 있어서 하나가 잘못되면 전체가 다 잘못돼 버리는 것과 닮았다.

그런가 하면, 존재성도 경향성도 아닌 절충식으로 살아가는 사람들도 많다.

잘 알려진 이야기로, 투자로 크게 성공한 사업가 로버트 기요사키가 자신의 경험담을 쓴 『부자 아빠, 가난한 아빠』 이야기를 골법과 연관지어 보는 것도 흥미롭다.

『부자 아빠, 가난한 아빠』의 가난한 아빠는 골법적으로 보면 존재형에 해당한다. 여기서 가난하다는 것은 정말로 돈이 없는 게 아니라, 부자에 대한 상대적 비유이다. 가난한 아빠는 무언중에 자식도 자신의 삶처럼 살기를 바란다. 이는 무엇보다 안정을 바라기 때문이다. 그래서 자신이 지금껏 살아온 것처럼, 힘이 들더라도 자식을 좋은 대학에 보내려고 애를 쓴다. 그가 교육을 통해 바라는 것은 오직 좋은 대학을 졸업하고 좋은 직장을 구하고 안정된 생활을 이루는 것이다. 대부분의 부모가 바라는 이 안정된 삶은 알고 보면 사실은 가난한 삶으로 이어지는 길이라고 저자는 말한다.

반면에 부자 아빠는 골법적으로 경향적 특성에 해당한다. 부자 아

빠도 물론 효율적인 교육의 중요성을 잘 알기 때문에 자식을 대학까지 공부시킨다. 하지만 그가 교육을 통해 바라는 것은 자식이 세상을 보는 더 큰 안목을 갖게 하기 위해서이다. 그래서 자식들이 학교 공부 외에도 다양한 인간관계나 사회적 경험을 쌓기를 원한다. 무엇보다 돈 관리하는 법부터 철저하게 가르친다. 돈이 어떤 역할을 하는지, 또 투자의 중요성을 일찍 일깨워 주기 위해 작지만 주식 거래도 시켜 보고 자기 용돈은 자기가 벌게 한다.

그 자식들이 대학을 졸업하고 20년이 지난 지금, 두 자식의 삶은 크게 달라져 있다는 것이 책의 요지다.

─── 미술에서 배우는 도전과 창의

앞에서, 골법이 경향성을 갖기 위해서는 공간이 '100에서 100'이 아닌 60으로 먼저 함축되어야 한다고 했다. 그리고 함축된 60이 다시 원래 100으로 강한 회귀성을 갖고 돌아가려는 힘을 경향성이라고 했다. 경제적으로 풀이하면, 공간이 100에서 60으로 함축되었다는 말은 주어진 삶에 그대로 순종하는 것이 아니라 변화를 시도하는 것이다. 절약이나 저축, 자기 계발 같은 것들이다. 평상시를 100이라 할 때, 60으로 40만큼 허리띠를 졸라맨다면 당장은 삶이 고단하고 힘들어질 것이다. 하지만 줄어든 60은 그냥 줄어든 것이 아니라 억지로 휜

강철판이 스스로 다시 펴지려 하듯 다시 100으로 회귀하려는 본능을 가진, 강한 에너지를 함축한 '경향성의 60'이다.

　이러한 경향성은 경제적으로 절약과 저축을 의미할 수도 있고, 꾸준한 자기 계발로 후에 자신의 삶을 한 단계 변화나 업~up~시키는 힘이 될 수도 있다. 이렇게 작지만 먼저 변화의 힘을 키우는 것이 동양 화론에서 말하는 골법 정신이다.

　경향성이 변화의 속성을 가진 것처럼, 절약이나 자기 발전을 위한 투자 역시 일상적인 삶에서 벗어나 부자가 되기 위한 변화의 첫걸음이다. 물론 억세게 운이 좋아서이기도 하지만, 부동산 경기가 좋은 시절에 갑부가 된 도널드 트럼프가 좋은 예이다. 투자가 잘못되어 큰 손실을 볼 수도 있겠지만, 부자가 되기 위해서는 어느 정도의 손실은 학습비로 생각하고 겁을 내지 말아야 한다고 기요사키는 말한다.

　(아이러니하게도 연전에 기요사키의 회사 중 하나가 법원에 파산신청을 냈다. 채무를 면하기 위해 파산신청을 했다는 분석이 뒤따랐다. 사실 미국에서 파산은 흔한 일로, 과도한 채무를 면제 받고 새출발 하게 하기 위한 하나의 장치이고, 사업의 수단이고 법적 권리이다. 미국에서 크든 작든 비즈니스를 시작할 때는 안전장치로서 회사부터 설립하고 보는 까닭도 여기 있다. 회사가 잘못되더라도 파산선고에 의해 개인의 사유재산은 일정부분 보호 받을 수 있기 때문이다.)

　경향적 삶이란 이렇게 변화를 두려워하지 않고 스스로 뭔가를 개척하는 정신이 추구하는 열린 삶이다. 이 같은 경향적 삶이 『부자 아빠…』가 말하는 부자가 되는 길이다. 그림에 비유하면, 부자 아빠는

자식에게 부자가 되는 길을 골법의 원리로 가르친다고 할 수 있다.

반면, 가난한 아빠의 삶은 존재형이다. 그림 공간에 비유하면 '100에서 100으로' 그대로 옮겨가는 사실주의 구조를 하고 있다. 함축된 공간이 없고, 보는 것과 느끼는 것이 동일한 거울 같은 공간이다. 공간은 전체가 하나로 통일되어 있어서, 예상을 벗어나는 파격적인 변화는 거의 일어나지 않는다.

그래서 존재형의 삶은 예측 가능한 범위 내에서 이루어진다. 삶이 자신의 뜻대로 이루어진다고 생각하고, 수입과 지출이 균형을 이루며, 외형적으로는 일단 안정된 모습을 보인다. 변화가 있다면 필요와 충족 정도이다. 예를 들면 아이가 많아지면 더 큰 집으로 가고 싶고, 수입이 늘어나면 차부터 좋은 것으로 바꾸는 식의, 전후 관계가 분명한 그런 변화가 전부이다. 아마 대다수의 사람들이 이렇게 살아가고 있을 것이다.

그러나 빠듯한 살림에 처음부터 무리하게 새 차를 구입해 수년간 감가상각비나 까먹는 것과, 싼 중고차를 구입한 뒤 그 여윳돈을 불려서 나중에 새 차를 사는 것과, 20년 뒤의 금전적 차이는 그 차 값의 수십 배 이상의 큰 격차가 난다. 전자(당장의 필요 충족)를 택한 사람은 아마 20년 뒤에도 여전히 새 차 구입을 놓고 금전적인 고민을 하겠지만, 후자(장기적 투자)는 불어난 자기 수입으로 자동차 정도는 별로 문젯거리도 아니게 되어 있을 것이다. 투자의 귀재라는 워런 버핏이 투자 논리로 자기 재산에 비해 턱없이 작은 자동차 하나만 줄곧

타고 다녔다는 것은 부자 아빠의 절약과 투자 정신을 상징적으로 보여 주는 사례이다.

결국은 후자가 경제적으로 골법 정신에 투철하다고 할 수 있다. 골법론에서 보듯이, 최대의 에너지를 얻기 위해서 우선 자신을 한껏 움츠리는 경향적 마인드가 있기 때문이다. 함축성 풍부한 최소한의 표현으로 최대한의 에너지를 얻는 그림의 골법은, 최소한의 투자로 최대한의 이익을 만들어 내는 경제 마인드와 상통한다.

어려운 논리가 아닌데도 사람들이 이것을 잘 이행하지 못하는 까닭은 무엇보다, 긴 시간을 기다려야 하는 투자의 부담감과 실천력 부족 때문 아닐까? 절약과 투자 간의 회전 거리가 너무 멀고 길어서, 존재형 사람들은 그 사실을 잘 모르거나, 알더라도 당장은 개의치 않는 경우가 많다.

요즘의 현대미술은 그야말로 못 하고 안 하는 것이 없을 정도다. 모든 것이 예술의 매체나 재료가 될 가능성에 열려 있다. 다루는 주제에 어떠한 제약도 없음은 물론이고, 형식도 설치, 영상, 음악, 멀티미디어, 심지어 작가 자신의 몸을 이용하는 행위예술performance art까지, 무엇이든 다 미술이 될 수 있고 누구든지 다 작가가 될 수 있는 것이 현대미술의 세계다. 그런 의미에서 미대 실기실은 표현의 한계를 두지 않는, 그야말로 살아 있는 두뇌들의 놀이터이다. 누구나 와서 전공에 상관없이 자기 생각을 내놓고 끝장토론을 벌일 수 있는 곳이 바로 그곳이기 때문이다.

이렇게 보면, 미술 교육이야말로 다른 어떤 학과목보다도 우리의 삶과 직결된 과목 아닌가? 창의와 도전과 경향이 미술의 주된 덕목이니 말이다. 미술은 아름다움을 추구하는 예술적 목적뿐 아니라, 자기 계발과 창의성을 키운다는 기능 면에서도 교육적 가치가 있다.

나가며

발자국에게 길을 묻다

초발심시변정각 初發心時便正覺

여기서 나의 개인 얘기를 조금 털어놓아야겠다. 나의 개인사적인 행로가 곧 이 글을 쓰게 된 오랜 뿌리이기 때문이다.

아마 중학생 때였던 것 같다. "나는 생각한다, 고로 존재한다"라는, 데카르트가 했다는 이 말이 사회 교과서에 실린 것을 보고, '선생님들은 참 할일도 없다' 생각했다. 왜 이런 빤한 얘기를 교과서에 실을까? 살아 있으니까 당연히 생각하는 거지, 매일 하는 생각이 뭐가 중요하다고…. 가뜩이나 생각이 많아 골치인 내게 존재의 이유가 고작 생각이라니, 이해할 수가 없었다.

봄의 기운이 고즈넉이 느껴지는 그런 오후 시간이었다. 우윳빛 햇살이 교실 창문으로 소리 없이 밀려들고, 그 너머로 얌전하게 봉오리를 열고 있는 순백색 목련꽃은 쳐다만 봐도 마음이 뒤숭숭했다. 학교를 오가는 길가에 노랗게 줄지어 핀 개나리꽃은 그냥 꽃이 아니었다. 춘추복으로 단정하게 차려입은 단발머리 여학생 같았다. 아침에 본 게 개나리꽃인지 이름도 모르는 그 여학생인지, 하루 종일 칠판을 바

라보면서 나른한 공상에 빠져들었다.

철학이 어렵다고 들었는데, 이렇게 상념에 젖어 혼자 꿈꾸는 것도 철학이라면 "너 자신을 알라"라는 무슨 꾸지람 같은 소크라테스의 말도 강가에서 불어 오는 산들바람만큼이나 가볍고 상쾌하게 느껴졌다. 데카르트란 사람이 누군지는 몰라도, 나처럼 사춘기에 흠뻑 빠진 감상적인 사람이 분명한 듯했다.

아쉽지만 이제 그 모든 것들은 결코 돌아갈 수 없는 먼 나라의 추억이 되어 버렸다. 하지만 옛 추억을 되살리기 위해서 굳이 묵은 사진첩을 꺼낼 수고를 하지 않아도 된다. 모든 게 아직까지 너무나 생생하기 때문이다. 아마도 오랜 타국 생활이 고향의 기억을 더 질기게 붙들고 있지 않았나 싶다.

그동안 이것저것 주워들은 것도 많아졌다. 데카르트가 서양 근대 철학의 아버지라는 것도, 인식론의 선구자라는 것도, 그리고 "나는 생각한다, 고로 존재한다"의 진짜 의미도 조금은. 그런데 최근에 느낀 또 하나가 있다. '아, 그 말이 바로 『화엄경 華嚴經』의, "처음 마음을 낸 그때가 바로 깨달음"이라는 "초발심시변정각 初發心時便正覺"이구나!' 하는 생각이다.

현대미술이 동쪽으로 간 까닭

나의 고교 시절은 신라 천년의 숨결이 서려 있는 고도 경주慶州에서 보냈다. 굳이 미술이 아니라도 주변에 아름다운 것들이 너무나 많았다.

나 역시 다른 또래처럼 공부보다는 어울려 노는 게 우선이었다. 특히 지성과 감성이 칼날 같았던 이동호 선생님과의 인생 공부를 미술반원 모두가 책으로 쓴다면 몇 권 갖고도 모자랄 것이다.

방과 후면 모두들 약속이나 한 듯 반월성이나 계림鷄林 숲에 모여들어 폼 나게 풍경화를 그리면서 화가의 꿈을 키우던 기억이 아직도 생생하다. 그림도 그림이지만 무엇보다도 살아 숨 쉬는 대자연의 묘미가 어린 내 마음을 온통 사로잡았다. 시에서 읽은 글귀들이 눈앞에 현실로 다가왔다. 공기가 반짝인다는 사실도 그때 알았다. 미술 선생님 말씀대로 '멀리서라야 보이는' 산, 어지럽게 뒤엉켜 있는 숲가지, 오래된 정자, 그 사이로 흐르는 개울물, 이 모든 것들에는 저마다 이유가 있었고, 이것들이 나와 함께한다는 게 정말 행복했다. 봄 여름 가을 겨울, 사계절의 변화를 하나도 놓치지 않고 화폭에 담았다. 돌이켜 보면 아무것도 모르던 그때야말로 인생의 황금기였다.

그런데 대학에 들어와 서양화를 전공하면서부터는, 그전까지 직접 대하던 대자연 대신 서양의 그림들을, 그것도 질 나쁜 싸구려 도판으로 접한다는 것이 도무지 성에 차지 않았다. 명색이 서양화를 한

다는 사람이, 그것도 현대미술에 관심을 가지면서, 새로운 사조는 만날 해외에서만 들여오다니, 내 작업의 근본이 늘 의심스러웠다. 밀수입하듯 해외에서 온 몇몇 사람들의 눈과 귀를 통해서 어렵사리 주워들은 새로운 소식이라는 것도, 알고 보면 사실은 철 지난 과일처럼 한물 가 때깔을 잃은 정보이기 일쑤였다.

그래서 큰 꿈을 안고, 남들처럼 미국으로 유학을 왔다. 이왕 가는 거면 유럽 말고, 현대미술의 본고장이라는 뉴욕으로 오고 싶었다. 서양이 어떤 곳이기에 이런 미술을 하는지 몹시 궁금했다. 무엇보다도, 국제 무대의 중심에서 몸으로 직접 부딪쳐 보고 싶었다. 그렇게 1980년대 중반부터 지금까지 뉴욕에 살면서, 한동안은 내가 세계 미술의 중심부에 있다는 사실이 큰 자부심이 되었다.

이곳 현대미술관에서 직접 보는 원작들은 한국에서 보던 인쇄물하고는 느낌이 하늘과 땅 만큼이나 차이가 났다. 특히나 놀라운 것은 막 유행하던 포스트모더니즘의 대형 작업들이다. 생전 본 적 없는 어마어마한 크기에 그냥 첫눈에 숨이 탁 막힐 지경이었다. 찌르듯 눈을 자극하는 현란한 색깔이며 질감, 뜻밖에 나타나는 기묘한 형태들이 하나같이 너무나 생생하게 살아 있었다. 하도 신기해서 손으로 만져 보고도 믿을 수가 없었다. 감동을 넘어서 큰 충격으로 다가왔다. 뉴욕에 오기를 정말 잘했다 싶었다.

그러나 좋은 건 좋은 거고, 궁금한 건 아무튼 알아내야지 직성이 풀리는 성격이라, 포스트모더니즘 작품들이 왜 좋은지, 오자마자 그

원인을 파고들기 시작했다. 운도 따른 것 같다. 내가 다니던 학교, 프랫 인스티튜트Pratt Institute에는 요즘 한국에서 명성을 얻고 있는 이상남, 강익중, 전수천 그리고 고인이 된 박모(박이소) 등이 있었고, 이일, 고故 정창섭, 김차섭, 임충섭, 김정향, 최성호 같은 선배 화가들도 멀지 않은 곳에서 열심히 작업들을 하고 있었다. 이 외에 일찍 이민 온 한인 1.5세나 2세 작가들도 곳곳에서 자신들의 존재감을 드러내고 있었다. 얼마 뒤에는 한국에서 대학원 동창인 김수자, 조숙진도 뉴욕으로 왔다.

그들과 함께 의견도 나누고 작품 분석도 하면서, 나름대로 어렴풋이 그 이유를 알아내 갔다. 짧은 지식이었지만 당시 유행하던 포스트구조주의와 기호학, 심지어 물리학의 역학법칙까지 다 동원해 가며 이모저모 보면서, 포스트모더니즘은 무엇보다도 공간을 해석하는 방법이 그전과 판이하게 다르다는 것이 눈에 들어오기 시작했다. 쉽게 말해 공간 속에 또 다른 하나의 공간이 더 있는 것이었다. 이상한 건, 몇 개의 공간이 하나로 모여 있고 각 공간은 서로 서로 이질적인데도, 공간들끼리 이질적이고 생소할수록 작품은 오히려 더 살아 있고 생기가 나 보이는 것이었다.

'아, 이런 비밀이 있었구나…'

벅찬 감동이 일었다. '젠장, 한 10년만 더 빨리 왔더라면…' 하는 아쉬운 마음까지 들었다. 한국과 뉴욕의 현대미술 사이에는 10년 이상의 시간차가 느껴졌다. 늦은 감이 없지 않았지만 나도 포스트모더

니즘 판에 기꺼이 끼어들었다. 당시 내가 알던 대다수 한인 학생이나 작가들도 알게 모르게 포스트모던 경향의 작품을 하고 있는 듯했다. 나도 한동안 그런 식으로 작품을 하고 전시도 하면서, 나름대로 성과가 좋았다. 뉴욕 생활의 출발치고는 그런 대로 만족스러웠다.

그런데 포스트모더니즘의 공간 속에서 자꾸 불교의 선문답禪問答이나 화두話頭가 떠올랐다. 충돌과 파괴, 혼돈, 해체 같은 설익은 느낌들이 무질서하게 공간상에 오가면서 생생한 느낌만 있고 도무지 앞뒤가 없는 것이 불교의 선문답과 흡사했다. 말이 안 되는 모순투성이의 선문답이 오히려 포스트모더니즘의 혼란스러운 공간을 더 잘 이해하게 해 주었다.

어째서 포스트모더니즘 속에서 자꾸 선문답이 보이는 걸까? 최첨단이라는 뉴욕의 현대미술에서 동양사상이 느껴지는 것은 참 알다가도 모를 일이었다. 포스트모더니즘 이후에 미술은 또 어떻게 흘러갈까 하는 의문도 생겨났다.

그렇게 생각에 생각이 꼬리를 물더니, 어느 날부터 그만 길을 잃고 모든 것이 막혀 버렸다. 흔한 말로 아는 게 병이 된 것 같았다. 출근하듯 작업실에 매일 나가면서도 아무 작업도 못 하고 빈손으로 집에 돌아오는 나날이 계속되고, 그렇게 몇 년이 흘렀다. '이게 아닌데…'로 시작한 마음에 고민이, 아니 새로운 호기심이 자꾸만 더해졌다. 고민은 무조건 남보다 한 발 앞서 해야 한다는 고집도 한몫 했다.

그러는 사이 포스트모더니즘의 열기는 속절없이 식어 가고 있었

다. 고민의 양과 시간이 문제가 아니라, 고민의 질이 남과 달라야 한다는 것을 또 한 번 뼈저리게 실감해야 했다. 내가 하는 작업이 그들의 것과 그저 시간상 10년이라는 차이가 나는 것이 아니라, 문화적인 감수성부터 나는 서양인들과 많이 다르다는 것을 느꼈다.

이곳 사람들은 그림이 손쉽게 일상과 하나가 되는데, 내 머릿속에서는 자꾸 보고 배운 것, 지식들이 먼저 떠올랐다. 나는 항상 의식적으로 가다듬어야 하는 조형 감각들이, 이네들은 삶과 생활 속에서 자연스레 그냥 묻어 나오는 듯했다. 한마디로 이들은 자신의 문화와 직접 호흡하는데, 내게는 이국적인 생활만 있고 정작 호흡할 나의 무엇이 보이지 않았다.

그러면서 동양과 서양의 문화 전통을 비교하는 버릇이 생겼다. 동양에는 선禪뿐만 아니라 공자와 노자도 있고, 무엇보다도 수천 년을 이어 온 고유 예술인 동양화도 있었다. 대학에서 기초과목으로 동양화를 한 학기 배운 적이 있지만 솔직히 동양화에 관심을 둔 적은 없었다.

뉴욕에 살면서 우연히 메트로폴리탄 미술관에 갔다가, 중국 명나라 대가인 동기창董其昌, 1555-1636의 회고전을 보고 깜짝 놀랐다. 그림의 붓 터치 하나하나에서 먹의 농담에 이르기까지 갑자기 모든 것이 너무나 뚜렷하게 내 눈에 들어왔다. 난 동양화를 모른다, 아예 이해 못 한다고만 생각했는데, 그의 그림을 알아볼 수 있는 눈이 내게 생겨 있다는 것이 놀랍고도 신기했다.

붓으로 그린 동기창의 그림들에서는 포스트모던 작가들이 그동안 기를 쓰고 표현하려 했던 공간 해석들이 가냘픈(포스트모던의 격한 표현에 비해) 종이 위에 절묘하게 녹아나 있었다. 동기창의 그림 속에 포스트모더니즘의 생동감이 담긴 건지, 아니면 포스트모더니즘 속에 동기창의 논리가 담긴 건지, 둘의 상관관계를 딱히 설명할 수는 없었다. 하지만 그 둘은 눈에 보이는 외형은 전혀 달라도 정말 비슷한 체질인 것이 뚜렷이 감지되었다. 아마도 포스트모더니즘의 공간 해석에 대한 이해가 동양화에 눈을 뜨게 해 주었나 보다.

한번 그러고 나서부터는 추사나 겸재(정선)1676-1759의 작품은 물론이고 변관식1899-1976이나 이상범1897-1972 같은 한국 대가들의 작품에서 뒤샹의 변기(《샘》)에서 받았던 느낌이 그대로 살아서 눈에 들어오기 시작했다.

오랫동안 마음 한구석에, 고장 난 시계처럼 나를 불편하게 하는 의식이 하나 있었다. 당연히 하나가 되어야 할 예술 세계가 동양화와 서양화로 분명하게 나눠져 있는 것이었다. 미국에서 동양인으로 사는 나로서는 남의 옷을 입은 것처럼 늘 뭔가 편치 않았다. 동양화는 내가 태어나고 성장한 우리 문화에서 나온 예술 아닌가. 예술이 결국 한 길이라면, 서양화는 알고 동양화는 모른다든가 동양화는 아는데 서양화를 모른다는 것은 말이 안 되는데, 현실은 엄연히 그렇게 남남처럼 구분되어 있었다. 이른바 정체성 문제를 한국이 아니라 미국에서 느낀 것이다.

그런데 그 두 세계가 포스트모더니즘 안에서 하나로 보이는 신기한 일이 벌어졌다! 지금까지는 몸은 하나인데 머리는 두 개인 기형 같던 느낌에서 이제야 몸과 정신이 하나가 되는, 그러니까 정상을 되찾는 기분이었다.

나는 다시 뉴욕에 오기를 참 잘했다고 생각했다. 한국에 있었더라면 아마 아직까지도 동양화를 모르거나, 알아도 무시하고 살았을 것이다. 그 무렵 〈달마가 동쪽으로 간 까닭은?〉1989이라는 배용균 감독의 영화를 보고, 동양적인 무드에 무척 감동을 받았다. 묘하게도 그 동양적 감수성이 이곳 뉴욕에서는 낡기는커녕 오히려 더 신선하고 새롭다는 느낌이 들었다. 혹시 서양 현대미술은 달마처럼 훨씬 이전부터 동쪽으로 가고 있었던 것 아니었을까?

이렇게 포스트모더니즘의 시각으로 동기창의 그림이 읽히고, 나아가 서구 현대미술에서 동양화가 보인 데는 까닭이 있을 터였다. 레이더에 대상이 일단 잡힌 이상, 그 정체를 파악하는 일은 크게 어려운 일이 아니었다. 놀랍게도 그것은, 고대 중국의 화론인 '화육법' 중 '기운생동'과 '골법용필' 때문이었다. 포스트모더니즘의 공간에서 선문답이 느껴졌던 것도, 동기창의 산수화에서 포스트모더니즘의 활기찬 에너지가 보인 것도, 알고 보니 다 기운생동과 골법용필의 공간 구조와 관련 있었다.

포스트모더니즘은 공간 속에 또 하나의 공간이 있는 격이라 했다.

골법 역시 여러 개의 작은 공간들이 무수히 나눠져서 서로 절묘하게 긴장 관계를 띠고 있는 것이 미세하지만 눈에 들어왔다. 그 긴장 관계가 화면에서 서로 이질적일수록 서로를 자극하면서 오히려 그림에 생기가 더 돌았다. 포스트모더니즘에서 공간의 조화가 깨지면서 오히려 에너지가 더 분출되는 것과 흡사한 현상이었다. 예술엔 국경이 없다고들 하지만 동·서양 예술 간의 벽은 세상 다른 어떤 국경보다도 두텁고 단단하게 보였던 것이 사실이다. 그런데 이렇게 서로가 조형적으로 일치하고 있었다는 것은 그전에는 상상할 수도 없는 일이었다.

신기한 일은 그 후로도 계속되었다. 동·서양 구별 없이 대가들(특히 서구)의 그림에서, 옛날에는 보지 못한 골법 구조와 기운생동이 뚜렷이 감지되기 시작했다. 한마디로 눈이 열린 것이다. 예술적 깊이의 세계는 형식이나 스타일과는 상관없다는 것이 새삼 눈으로 확인되었다. 도달한 경지가 같으면 필경은 조형적으로 서로 만나게 되는 것이었다.

미국 와서 얼마 되지 않았을 때 일이다. 중국에서 온 한 대가가 당시 번창하던 소호의 화랑거리(지금은 화랑들이 대부분 맨해튼 중간에서 서쪽에 위치한 첼시 쪽으로 옮겼지만)를 둘러보고 있는 장면이 TV 로컬 뉴스에 잠시 나왔다. 그는 꽤나 유명한 갤러리에서 현대미술을 보면서, 도무지 이해가 가지 않는다는 표정으로 일관했다. 그래도 중국에서는 대가인데 이쪽 그림을 전혀 이해 못 하는 것도 그렇지만, 갤

러리 주인 역시 그 점을 당연시하는 듯, 그를 화가가 아니라 그냥 유명한 손님 정도로 대하고 있었다. 그것을 보며 같은 동양인 입장에서, 동·서양 간 미술의 벽은 저렇게 높구나 하는 것을 실감할 수 있었다. 그렇게 영원할 것 같던 장벽이, 사실은 이미 오래 전에 무너지고 있었던 것이다.

이러한 변화는 사실 서양인들의 안목에서 먼저 시작됐다. 사실주의 전통에 식상한 그들이 현대미술로 방향을 틀면서 동양사상을 만남과 동시에 독자적으로 동양과 유사한 발상을 해서 이뤄진 동·서양 간의 만남이다. 그 동양과 유사한 발상이 오늘날 서구 현대미술의 근간을 이루었고, 지금까지 세계 미술의 흐름을 주도하고 있다.

동양의 현대미술은 서양미술의 유입으로 생겨났고 지금껏 그 영향력 아래에서 자라고 있다. 현대미술 하면 곧 서구미술과 통하는 것도 이 때문이다. 그런데 징작 서구의 현대미술 속에는 동양적인 발상 즉 골법과 기운생동이 존재한다면 그건 놀라운 역설이 아닐 수 없다. 만약 그렇다면, 그동안 동양에서 일어난 서구식 현대미술은 그 정체성을 어디서 찾아야 할지 총체적인 혼란에 빠지게 된다. 동양에서 현대미술은 지금까지 모더니티라는 이름 하에 자신의 고유한 미술 전통과 철저하게 차별화하고 대립하는 모습을 보여 왔으니 말이다.

동양미술사에서 현대의 기점

이쯤 해서, 오랫동안 마음에 담아 둔 질문 하나를 하고자 한다. 민감할 수 있는 사안이라 그동안 함부로 꺼내지 못했다. 그것은 '동양미술사에는 서양의 인상주의와 같은 그런 현대적인 발상이 없었는가?' 하는 것이다.

나는 동양에도 인상주의와 같은 현대적인 화풍이 있었다고 본다. 물론 미술사에서는 거론된 적 없는 얘기지만, 만약 현대적 화풍이 자생적으로 존재했다면 그것은 중국 명말~청초쯤 될 것이다.

동기창과 팔대산인

그 시기 동기창^{그림 24}이나 팔대산인^{八大山人, 1624-1703 그림 25} 같은 수많은 화가들이 과거와 한 차원 다른 새로운 화풍을 선보였다. 한국에서 추사가 등장한 것도 바로 그 직후이다. 문인화가로 통칭되는 그들은 학자나 관료, 스님과 같은 소위 지식층들로서, 필묵을 중심으로 하는 새로운 양상의 수묵화를 들고 나왔다.

나무나 바위 등의 묘사를 다양하게 연습한 동기창의 습작들(메트로폴리탄 전시 때 봤는데 아쉽게도 사진을 구할 수 없다)에서 보듯, 이들은 우선 화면 구성에서부터 큰 변화를 가져왔다. 그동안 직업 화가들의 작품에 흔히 등장하던 폭포나 물안개 같은 전형적이고 과장된 요소는 사라진다. 흔한 장식성 구도도 잘 보이지 않는다. 그 대신, 돌이나 나

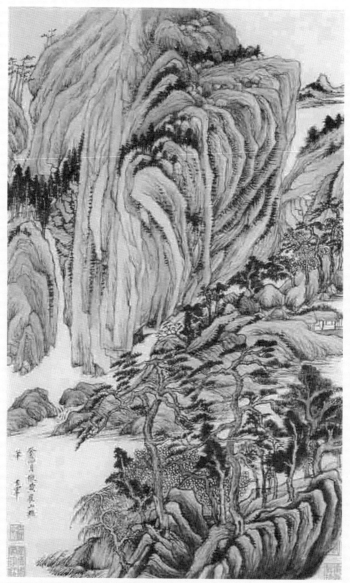

24 동기창(董其昌), 〈방고산수도(仿古山水圖)〉(1623), 종이에 수묵

무, 물고기 같은 특정 소재를 놓고 표현 방법 자체를 연구하는 학구적인 분위기가 역력하다. 화면 역시 멋으로 채우기보다는 주관적이고 간소하게, 개인적인 의사 표시로 취향이 바뀐다. 무엇보다도 큰 변화는, 팔대산인의 작품에서 보듯이 그림에서 은유나 상징 같은 작가의 주관적인 메시지, 사상이 분명하게 나타난다는 점이다.

다시 말해서 먹과 붓, 선의 용법이 다양해지고 자의적인 공간 해석이 가미되는 등 이론적이고 논리적인 접근이 더욱 두드러지게 된 것이다. 미학적 관점에서 보자면 '보이기 식 그림'이 아니라 조형성 자체를 놓고 순수하게 예술적으로, 창의적으로 고민하는 분위기가 그 전과는 확연하게 구별된다 하겠다. 이는 유럽 인상주의 화가들이 사실주의에서 벗어나면서 취한 지적이고 주관적인 태도와 너무나 닮아 있다.

동양미술의 바로 이 시기가 동양에서 현대미술의 태동이라고도 볼 수 있는 새로운 분기점 아닌가 한다. 이런 견해가 아직까지 미술계에서 공론화된 적 없고 당연히 이론異論도 있겠으나, 나 또한 학술적으로 이를 파헤치기 위해 방대한 중국과 한국의 회화사를 다 들먹일 처지는 아니다. 다만, 적어도 이들 작품에는 인상주의 화가들이 추구한 조형 논리가 그대로 녹아들어 있다는 것만은 눈으로 확인 가능하다는, 그렇다면 동양에서 현대미술의 기점 역시 이 시점이 되어야 마땅하지 않을까 하는 생각이다. 미술사는 창작 실제의 변천과 나

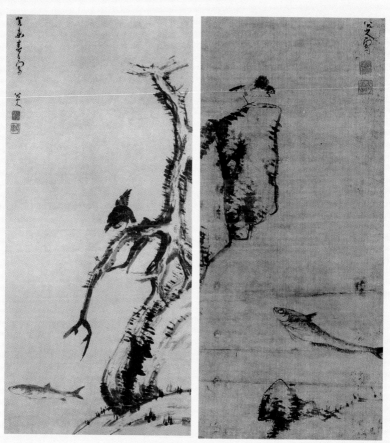

25 팔대산인(八大山人), 〈수석팔가도(樹石八哥圖)〉(왼쪽), 〈어석도(魚石圖)〉(이상 17세기), 종이에 수묵

란히 가야 하겠기에 말이다.

그동안 동양미술사에서 크게 오해되고 간과되어 온 부분을 꼽으라면 바로 이 점, 즉 주객이 전도된 역사 인식을 꼽겠다. 솔직히 지금까지 은연중에 서구의 조형 관점을 동양미술사에 적용하면서 이를 당연시해 오지 않았나 말이다. 동양미술의 현대 기점을 서양미술이 유입된 20세기 초로 설정부터 하고 보는 것은 어디까지나 서구 위주의 시각이며, 그것도 형식만 보고 판단한 매우 얕은 판단이었다. 어쩌면 그 때문에 동양미술사의 거대한 흐름까지도 알게 모르게 변질시키고 있었을지 모른다.

비슷하게 곡해된 시각 중 또 하나가 실경산수實景山水(조선명 진경산수眞景山水)에 대한 평가이다. 실경산수의 '실實'을 사실, 즉 '관념의 반대'로만 해석해 왔다는 얘기다. 한동안 관념은 곧 낡은 전통이라는 부정적 인식이 팽배해, 산수화의 현대적 의미를 탐구하면서 실경산수를 으레 서양식 사실주의로 둔갑시켜 설명하기 일쑤였다. 이 역시 서양화의 시각으로 동양화를 바라보는 그릇된 접근이다.

엄밀히 말해 사실주의 자체는 현대적 감각이 아니고, 조형적인 면에서 보면 서양의 전통적 미술에 속한다. 실경산수보다 앞선 시기의 관념산수觀念山水(이념산수理念山水)의 이른바 관념성이 미학적으로는 오히려 훨씬 더 세련되고 감각적이고 진일보한 조형 개념일 수 있다. 따라서 단순히 나중에 나타났다는 이유만으로 으레 '사실적이므로 더 진보적'이라 속단하고 실경산수를 보는 것은 시곗바늘을 거꾸로

돌리는 것과도 같다.

실경(진경)산수란, 조선 후기 일반화되어 있던 중국식 관념산수와 차별성을 갖고 등장한 순전히 한국 화풍의 산수를 말한다. 기존의 관념산수를 중국식이라 하는 것은, 그림에 등장하는 산수나 가옥, 인물들의 이미지가 조선 아닌 중국 풍물과 비슷했기 때문이다. 이런 관념산수는 작품의 품격은 차치하고 이미지로서 현실감이 떨어졌다. 반면에 조선의 진경산수는 작가들이 현장을 직접 가 보거나 가까이에서 화제畵題를 찾아 즉석에서 느낀 바를 그렸다. 당연히 사실성과 표현성이 동시에 돋보이는 훌륭한 작품들이 나올 수 있었다. 이왕 가진 관념성에 생동감 넘치는 현장감이 더해졌기 때문에 진경산수는 회화로서 그 조형적인 가치가 그 이전이나 이후의 다른 어떤 산수화보다도 월등히 뛰어난 경우가 많다. 예를 들어 정선의 인왕산 그림이나 금강산 시리즈는 골법이 말하는 '경향성'으로 보았을 때 한국미술사에서 가장 출중한 작품임에 틀림이 없다. 또 산수화는 아니지만 김홍도나 신윤복의 풍속화 역시 진경산수와 같은 맥락에서 출현한 것인데, 정선의 금강산 그림들과 마찬가지로 경향성과 기운생동의 면에서 한국미술사의 최고봉으로 꼽을 수 있는 작품들이다. 진경산수나 풍속도 같은 새로운 스타일의 기운생동이 조선 화단에서 가능했던 것은 바로, 자신들의 주변과 일상에서부터 직접 창작이 이루어졌기 때문이다. 문제는, 조선의 진경산수는 사물을 보고 직접 닮은꼴을 추구하는 서양의 사실주의와는 근본적으로 다르다는 점이다.

이런 실경산수의 흐름과는 별도로, 동기창이나 팔대산인의 새로운 문인화의 등장은 시기적으로 실경산수보다 1세기쯤 앞선 명말청초의 일이고, 서구 인상주의보다는 200년 이상 앞섰다. 그들의 조형의식은 당시까지의 눈에 실로 파격적이었을 것이고, 지금 돌이켜 보면 초현대적인 발상이 아닐 수 없다. 요컨대, 우리가 첫눈에 느끼는 양식상의 현대화는 서양미술이 당연히 앞서 나갔다고 하겠지만, 현대적인 사고 즉 조형 원리 자체는 동양이 훨씬 앞서 가고 있었던 점을 부인할 수 없다.

이를 두고 과학자 존 배로John Barrow는 『모든 것을 위한 새로운 이론들 New Theories of Everything』이라는 책에서 다음과 같이 말했다.

"동양문화는 이미 천 년 전에 모든 것을 한꺼번에 다 꿰뚫어보았고 그 후 이를 현실화하는 노력이 별로 없었다고 한다면, 서양문화는 처음부터 하나하나씩 현실화하면서 그 옛날 동양이 본 길을 가고 있었던 것이다."

 화성보다도 더하다는 추위가 북미대륙을 강타한다고 난리를 치던 날이었다. 누가 길거리에 나다닐까 싶은 그런 기록적인 한파 속에서, 뉴욕 한인 작가 중에서는 토박이 급에 속한다고 할 수 있는 올드타이머Old Timer들끼리 맨해튼의 한 식당에 모였다. 그동안 별다른 만남 없이 각자 조용하게 지내 오던 터였는데, 고맙게도 뉴욕 한국문화원에서 이런 자리를 마련해 주었다.

 모두들 추위는 아랑곳 않고 나와 오늘을 기다렸다는 듯이 반갑게 서로 안부를 물었다. 연말 모임이 그렇듯 가는 한 해를 아쉬워하고 정담이나 나누는 그런 자리였다. 다가올 새해에도 변함없는 건강과 왕성한 작품 활동을 기원하며 모처럼 즐거운 시간을 보냈다.

 들떠 있던 대화의 분위기도 그럭저럭 마무리되어 갈 무렵, 자연스럽게 시선이 한곳으로 모아졌다. 한국말이 서툴러 약간은 무료한 듯 앉아 있던 존 배John Bae 선생이었다. 그는 프랫 인스티튜트에서 오랜 교수 생활을 마치고 인근 코네티컷주에서 작업에만 몰두하고 있었다. 그래도 이곳에서 가장 오래 살았고 연장자이시니, 신년을 맞이하여 다들 덕담 한마디를 기다리는 눈치였다. 낌새를 알아차린 그는 멋쩍은 듯 입가에 미

소부터 머금었다. 천천히 속으로 생각을 가다듬는 게 언어 때문인 것 같았다. 워낙 어릴 때 미국에 와서 한국어가 어눌하다는 것을 우리는 알고 있었다. 하지만 뭔가 할말이 있다는 것은 표정에서 여실히 느껴졌다.

모두들 침을 삼키며 기다렸다. 그런데 좀 의외의 말이 나왔다.

"비평이 없는 예술이 정말 필요한가? … 이 사회에서 작가라는 존재는 왜 필요한가?"

어색하나마 웃음을 띠고 던진 질문들이지만, 작가들에겐 비장감이 크게 담겨 오는 질문이다. 순간 나도 모르게 "아!" 하는 탄식이 일면서 화가로서 잠시 잊고 있던 본능이 확 깨어나는 것 같았다. 그동안 어디 갔다 온 것도 아닌데, 몰래 딴짓 하다 들킨 사람마냥 정신이 번쩍 들었다. 나뿐만 아니라 다들 그의 말에 숙연해질 수밖에 없었다.

그는 언제부터인가 우리 주위에서 비평하는 문화가 사라졌다고 했다. 그래서 혼자 열심히 작업을 해도 자신이 올라가는 건지 내려가는 건지 도무지 알기 어렵다고 했다. 사실 우리도 그런 상황을 모르고 있진 않았다. 그러나 솔직히 동료 작가들과의 만남에서 서로 작업에 관한 이야기는 의식적으로 피하고 있었다. 특별한 이유가 있어서가 아니라, 그냥 그

런 얘기 자체가 불편하다는 생각 때문이었다. 만나서 웃고 떠들기나 했지 정작 작품에 대한 논의나 평가는 거의 하지 않았다.

그랬다. 모난 돌이 정 맞는다고, 공연히 나서서 자기 생각을 내세우기보다는 차라리 침묵하는 편이 낫다고 생각했다. 아니, 편안함을 원했다. 나이가 들어 가며 남의 흠을 잡는 것도 싫고 또 흠 잡히는 것도 싫다는 분위기가 암암리에 퍼져 있었다. 그래서 조금씩 그 침묵과 편안함에 길들면서, 어느 사이엔가 토론이니 비평이니 존재 이유니 하는 단어조차 잊어버리고 있었던 것은 아닐까? 아니면 차라리 기억하기 싫었는지도.

겉으로는 안정되어 보여도 속은 매우 부실한 중년들의 성인병처럼, 겉은 멀쩡해도 속으로는 나약하기 그지없고 날로 시들어 가는 우리 화가들의 현실을 존 배 선생은 들춘 것이다. 속병이란 게 원래 잘 드러나지도 않지만, 병세가 점점 깊어져 만성이 되어 가는데도 치료하기는커녕 그냥 덮고 지내는 것이 더 큰 문제다. 다행히 그는 환후가 더 깊어지기 전에, 상처가 덧나지 않게, 어쩌면 동병상련同病相憐의 심정으로 치료의 심각성을 일깨워 준 것이다.

존 배 선생의 쓴소리는 계속됐다. 예술이 날로 자본주의 논리에 종속

돼 가는 세태, 후배 작가들을 보는 노대가의 진심 담긴 충고들···. 분위기는 계속 진지해져 갔다. 사실은 새삼스러운 얘기들도 아닌데, 말씀하시는 분의 연륜에다 듣는 이들 각자의 자각이 겹쳐 그의 한 마디 한 마디가 뼛속 깊이 울렸다.

　화랑이 작품성보다는 돈 될 화가에만 눈길을 준다는 것은 더 이상 비밀도 아니다. 극소수 잘나가는 인기 화가들의 작품은 황금알을 낳는 최고의 블루칩이고, 이런 작가의 전시는 그야말로 그들만의 인맥, 그들만의 돈 잔치이다. 작품 좋다는 리뷰 백 번 받는 것보다 유명 화랑에서 전시 한 번 하는 것이 훨씬 더 큰 영향력을 발휘하는 세상이 되어 버렸다. 돈이 맺어 주는 슈퍼딜러와 슈퍼컬렉터 간의 비밀스러운 관계가 지배하는 뉴욕의 예술 시장을 두고 '화랑가의 월스트리트화'라는 비아냥도 있다. 어떤 평론가는 신문 칼럼에서 "돈만이 말해 주는 요즘 같은 예술판에서 과연 평론가의 평이 무슨 역할을 하나?"라며 비분강개하기도 했다.
　작가들 간의 부익부빈익빈도 그에 따라 심화되었다. 수많은 작가들의 못 이룬 꿈과 쓰디쓴 좌절을 즈려밟고 선택된 극소수 스타 작가들이

영예를 독식하는 형국이다.

남들 다 하는 치열한 경쟁을 예술이라고 피할 수 있는 것은 아닐 터이다. 그러나 냉혹하기 그지없는 현실의 벽 앞에서 스스로 생각하는 작가의 위상은 작아지기만 한다. 그래서 어쩌면 우리는 더욱더 작업 얘기를 회피하고 있었는지도 모른다. 그것은 자기뿐 아니라 남들에 대해서도 속사정을 서로들 잘 알고 있다는 얘기도 된다.

비평이 없다면 예술은 과연 필요할까? 그 답을 찾기는 쉽지 않다. 그래, 여기까지는 인정하고 들어간다 치자. 작가도 딸린 가족이 있고 우선 먹고살아야 하는 만큼, 각자 살아가는 방도에는 서로 깊이 관여하지 않는 게 좋다고 하자. 작품의 가격 역시 구체적으로 누가 정하고 매기든 아무튼 질적인 면과 가격은 상관이 없고 오히려 본인의 수완이나 처세술, 딜러의 비즈니스 능력에 달려 있다는 것 역시, 작가들은 다 알고 있는 일이다.

하지만 작가들끼리 작업에 대해 최소한의 얘기조차 나누는 것조차 금기시된다면 상황은 더 나빠질 수밖에 없다. 허울이나마 예술의 중심이라고 자처하는 작가가 예술판에서 더 이상 소외되지 않기 위해 할 수 있

는 일은 뭘까? 자화자찬의 헛꿈에 계속 안주하려면 못 할 것도 없다. 그게 뭐 잘못이냐고 할 사람도 있을 것이다. 하지만 혼자서 뻐기거나 저들끼리 서로 북 치고 장구 쳐 주는 것이 예술행위는 아니지 않은가?

돈이 지배하는 예술 시장의 시스템을 탓하긴 했지만, 이렇게 된 데는 우리 화가들 책임도 있다고 본다. 화가들이 그냥 입을 다물고 있으면, 무엇이 좋은 작품이고 아닌지 시중에 나도는 이름값 말고는 달리 알 길이 없다. 좋은 게 좋은 거라는 식의 안일한 태도는 결국 자화자찬과 다를 바 없어서, 모두가 행복해지는 해결책이 아니다. 다른 분야도 마찬가지겠지만, 좋은 사람 나쁜 사람 갈라 놓고 다들 쓴소리 안 하는 좋은 사람 역할만 하려는 것은 비판을 피해 갈 수 없다.

특히나 예술에서, 좋은 사람들의 덕담은 정말 재미가 없다. 예술판은 세상의 여러 가지 직업 중에서도 가장 자유롭고 급진적인 사고를 가진 직업인들의 집단이다. 늘 새로운 것에 도전해야 하는 창작 활동을 기본으로 하기 때문이다. 그래서 예술판은 늘 변화에 목말라 한다. 변화를 가져오려면 기존의 예술 형식이건 사회 관습이건 막론하고 필요하다면 언

제든지 뒤집거나 파괴하는 악역을 마다하지 말아야 한다.

애써 고생해 마련한 전시회도 비평은 없이 서로 눈치만 보고 덕담으로 끝나는 형식적인 행사가 되기 일쑤다. 화가에게 전시회란 작업을 계속하기 위해서 필요한 돈을 마련하는 판매의 기회이기도 하지만, 고진감래苦盡甘來, 고생 끝에 피어난 한 송이 꽃과도 같다. 전시회는 긴 시간 연구하고 노력한 창작의 결실을 주위에 알리는 발표회장이다. 당연히 무슨 반응을, 누군가로부터 평을 듣고 싶을 것이다. 그런데 언제부터인가 미술계에서는, 누가 용기를 내 목소리라도 낼라치면 당장 "너나 잘하세요" 하고 냉담해지는 분위기가 팽배하다. 집단적 무사안일, 보신주의가 따로 없다.

팔순의 원로 화가가 우리에게 하고 싶었던 말은 바로, 화가라면 당연히 지니고 있어야 할 초심初心에 관한 것이었다. 작가에게 초심이란 동물적 본능과 같은 것으로, 길들여지지 않은 야성에 비할 수 있다. 의문점이 있으면 결코 그냥 넘어가지 않고 파고드는 질긴 근성 같은 것이다. 그러려면 작가는, 작품을 하고 있는 한 누군가로부터 평을 들어야 한다.

평이란 게 늘 좋을 수는 없다. 때로는 악의에 찬 평을 듣고 기분을 완

전히 잡칠 수도 있다. 그러나 그건 잠시 일이고, 그래도 시간이 지나고 보면 그 또한 뭔가 자극이 있었던 것이다. 입에 쓴 약이 몸에는 더 좋다는 것쯤은 우리도 살면서 충분히 체득했을 나이다. 무플보다 악플이라고, 비록 나쁜 평이라도 없는 것보다는 훨씬 낫다.

결국 작가들에게 진짜 최대의 적은 돈도, 문턱 높은 화랑도 아니었다. 욕을 먹는 한이 있더라도 굴하지 않는 매서운 눈을 가진 동료 화가들끼리의 용기 있고 생산적인 대화가 사라지고 있다는 것이 진짜 적이다. 한창 잘나갈 때의 잭슨 폴록도 친구들로부터 "지금 너에게 필요한 것은 명예나 부가 아니라 악의, 즉 적 enemy"이라는 충고를 들었다지 않는가. 초심을 일깨우는 노화가의 일갈은 덕담에 길들여진 우리를 숙연하게 했다.

그 어떤 악평보다 무서운 것이 바로 무관심이다. 무관심은 소통이 생명인 예술에서 사람들 간의 소통을 닫아 버리는 반反예술적인 행위이다. 더구나 동료 작가들끼리의 무관심은 선생의 지적처럼 도대체 자신이 어디로 가고 있는지 방향감각조차 잃게 만든다.

무관심의 반대는 누군가로부터 계속 관심을 받는다는 것이다. 이것이 존 배 선생이 물은, 화가가 존재하는 가장 큰 이유이다. 초심의 열정

을 식지 않게 하는 묘약이며 에너지의 원천이다. 예술이 그렇게 혼자 작업하고 자기 만족으로나 끝나면 그만인 허약한 세계가 아니라는 것은 우리 화가들이 누구보다도 더 잘 알고 있다. 예술행위란 기본적으로 내가 한 것을 남에게 보이고자 하는 강한 표현 욕구 위에 서 있는 구조물이다. 그렇다면 싫은 좋든 타인으로부터의 평가는 피할 수 없는 일이다.

오랜만에 다시 가슴이 뜨거워졌다. 존 배 선생의 얘기는 예술가가 아니더라도 누구나 할 수 있는 평범한 말인지 모르지만, 거기 담긴 진정성은 쉽게 나올 수 있는 것이 아니다. 설사 진심을 담았다 해도 그것을 남에게 잘 전달하는 일은 그보다 또 몇 배나 더 어려운 법이다. 만약 어떤 젊은 사람이 나서서 그런 말을 했더라면 아마 "너나 잘하세요" 식의 반응으로 끝났을 법도 하다. 하지만 여전히 청춘 같은 열정으로 작업에 매진 중인 원로 작가의 입에서 나왔기 때문에 모두들 고개를 끄덕였을 것이다.

서로 내색은 않지만, 이 뉴욕 바닥도 벌써 수년째 이어지는 긴 불황의 여파로 시름에 겨워하는 예술가들이 많다. 너 나 할 것 없이 살림살이가

한겨울 혹한 못지않게 팍팍해지고 있다. 작업실 크기를 줄인다고 고민이 끝나지 않는다는 것이 진짜 고민이다. 이럴 때일수록 위기에서 자신을 지켜 줄 어떤 자극제 또한 절실히 필요한 법. 골법과 기운생동을 가슴에 꼭 품어 본다.

　그날 우리는 모임이 파한 뒤에도 식당 앞에서 서성이며 헤어지기 못내 아쉬워했다. 바깥 날씨는 말 그대로 시베리아의 동토처럼 춥고 차가웠고 두 발은 진작에 얼어 버렸지만, 마음속만은 한없이 뜨거운 그 무엇으로 한껏 달구어져 있었다. 누군가가 제안했다.

　"갈 사람 가고, 남는 사람끼리 한잔 더 하자."